Die Töchter des Marquis de Sade

BDSM Bilder aus der Anfangszeit der Aktfotografie

Jürgen Prommersberger: Die Töchter des Marquis de Sade
Regenstauf, Januar 2016

Alle Rechte am Werk liegen beim Autor:
Jürgen Prommersberger
Händelstr 17
93128 Regenstauf

Erstauflage
Herstellung: CreateSpace Independent Publishing Platform

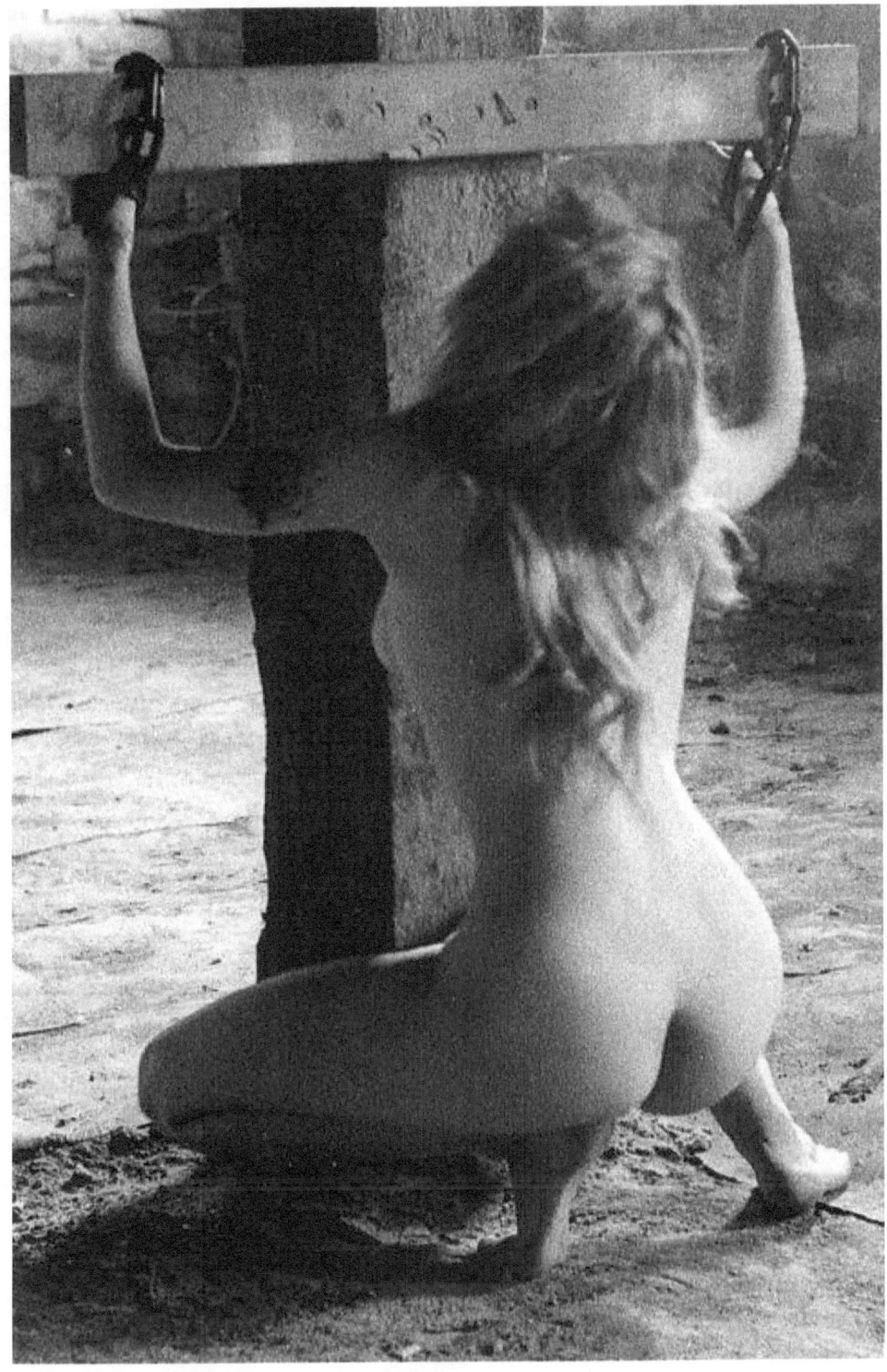

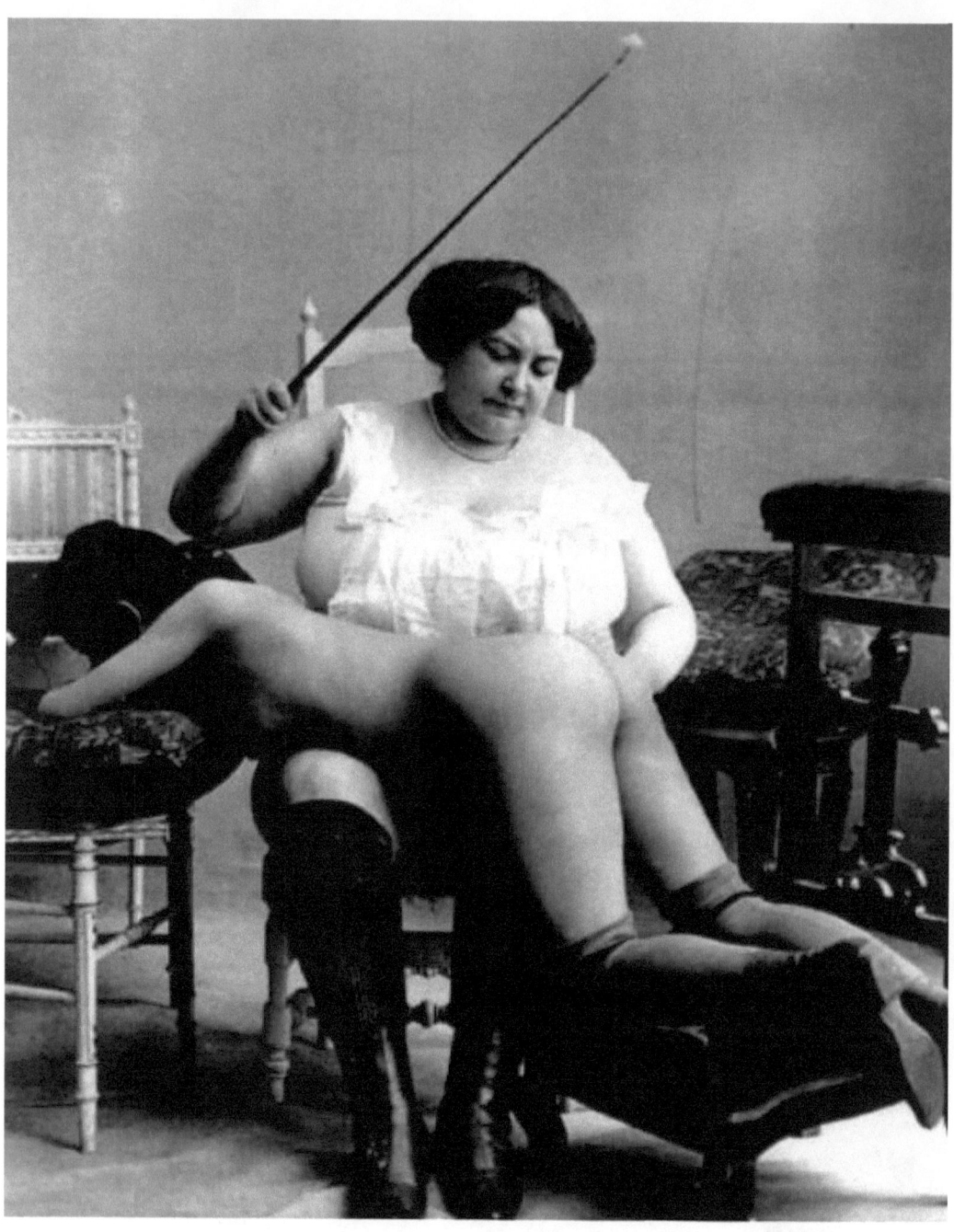

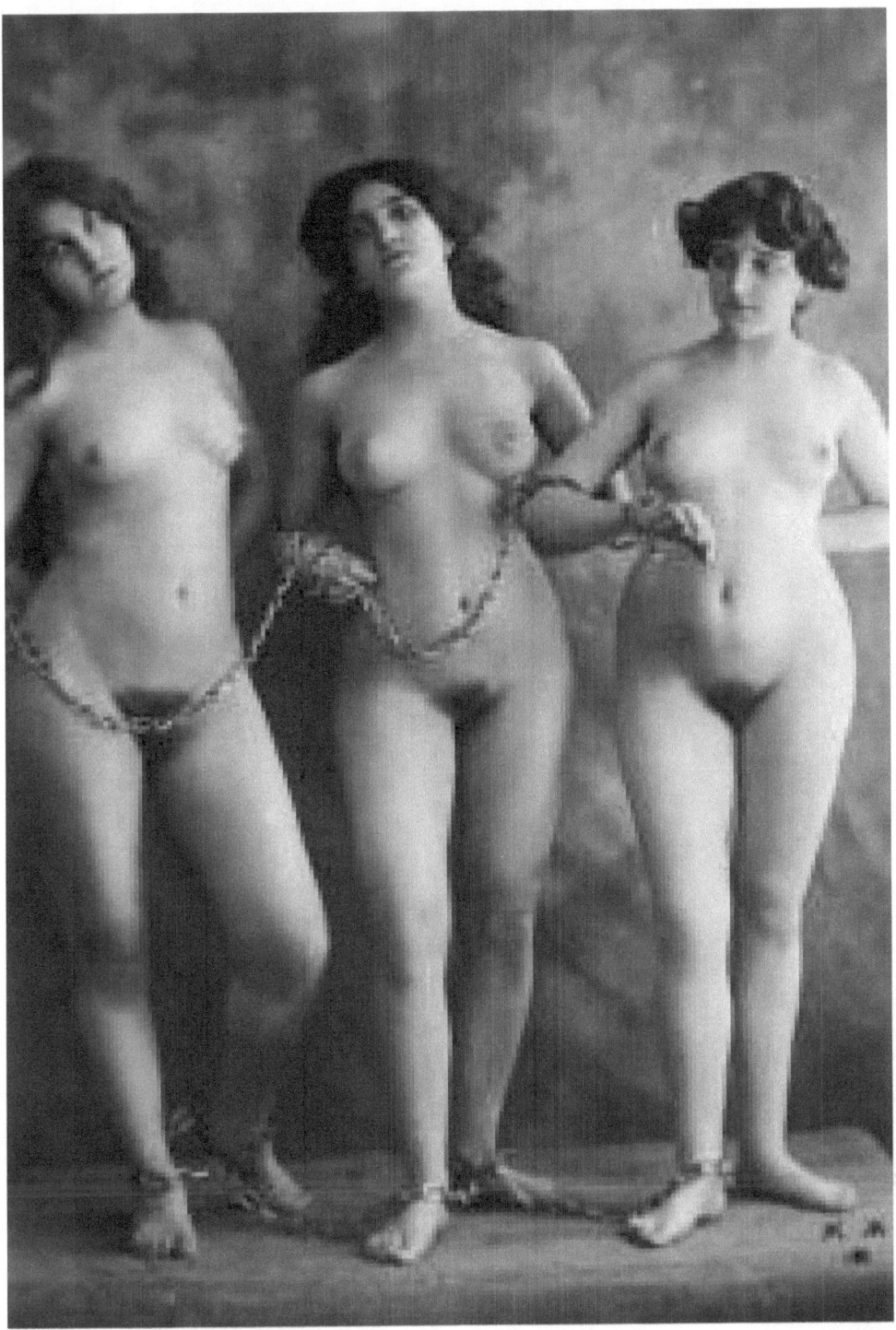

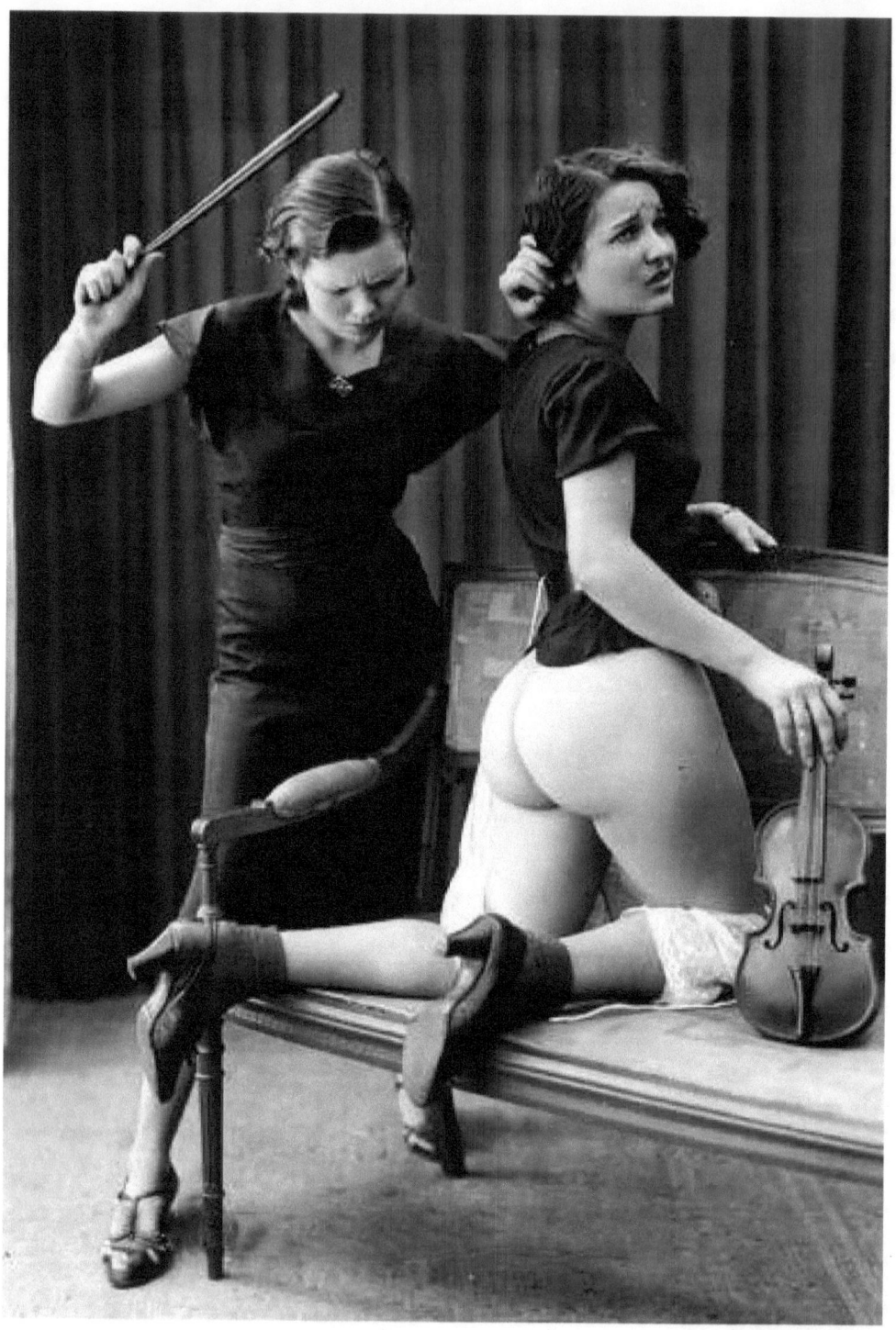

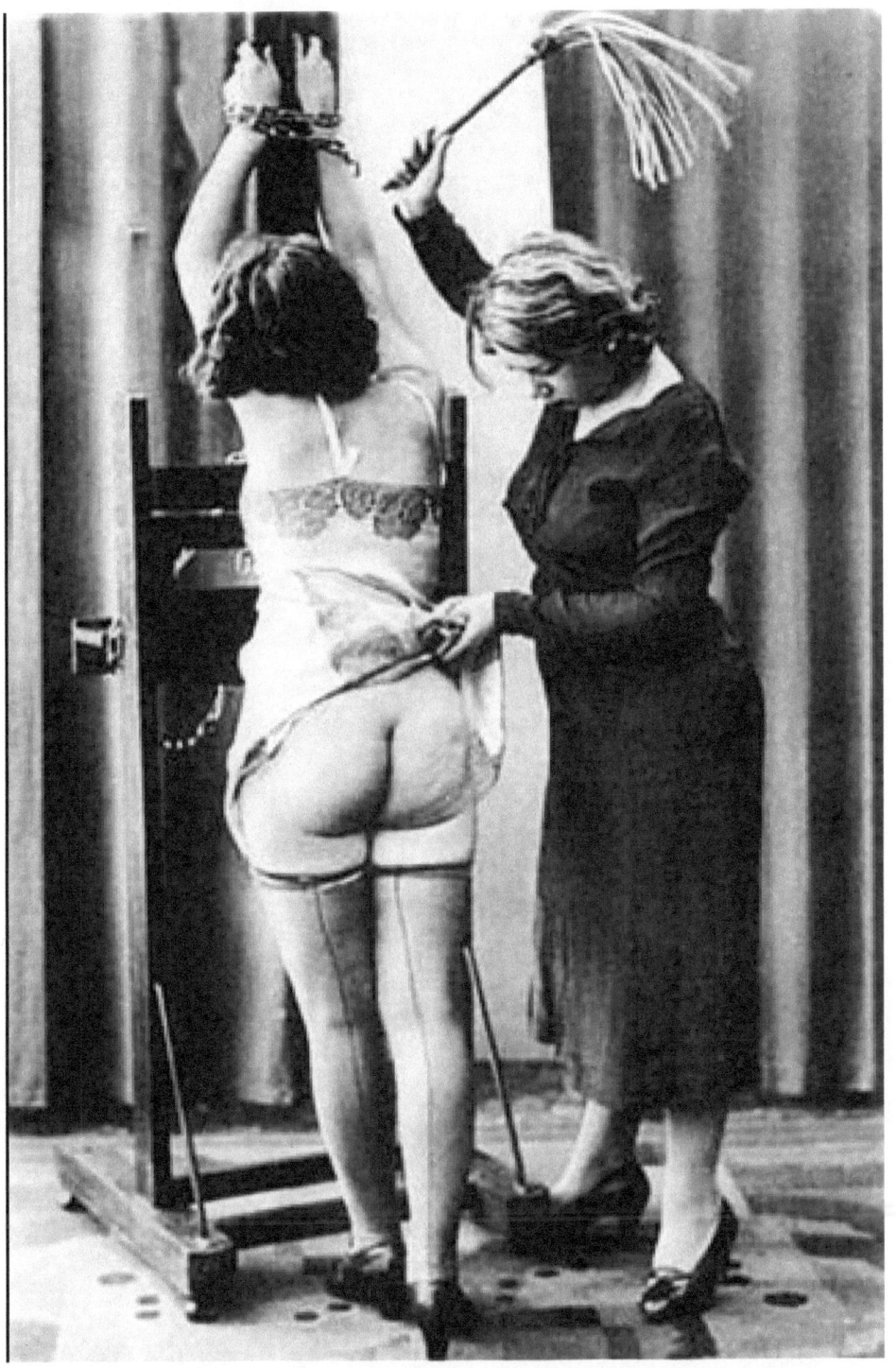

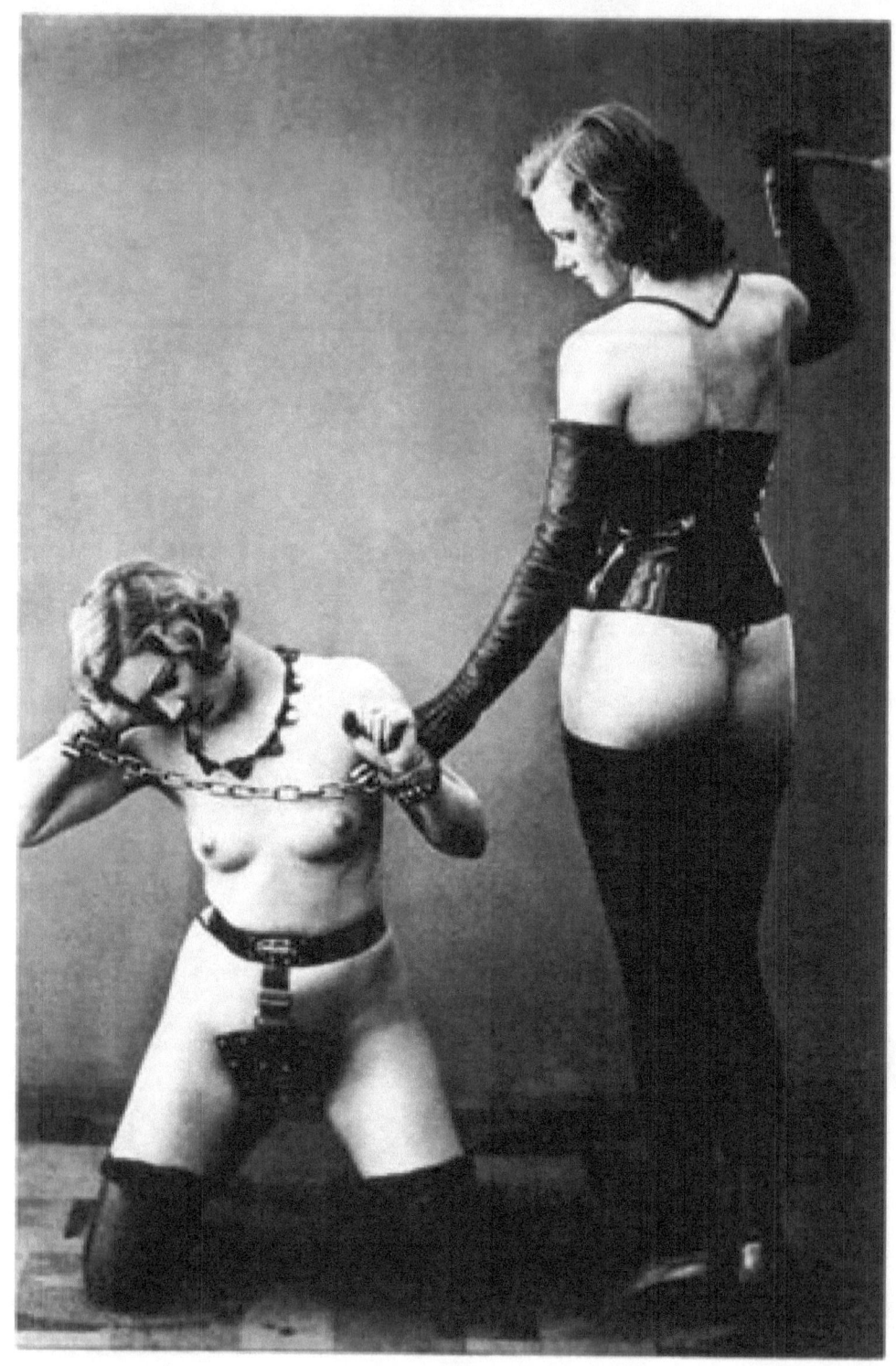

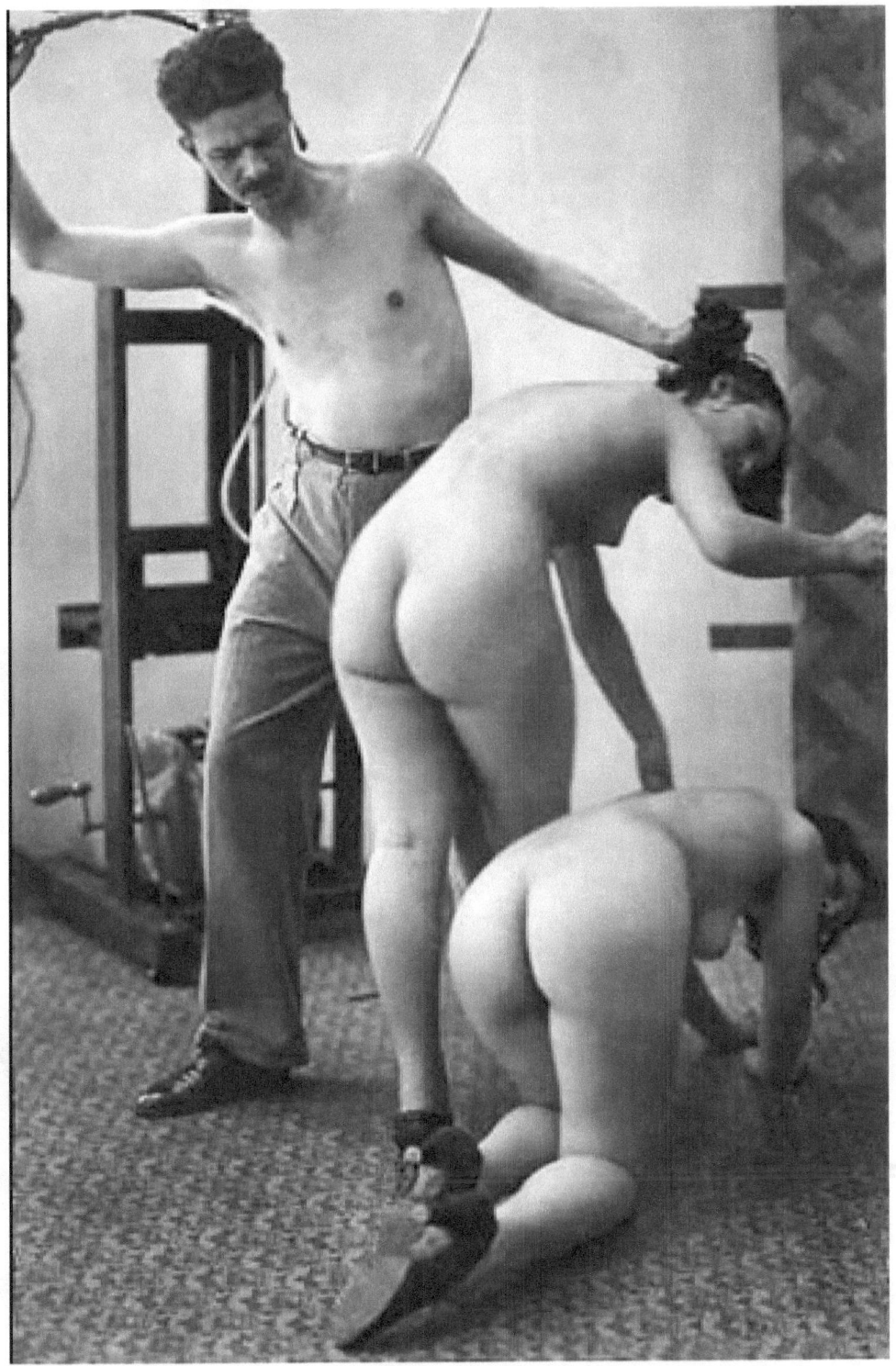

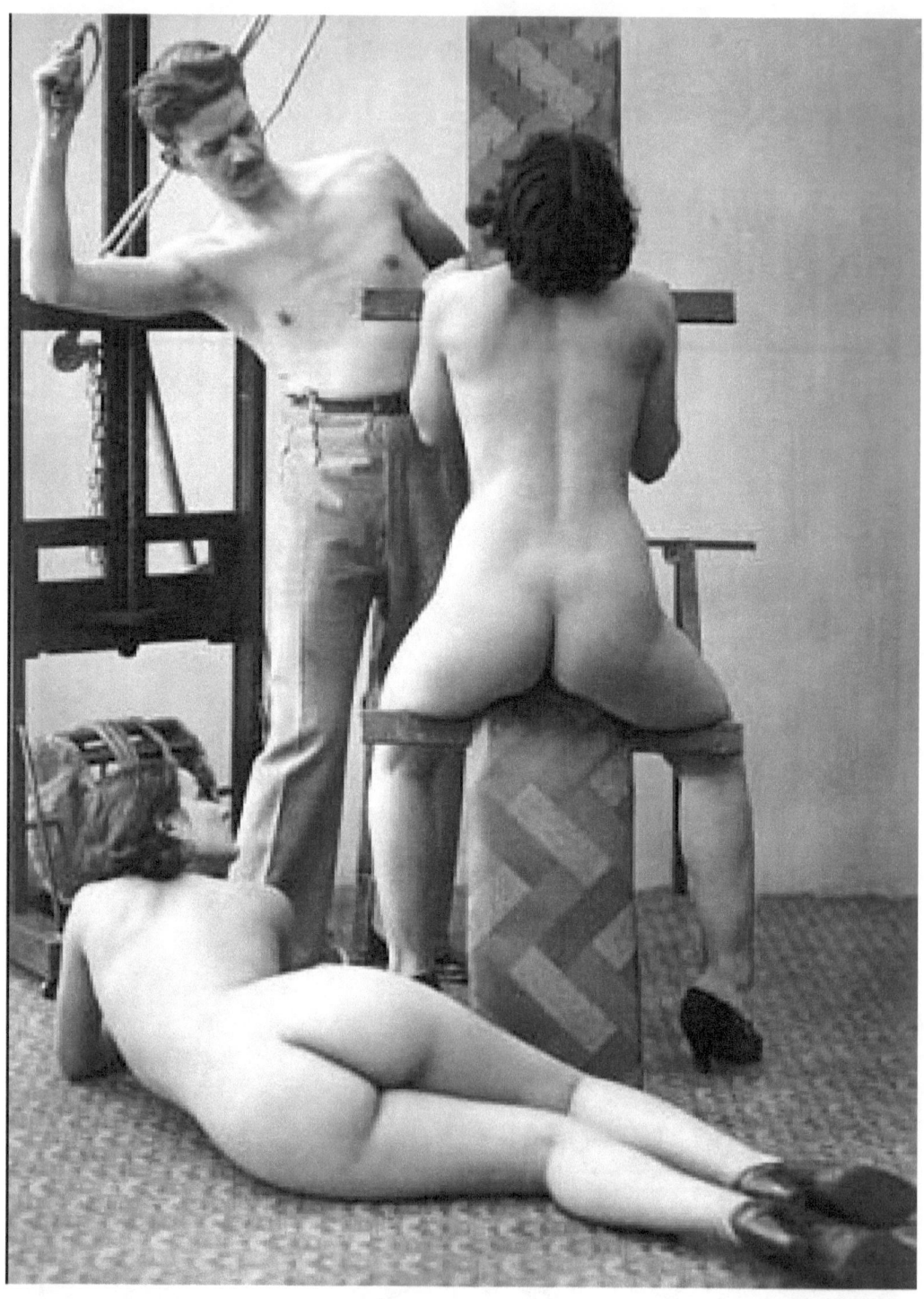

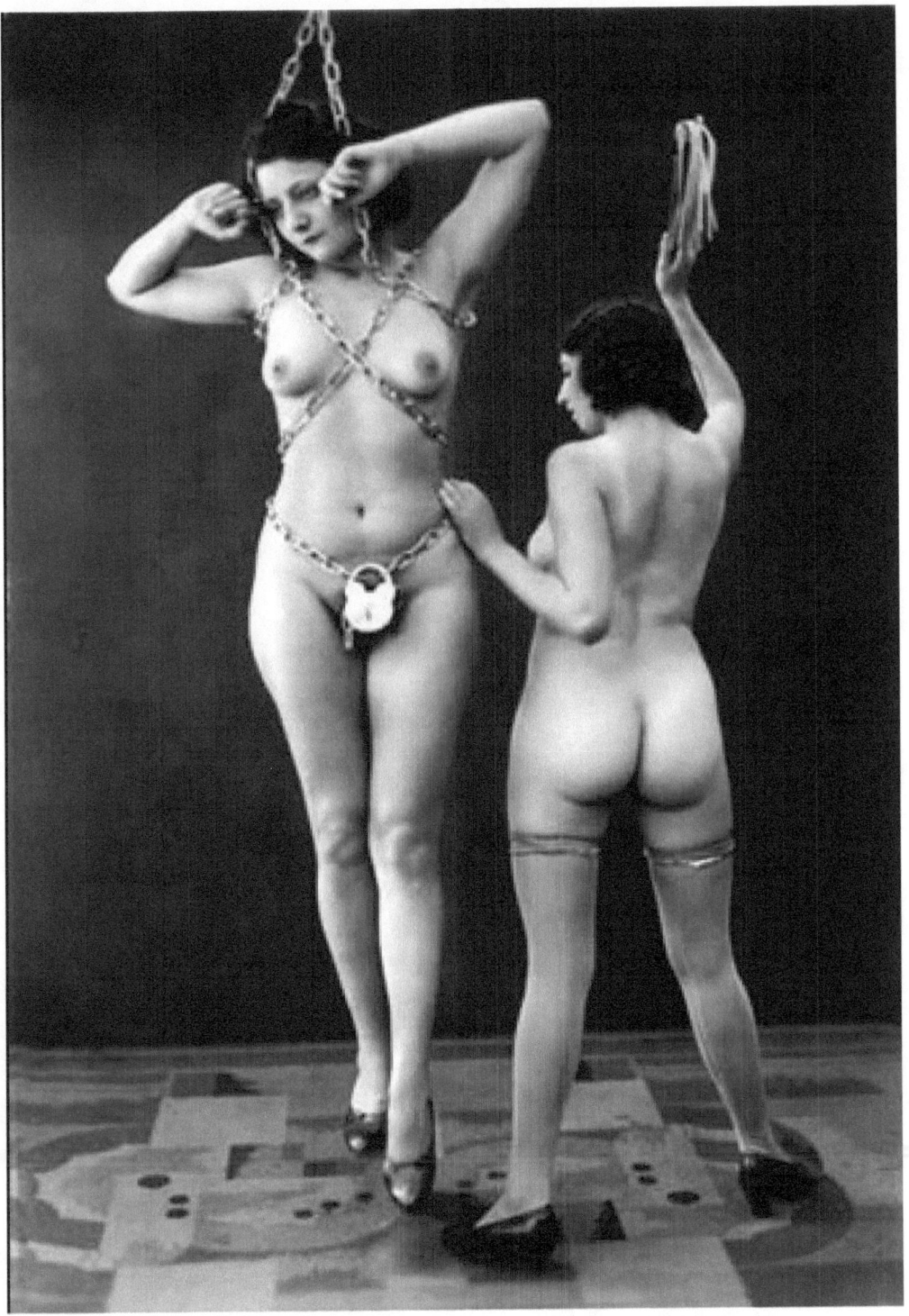

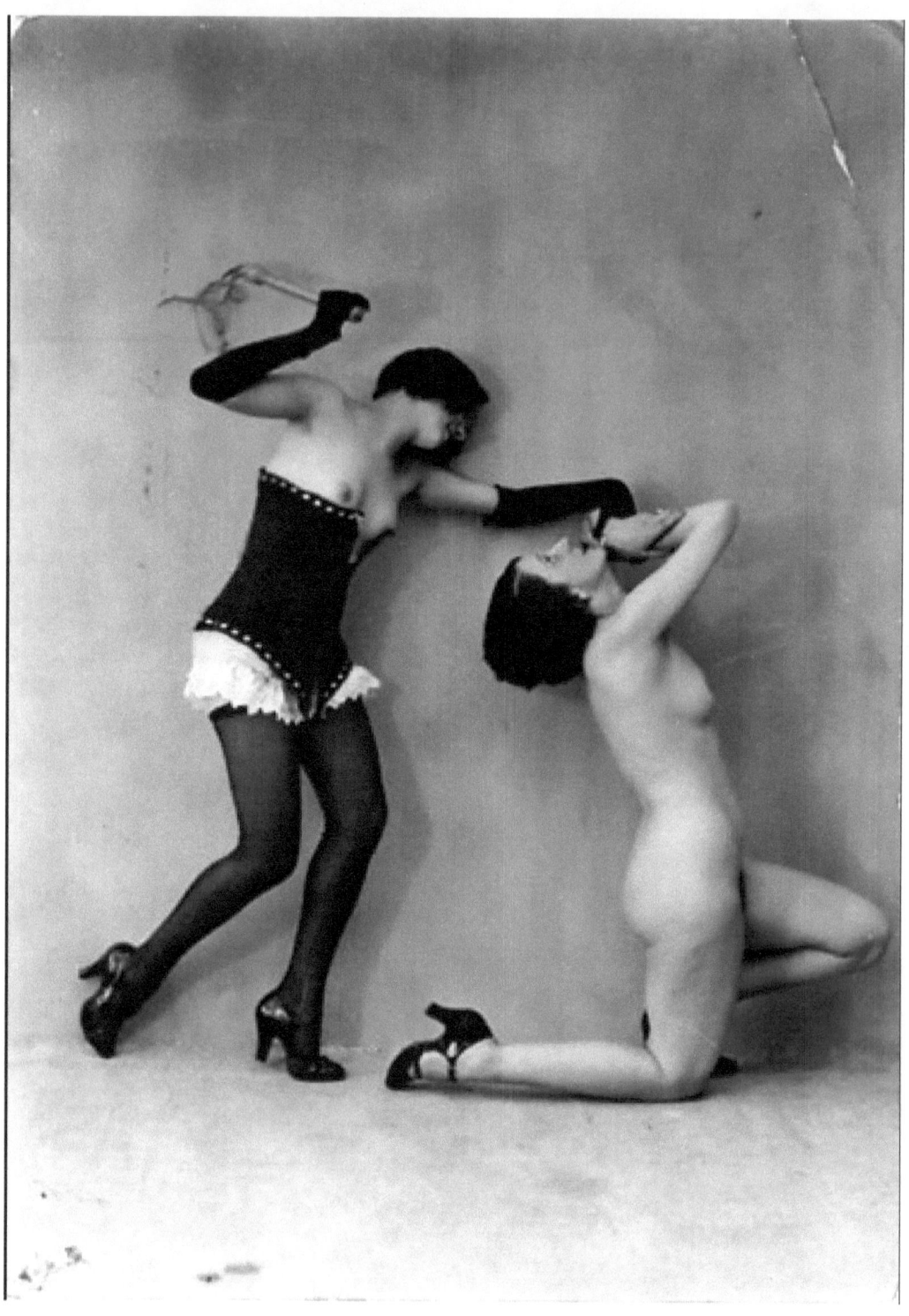

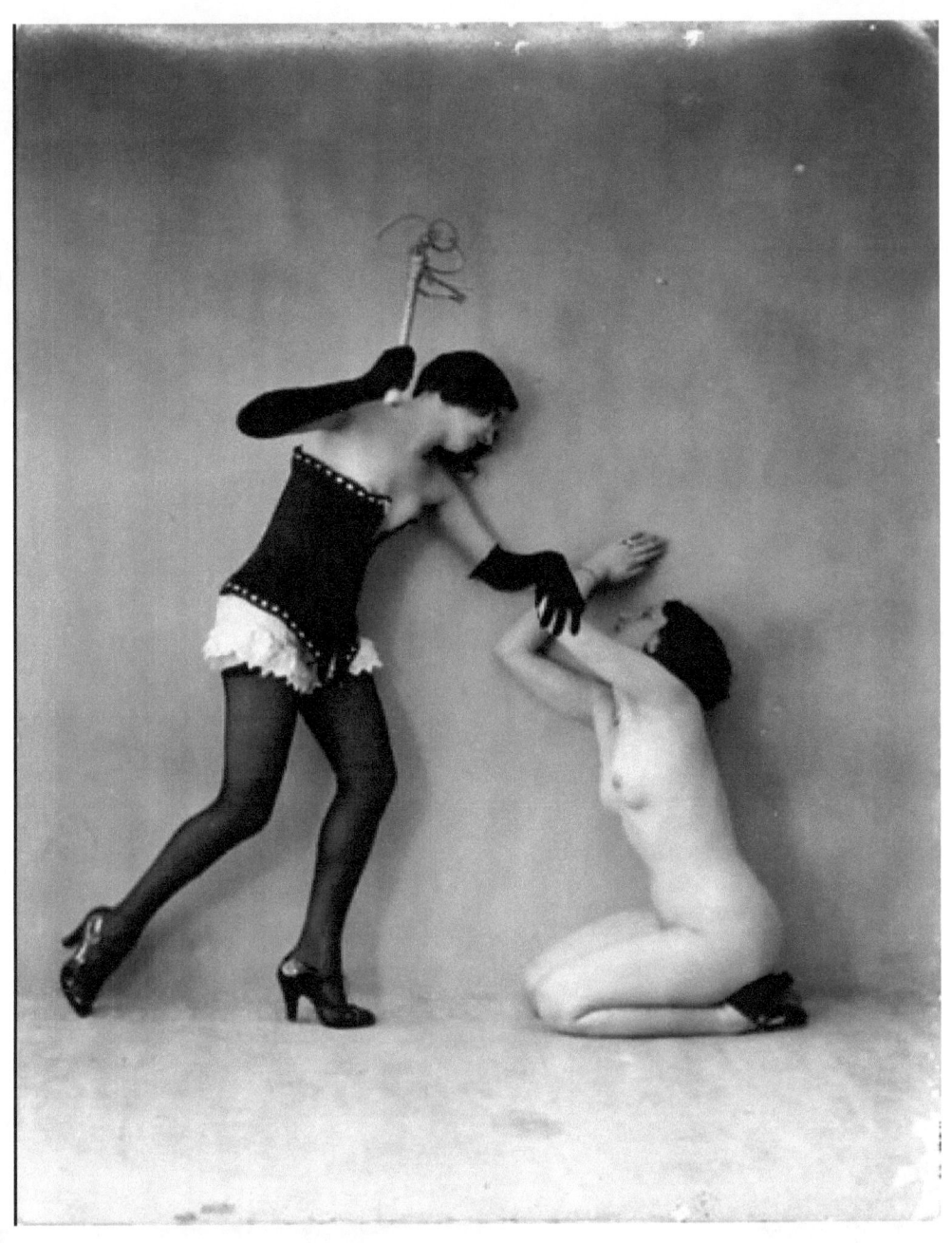

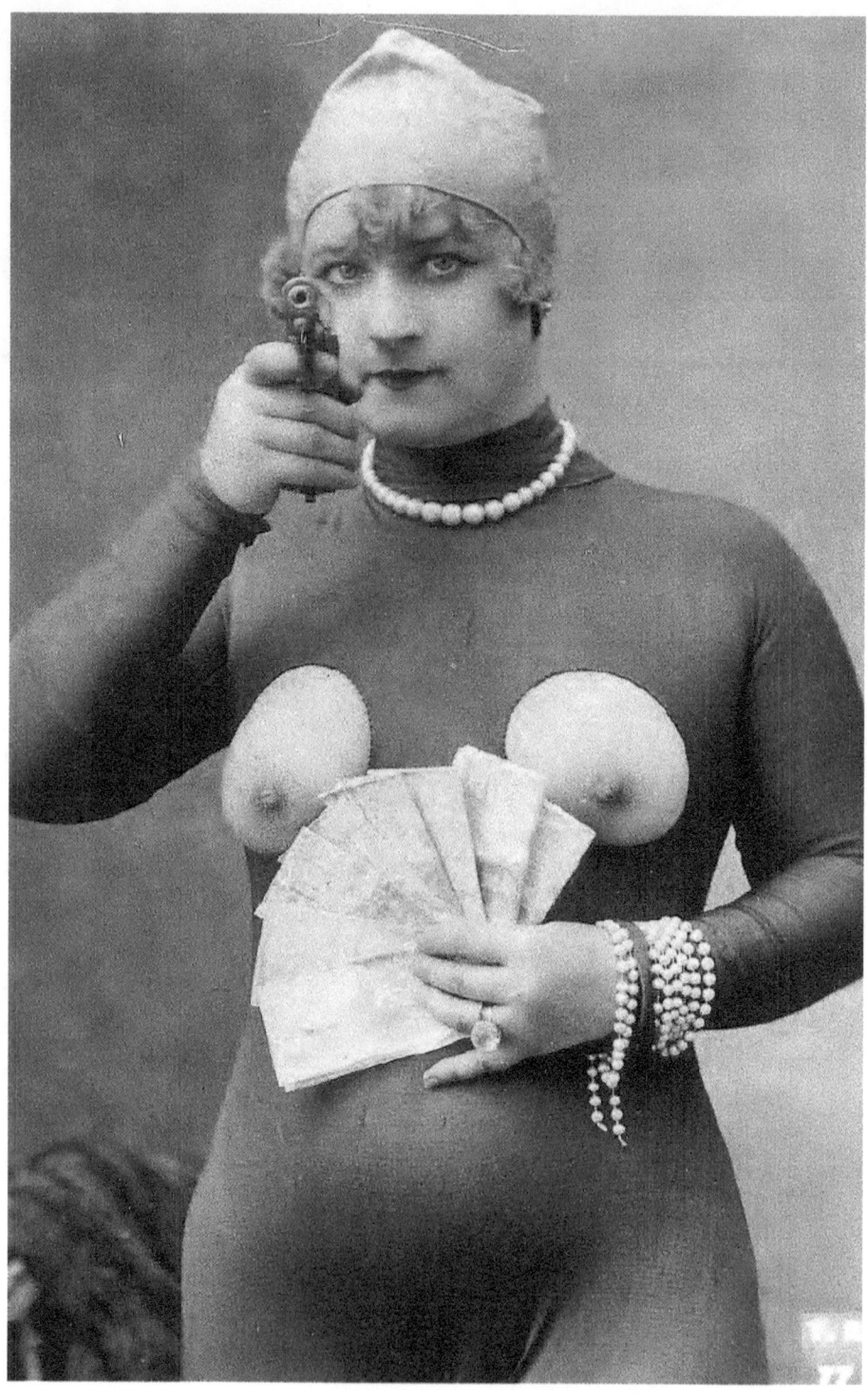

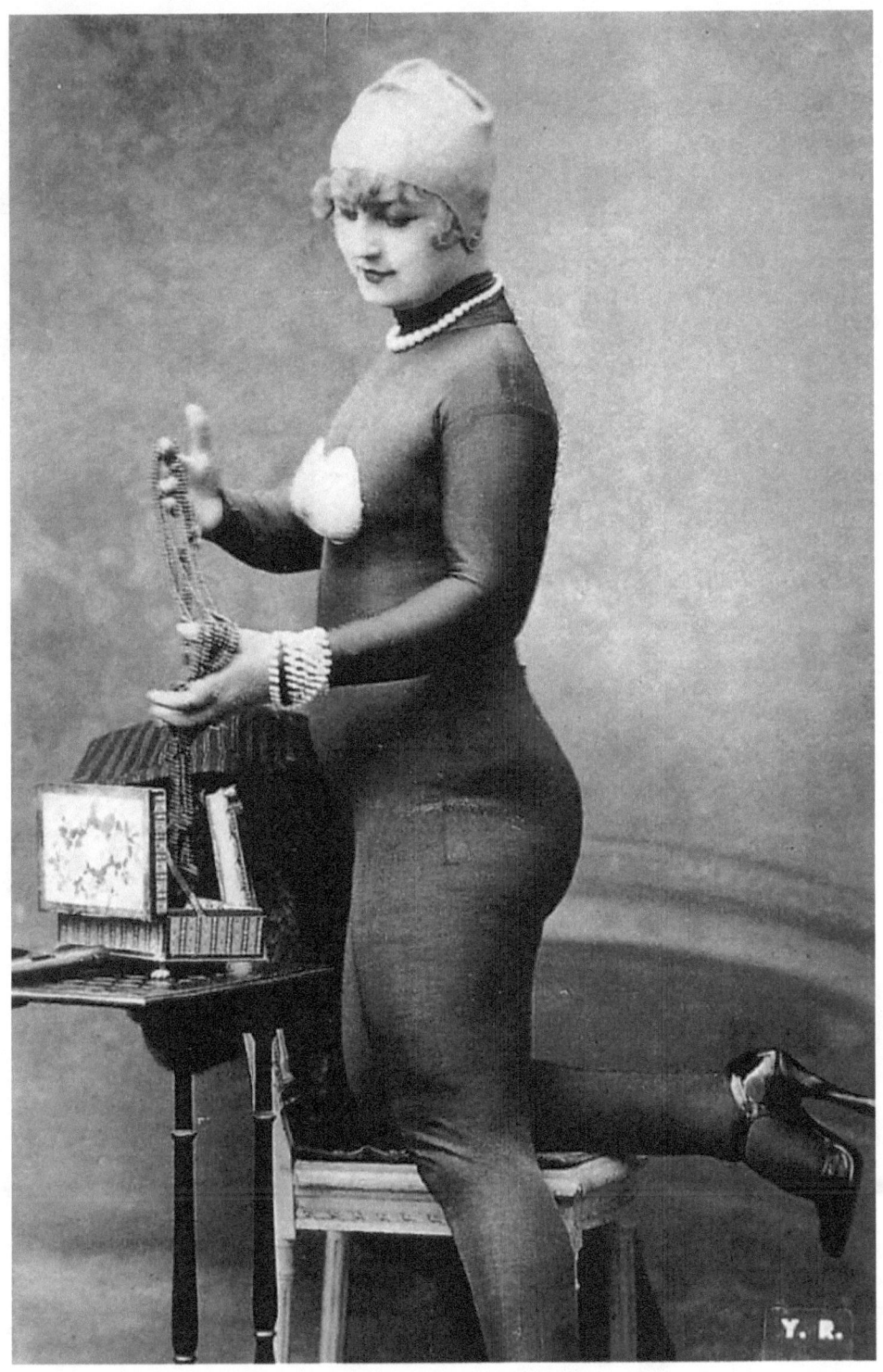

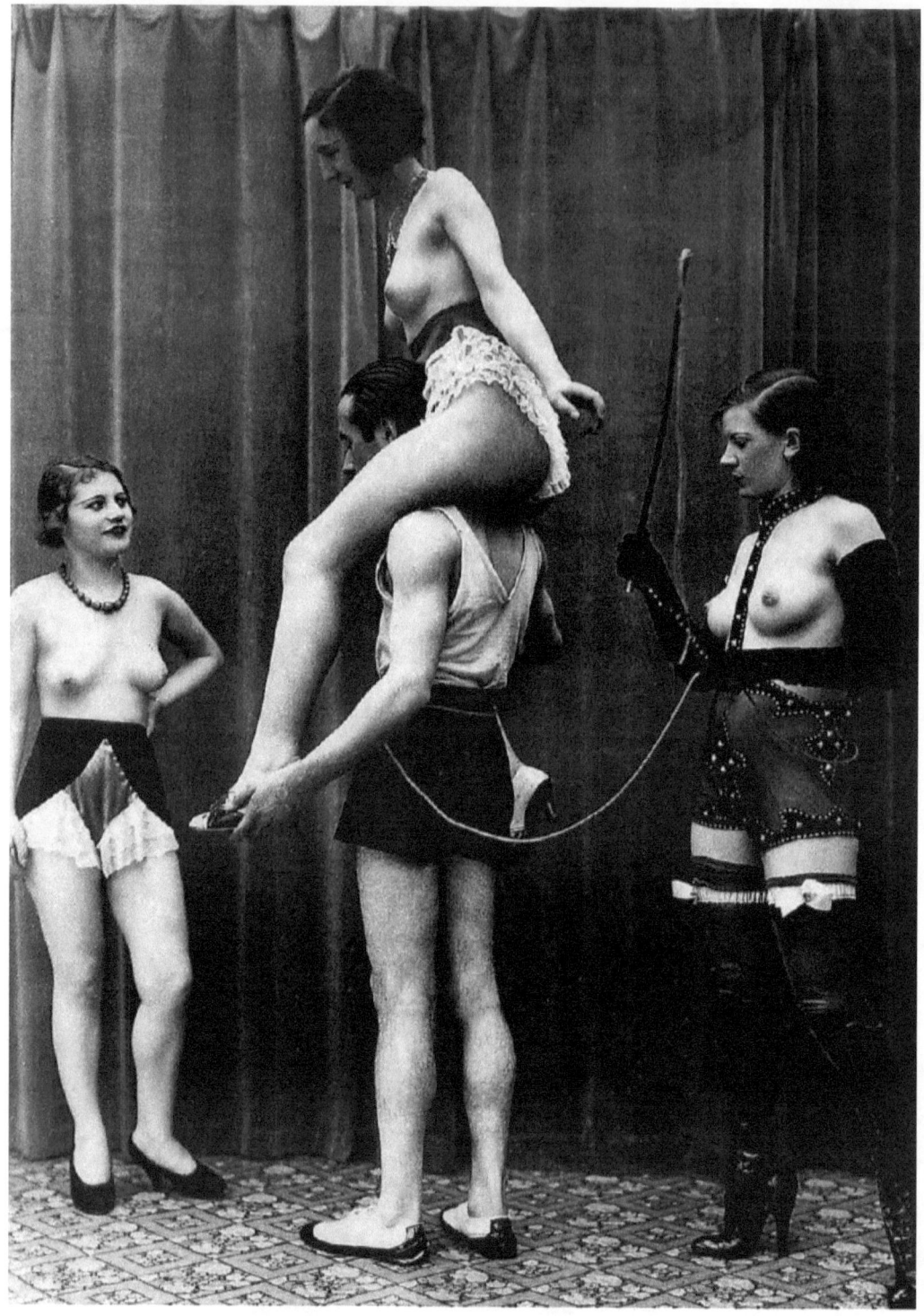

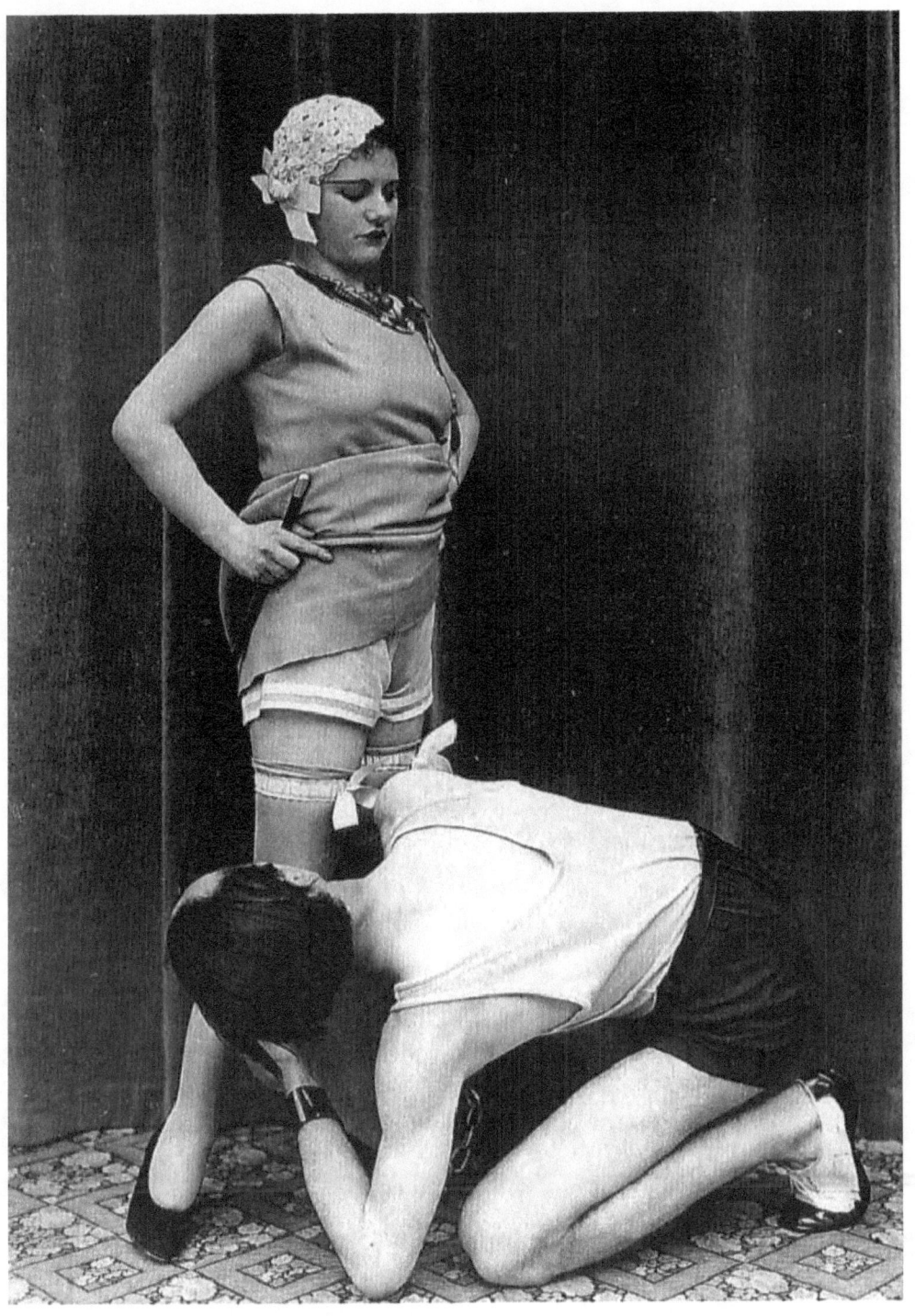

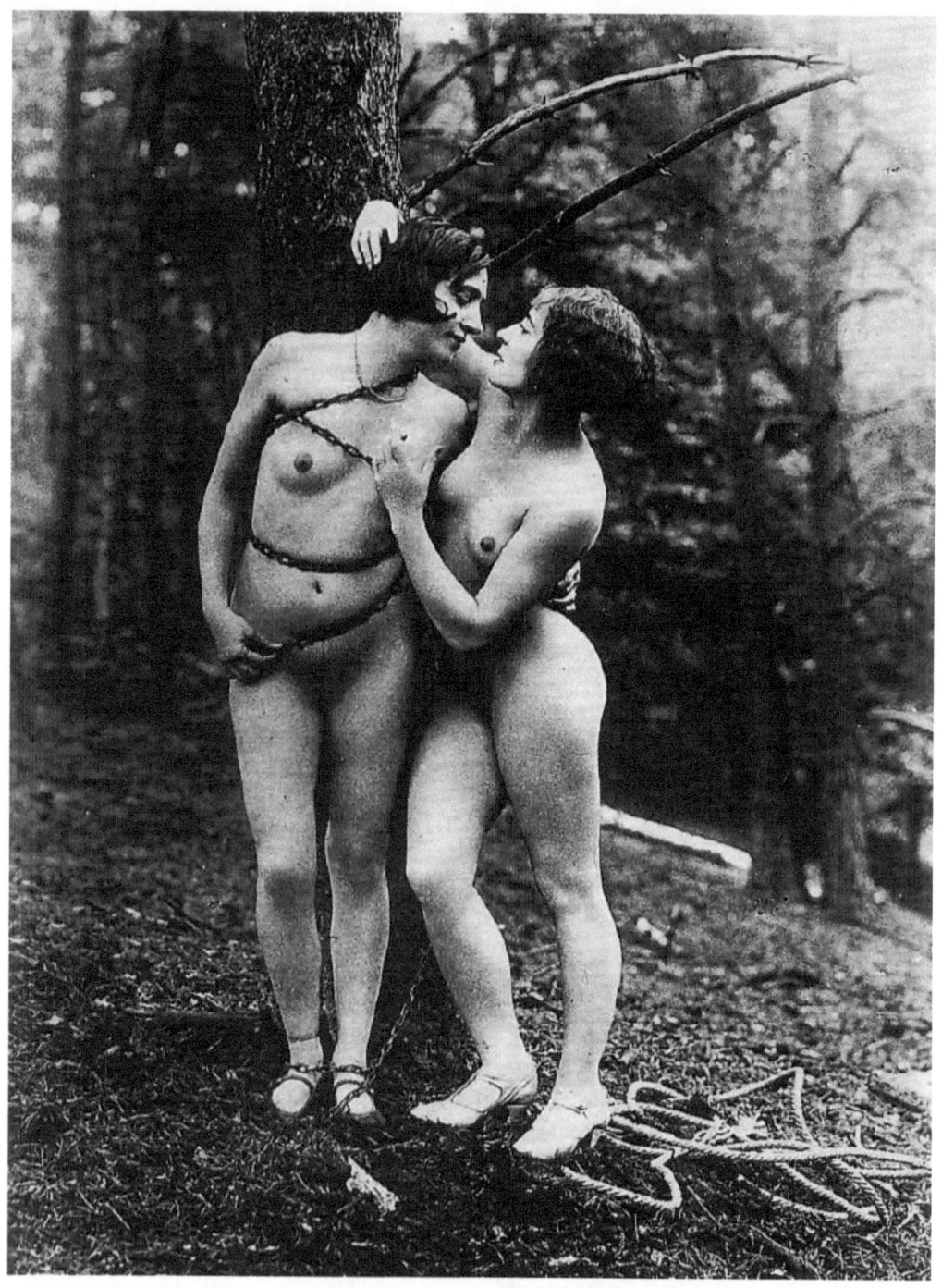

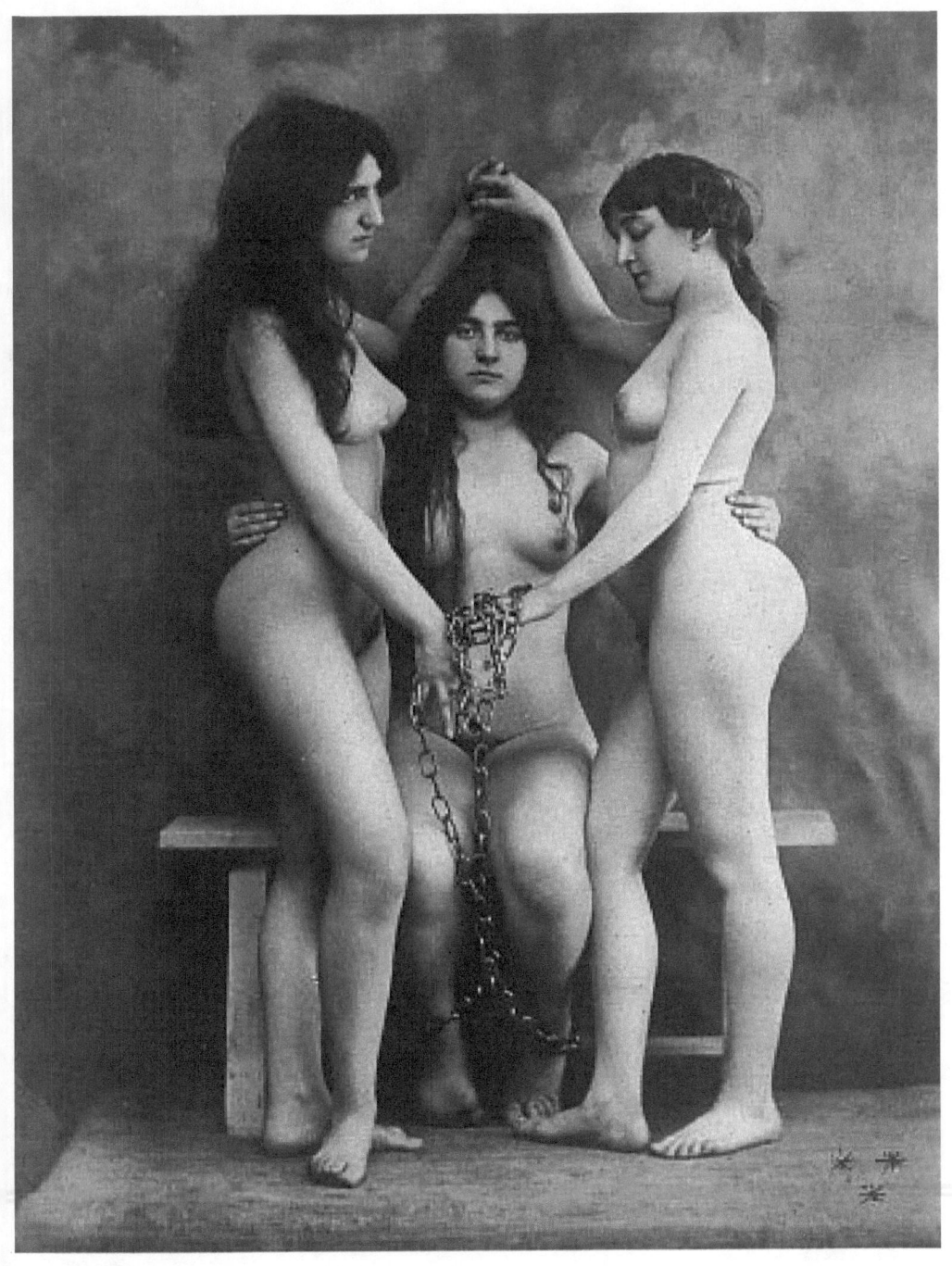

20

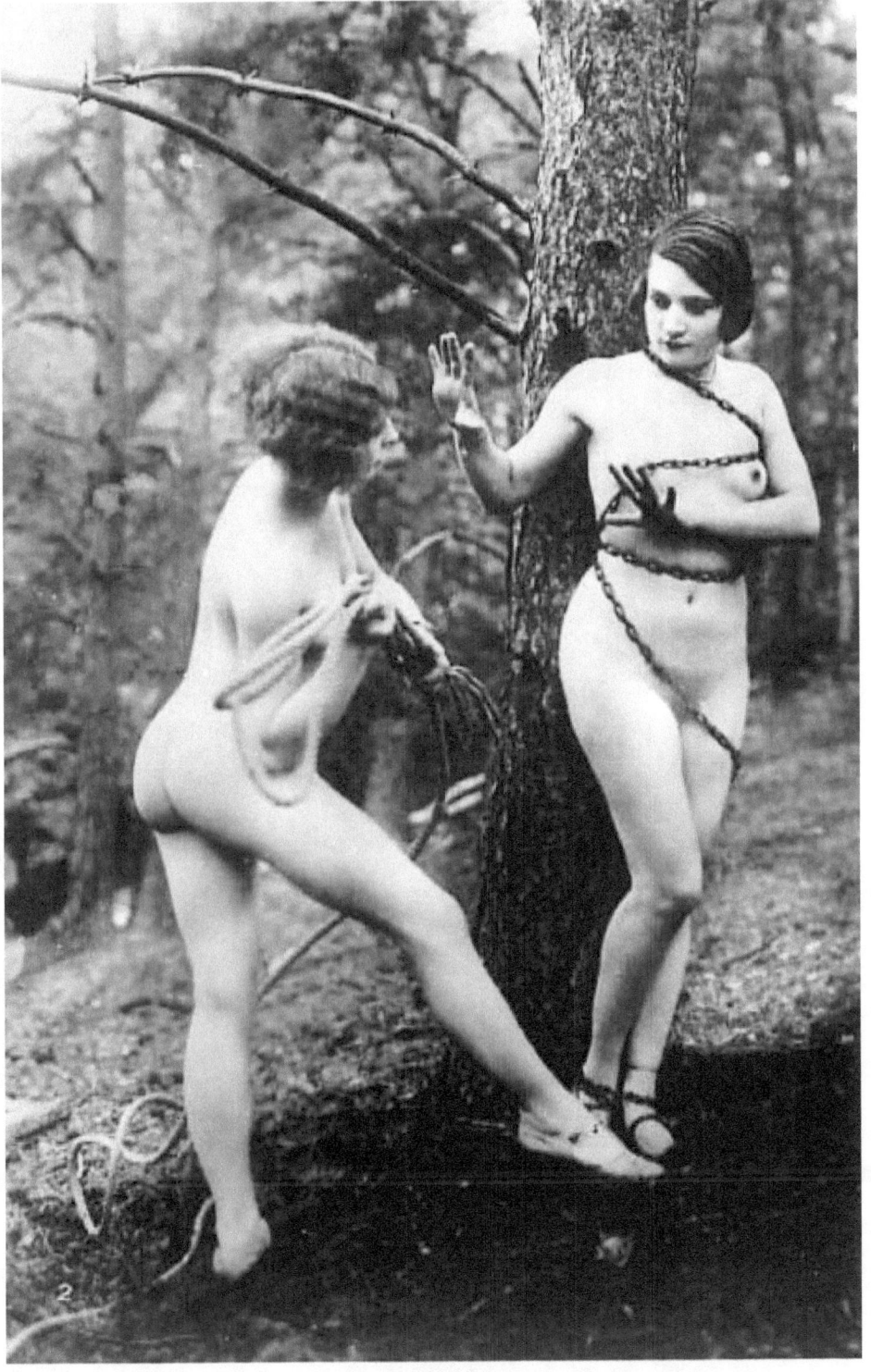

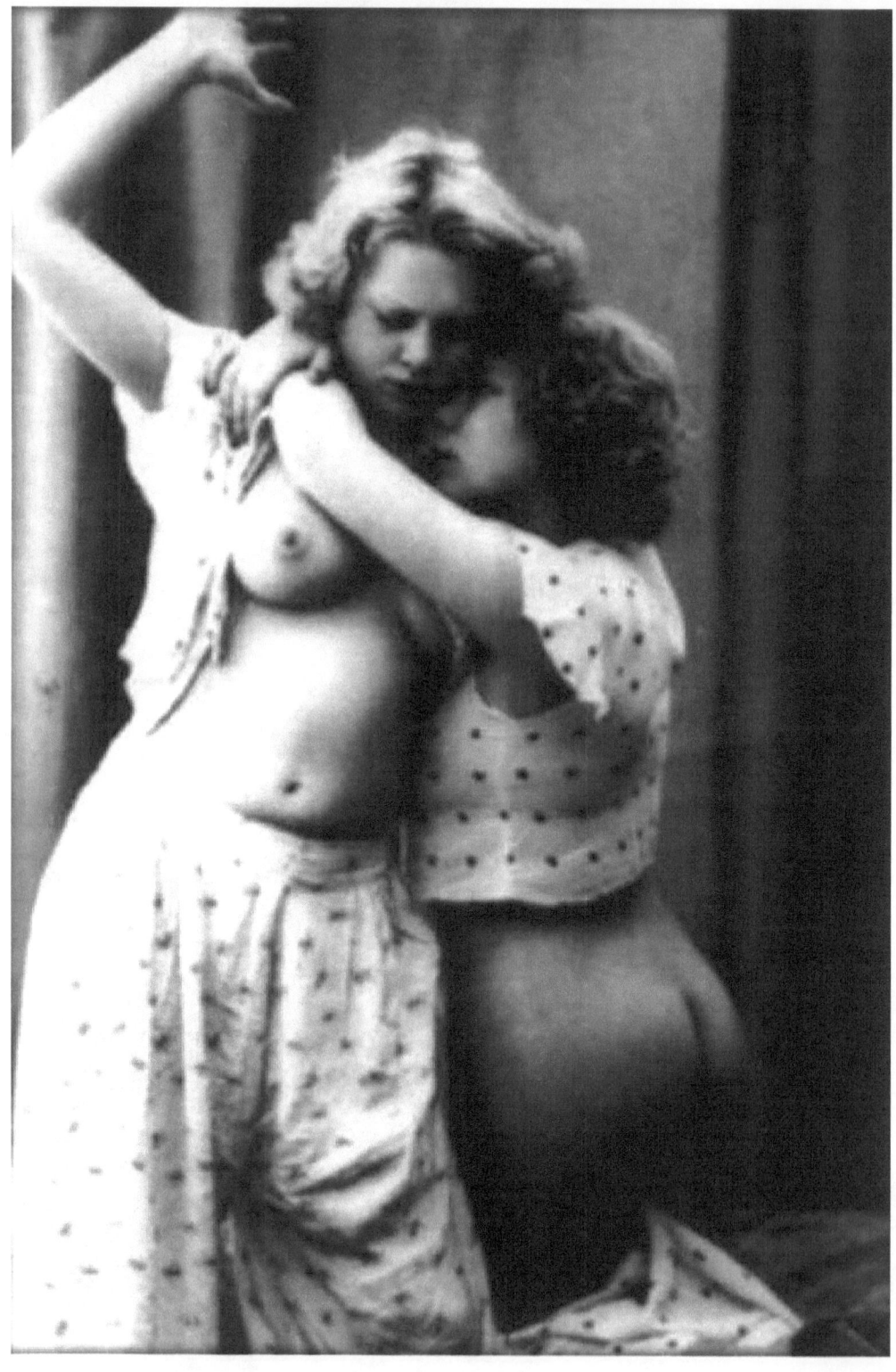

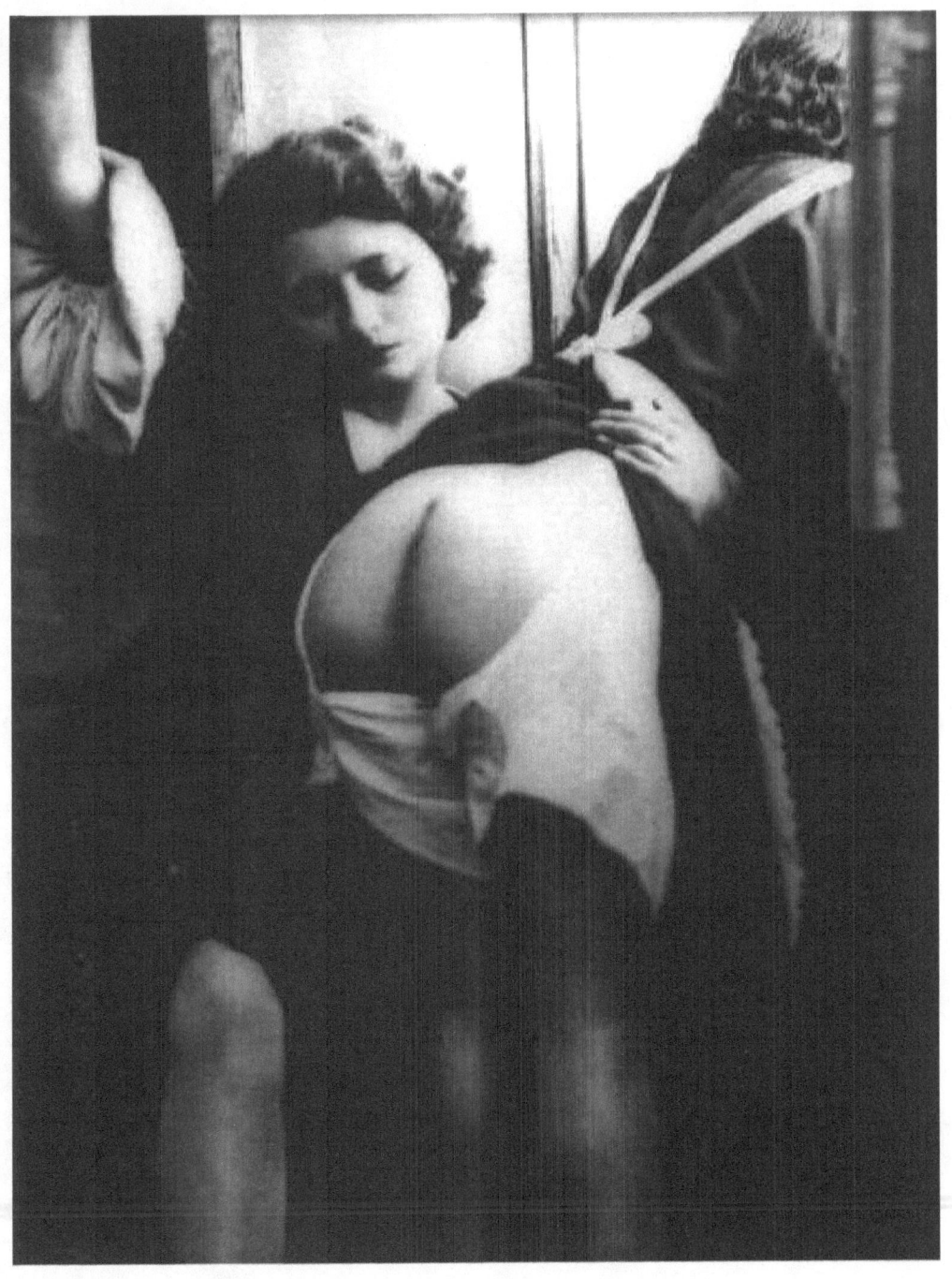

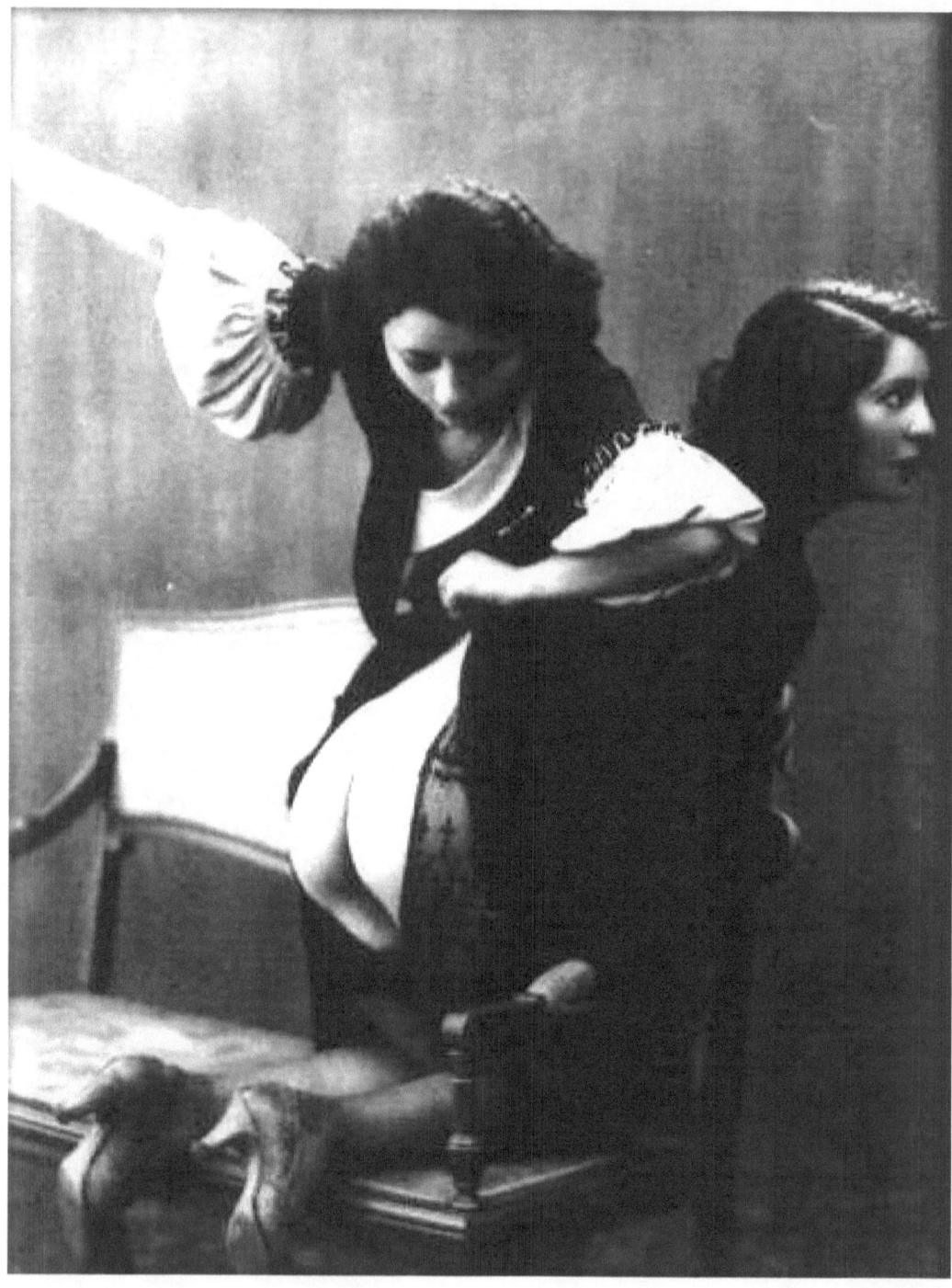

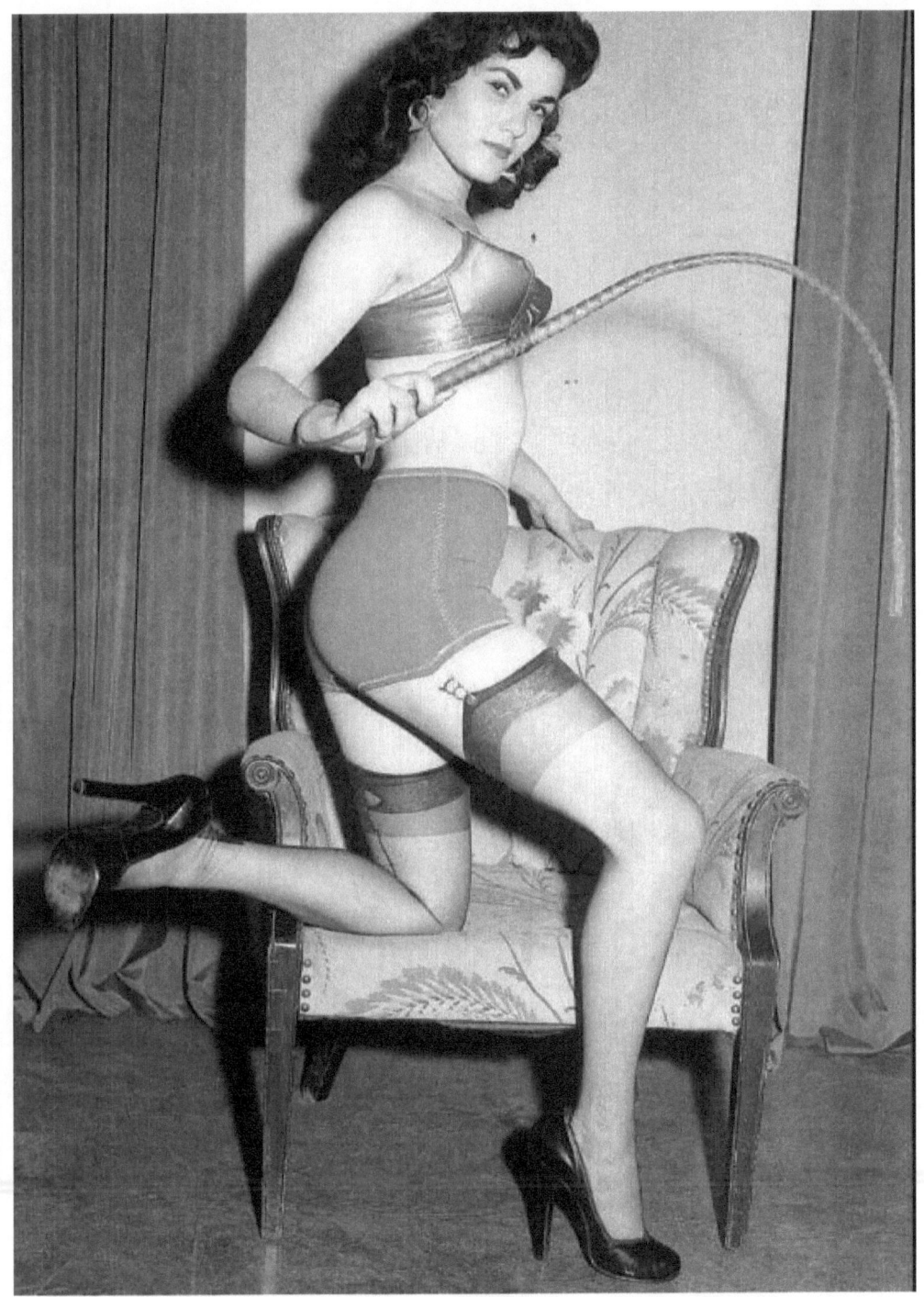

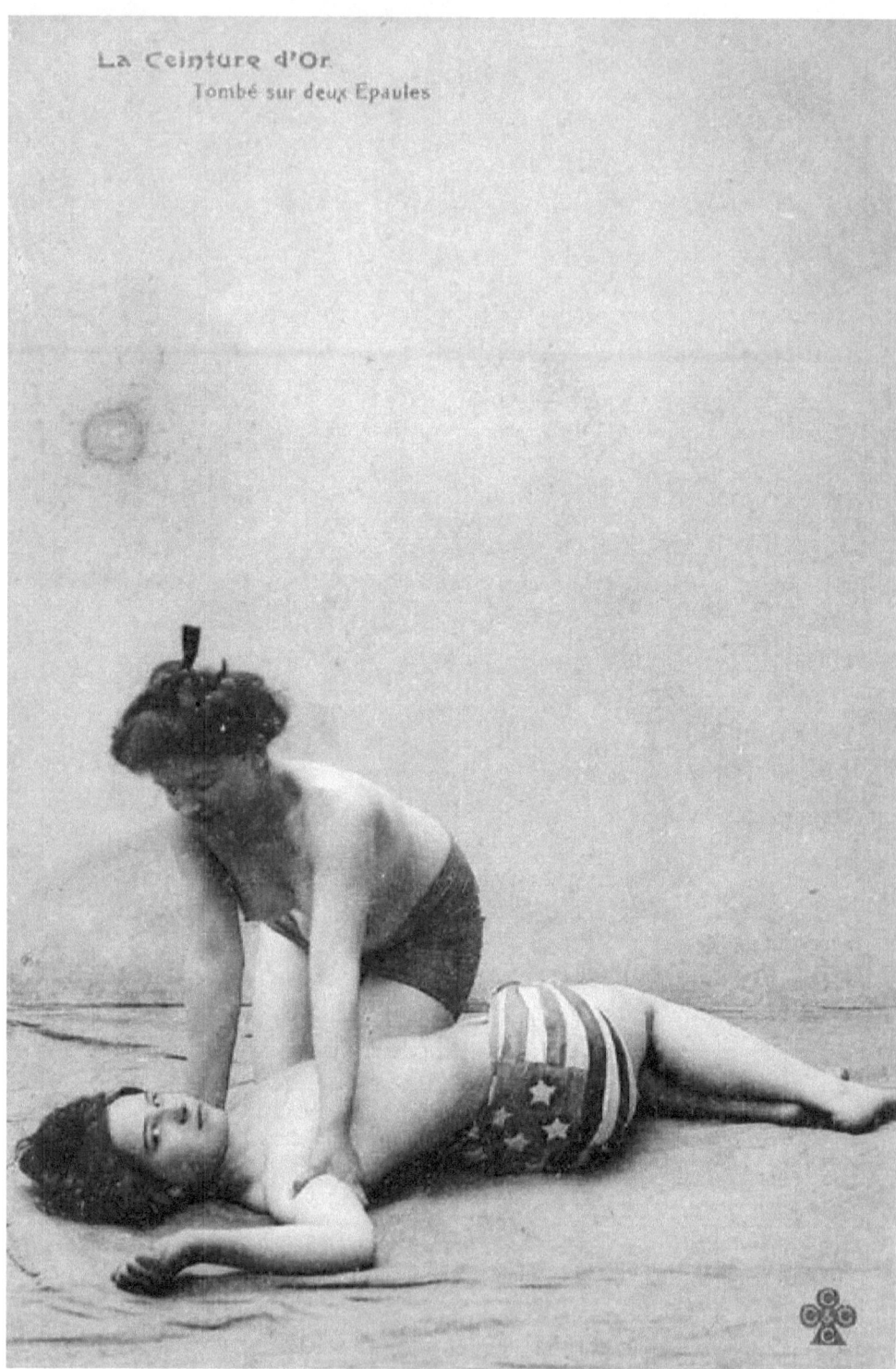

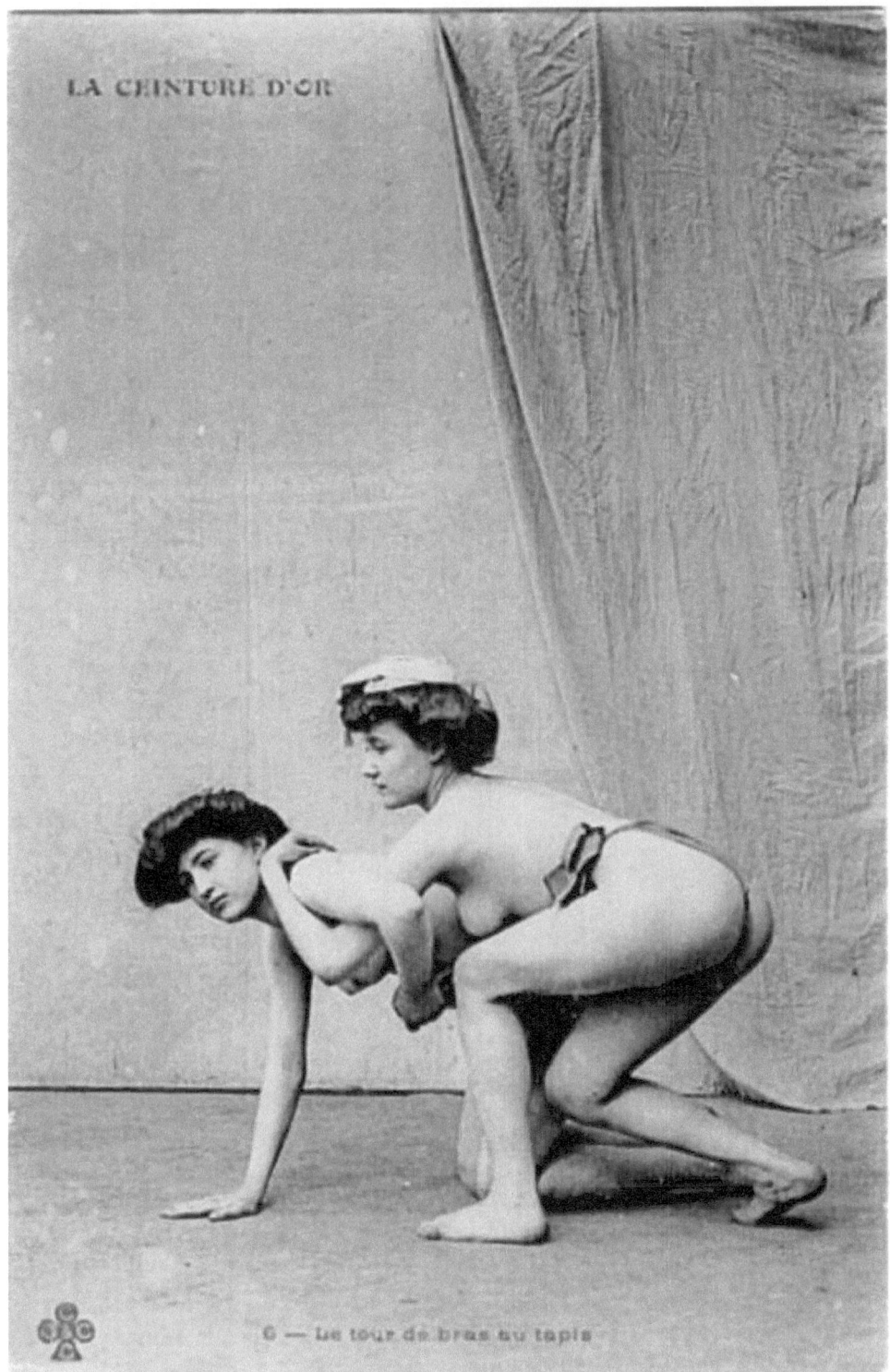

6 — Le tour de bras au tapis

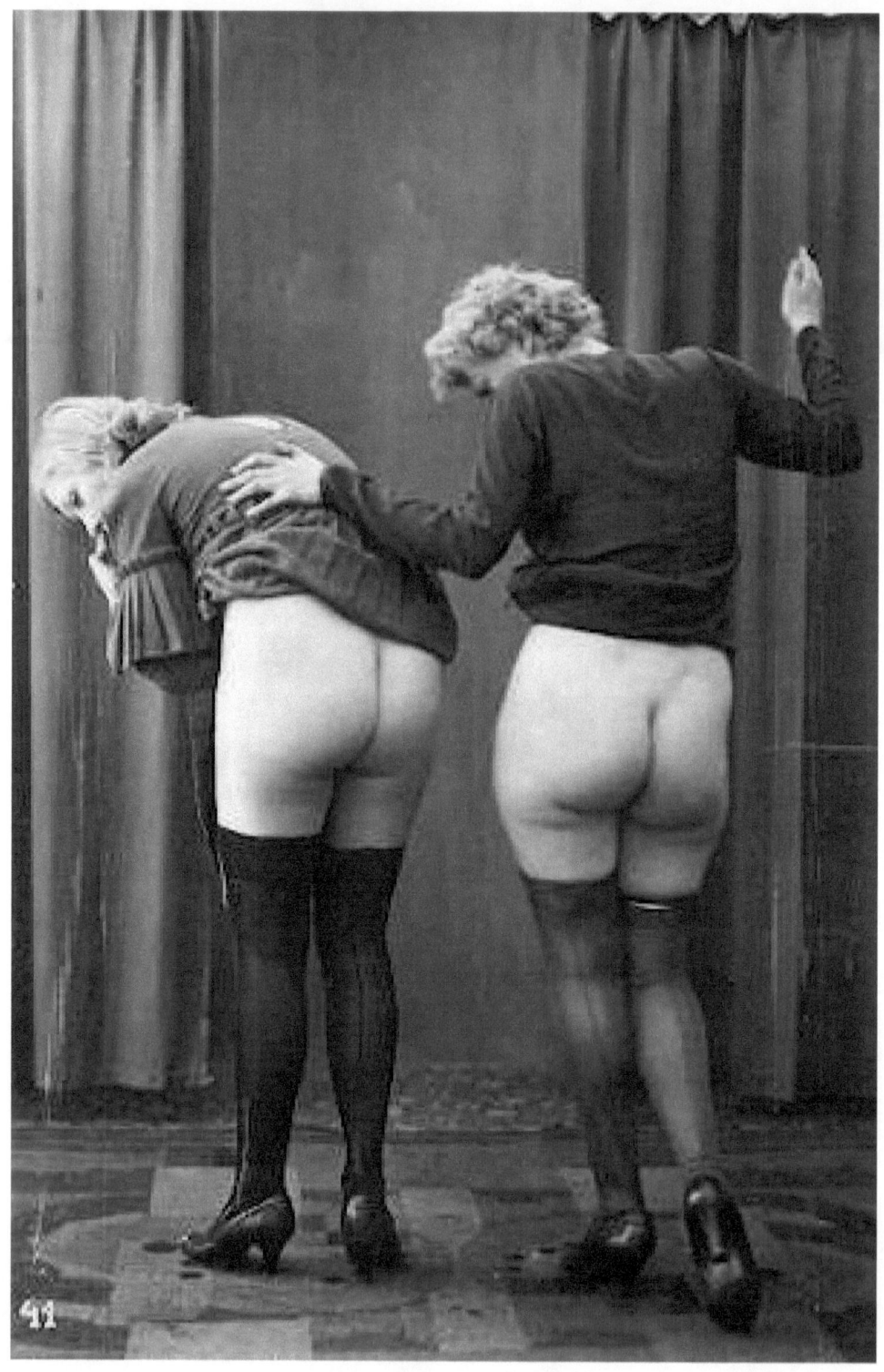

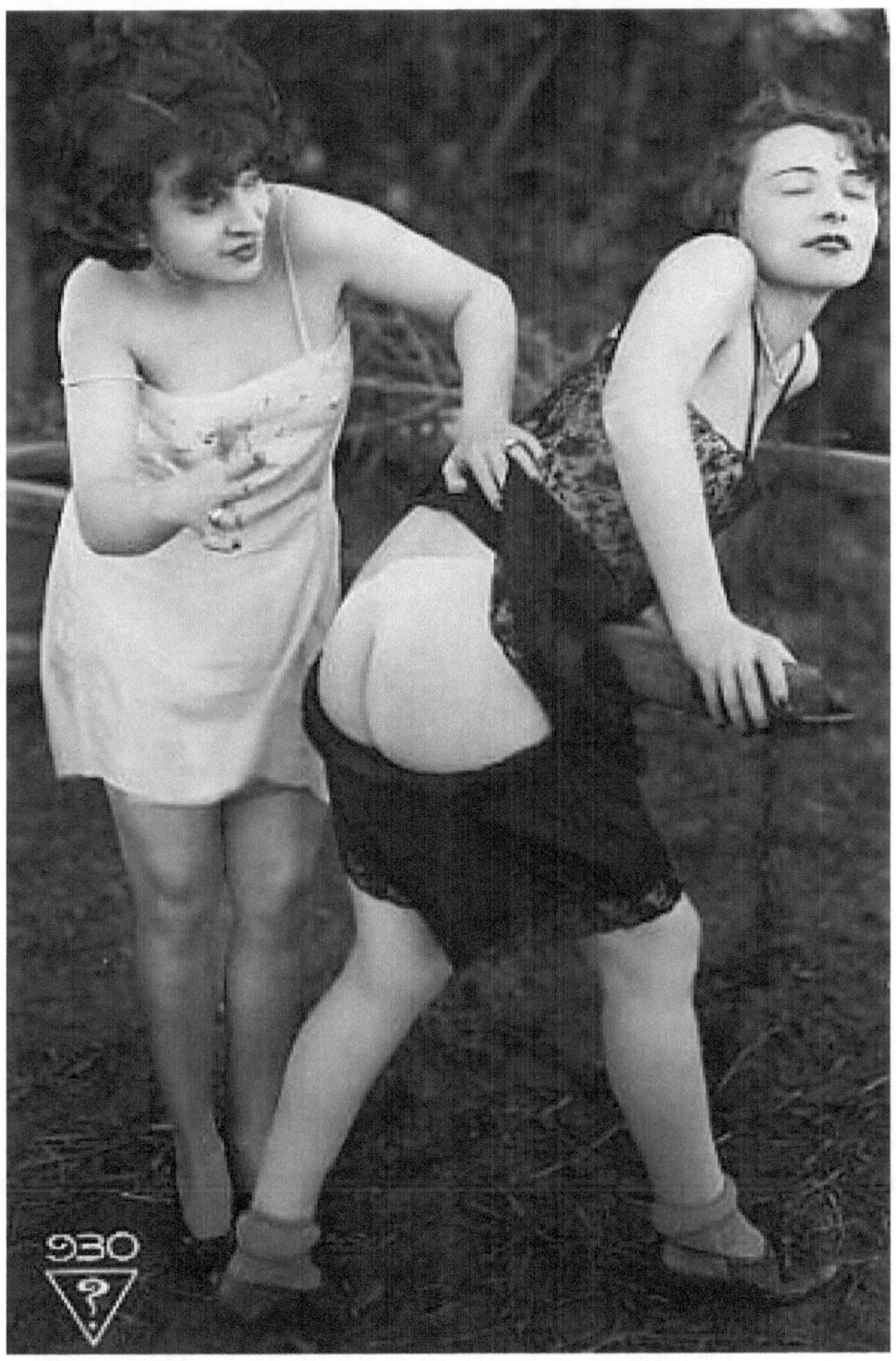

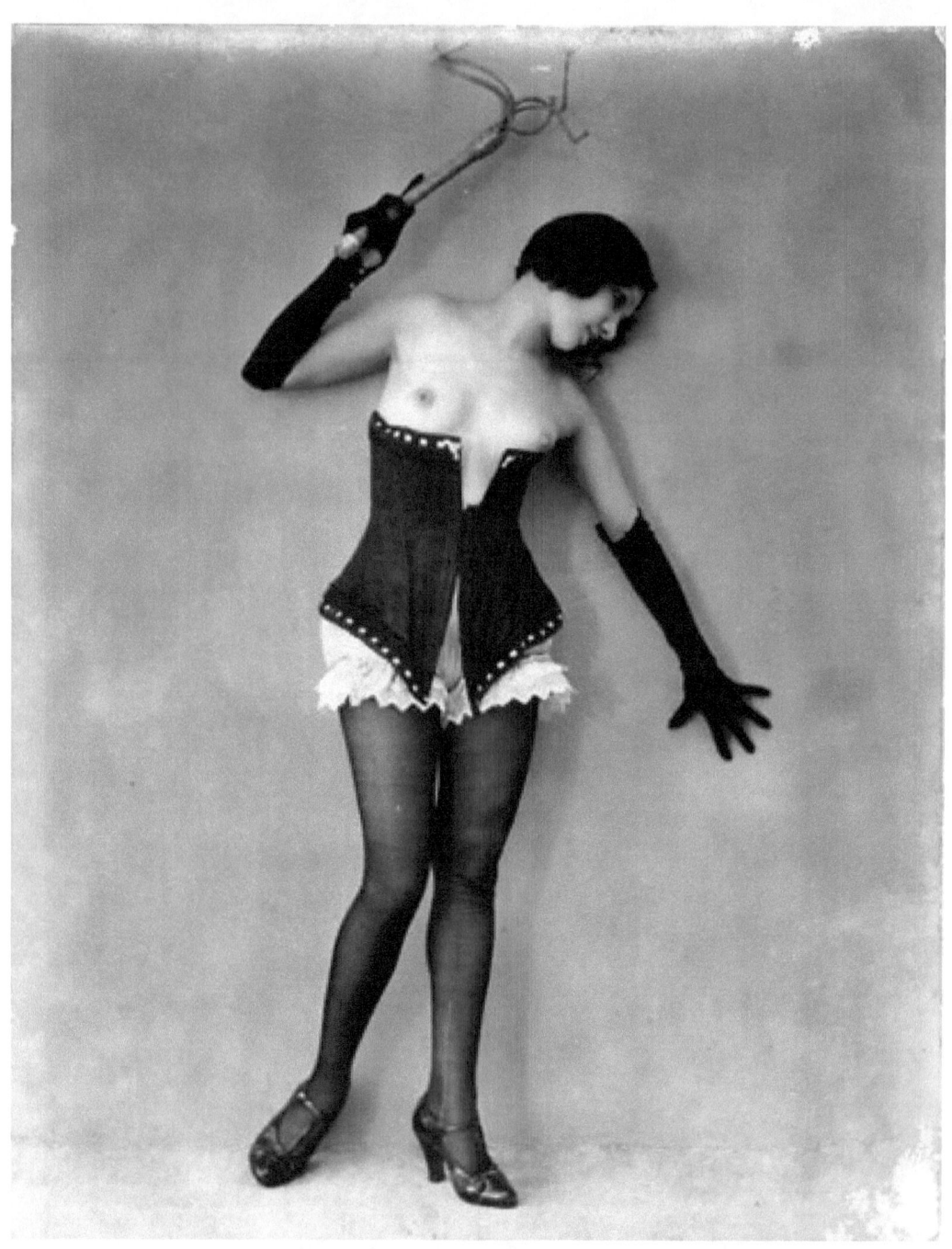

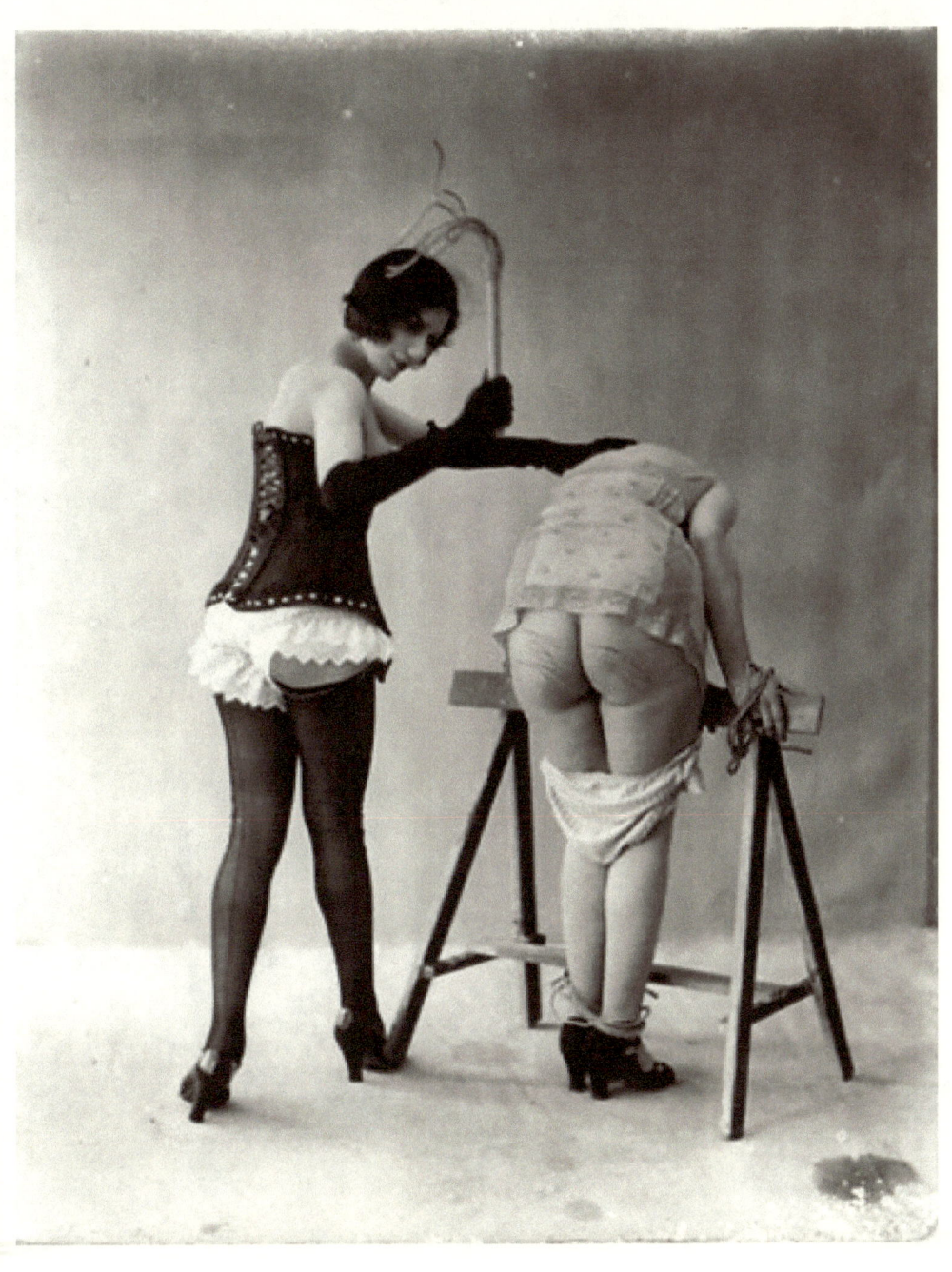

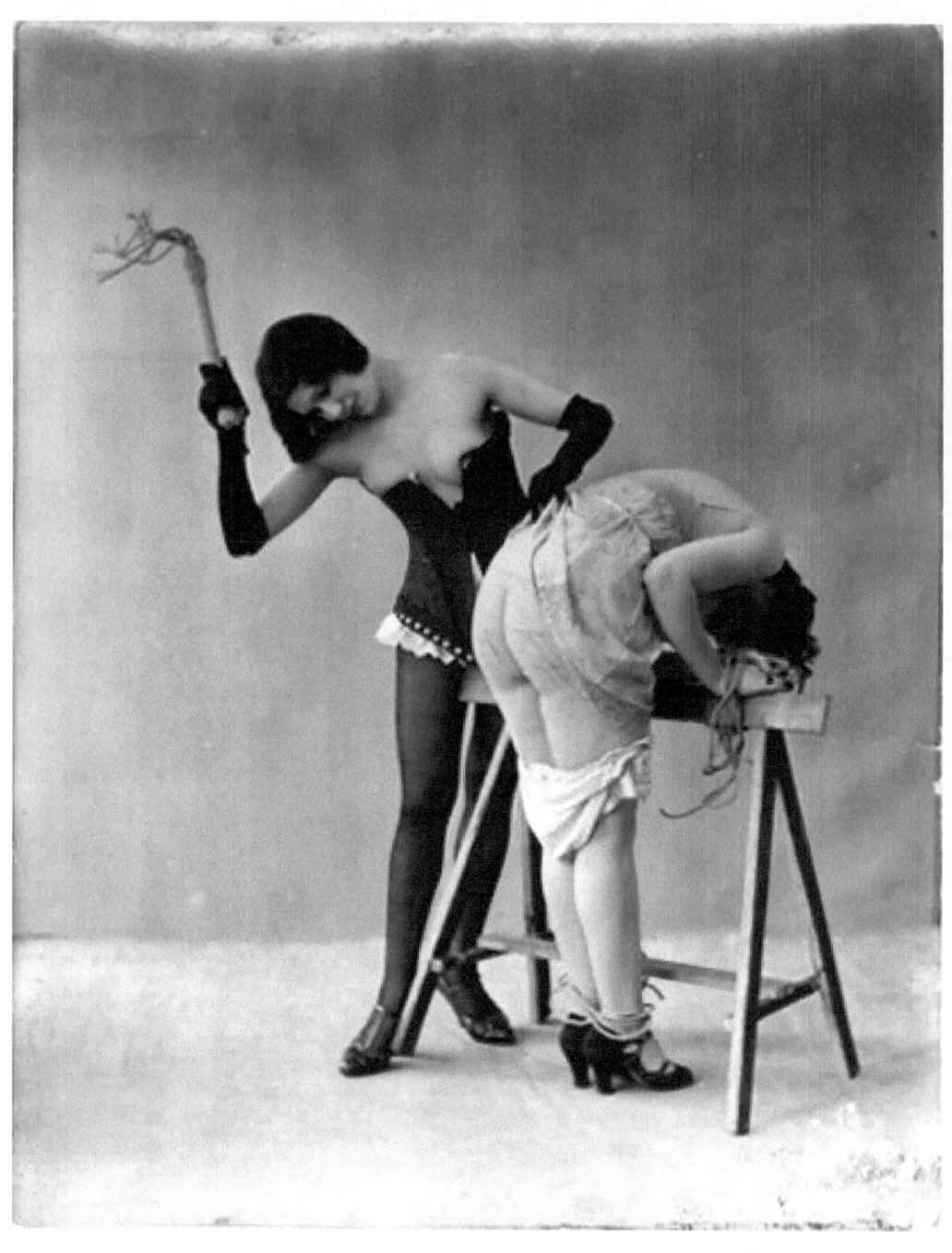

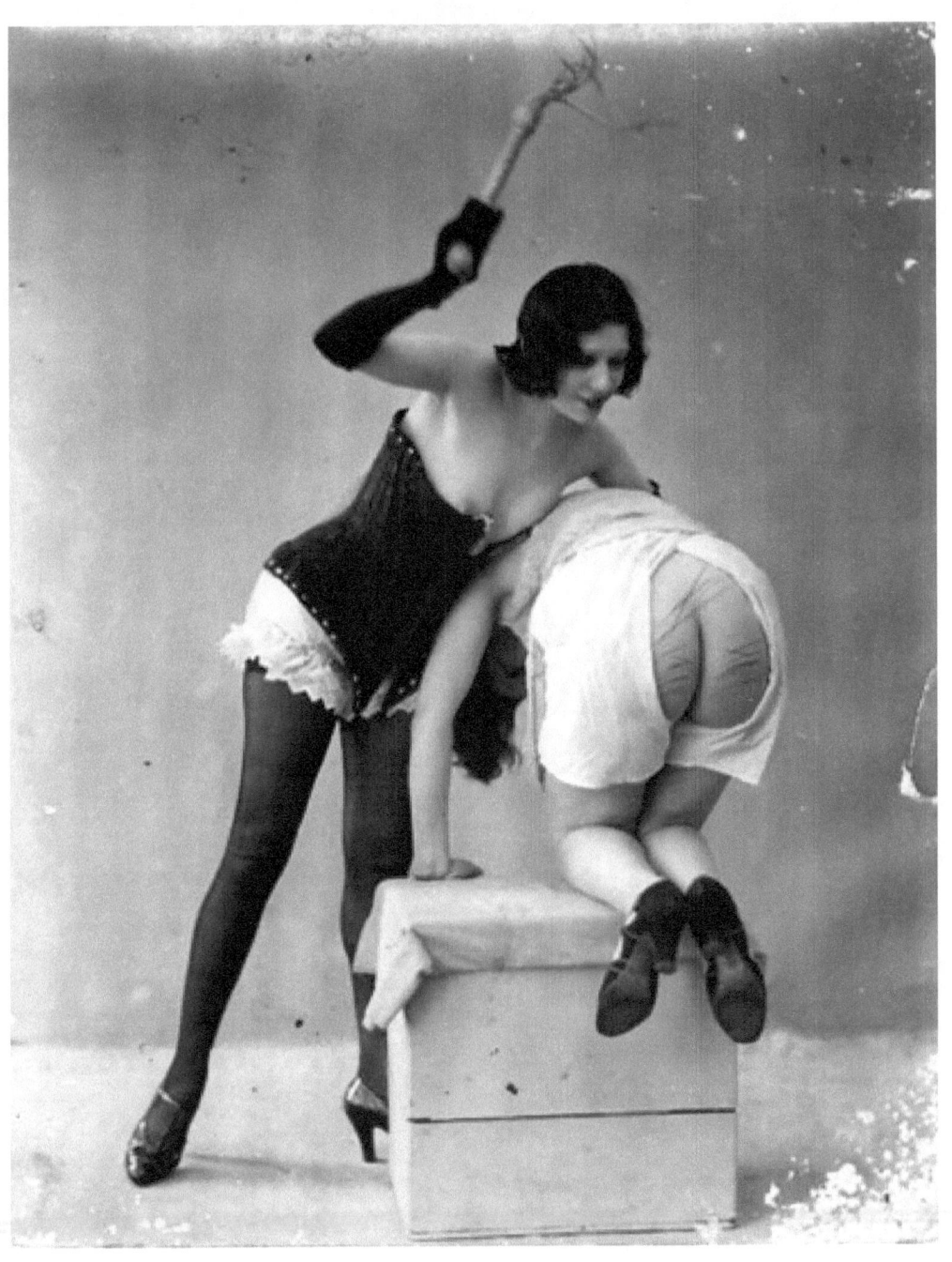

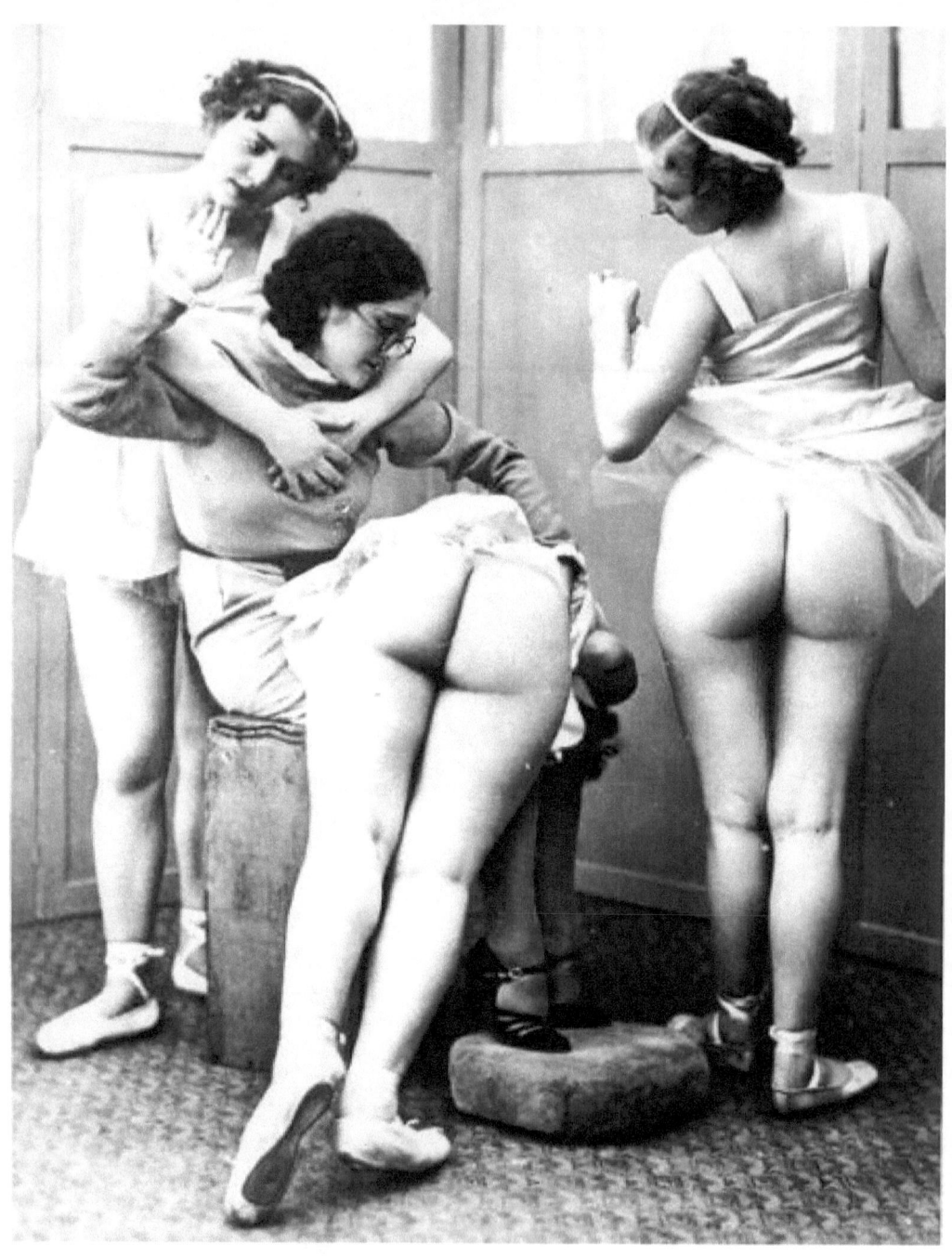

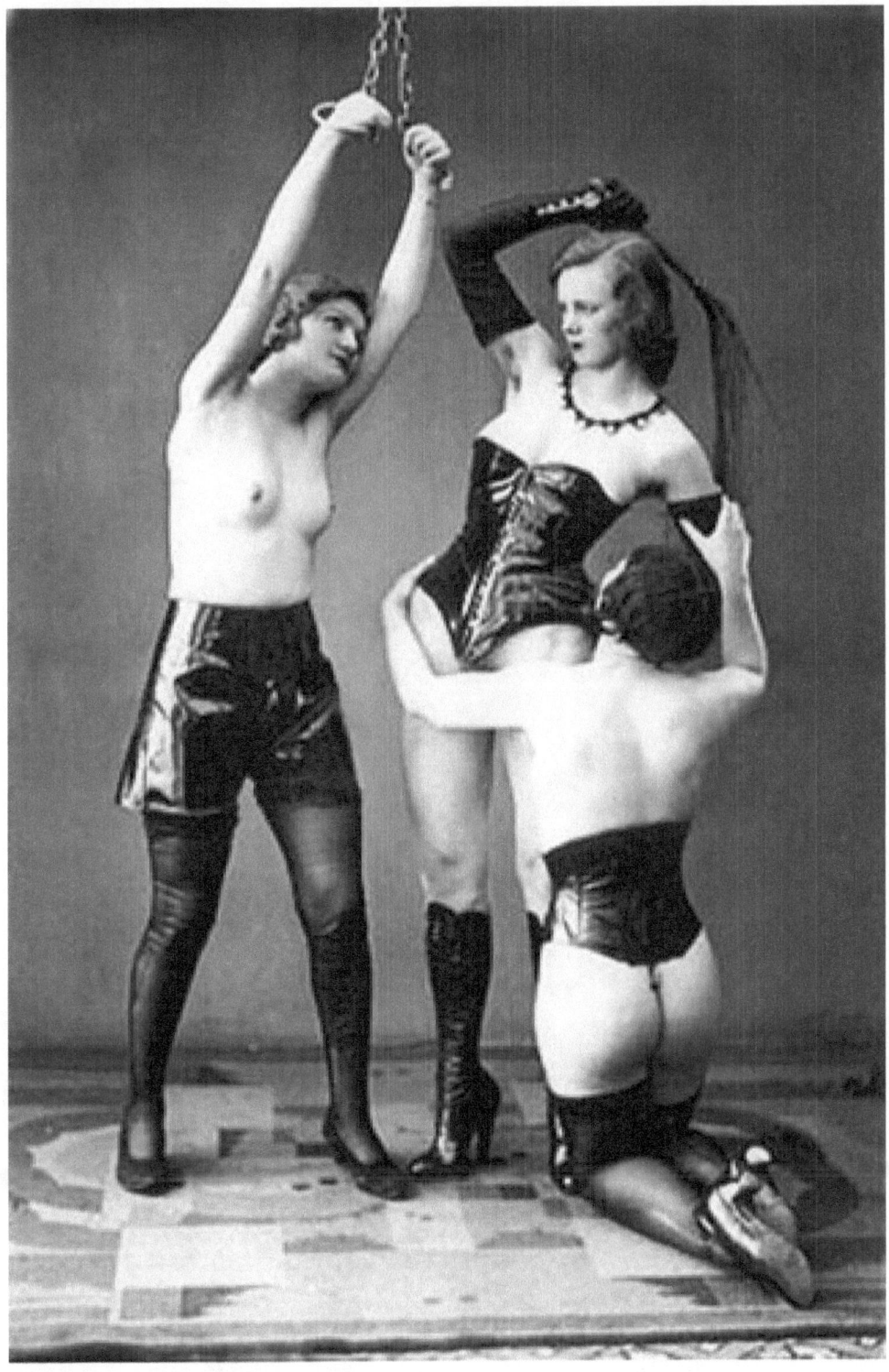

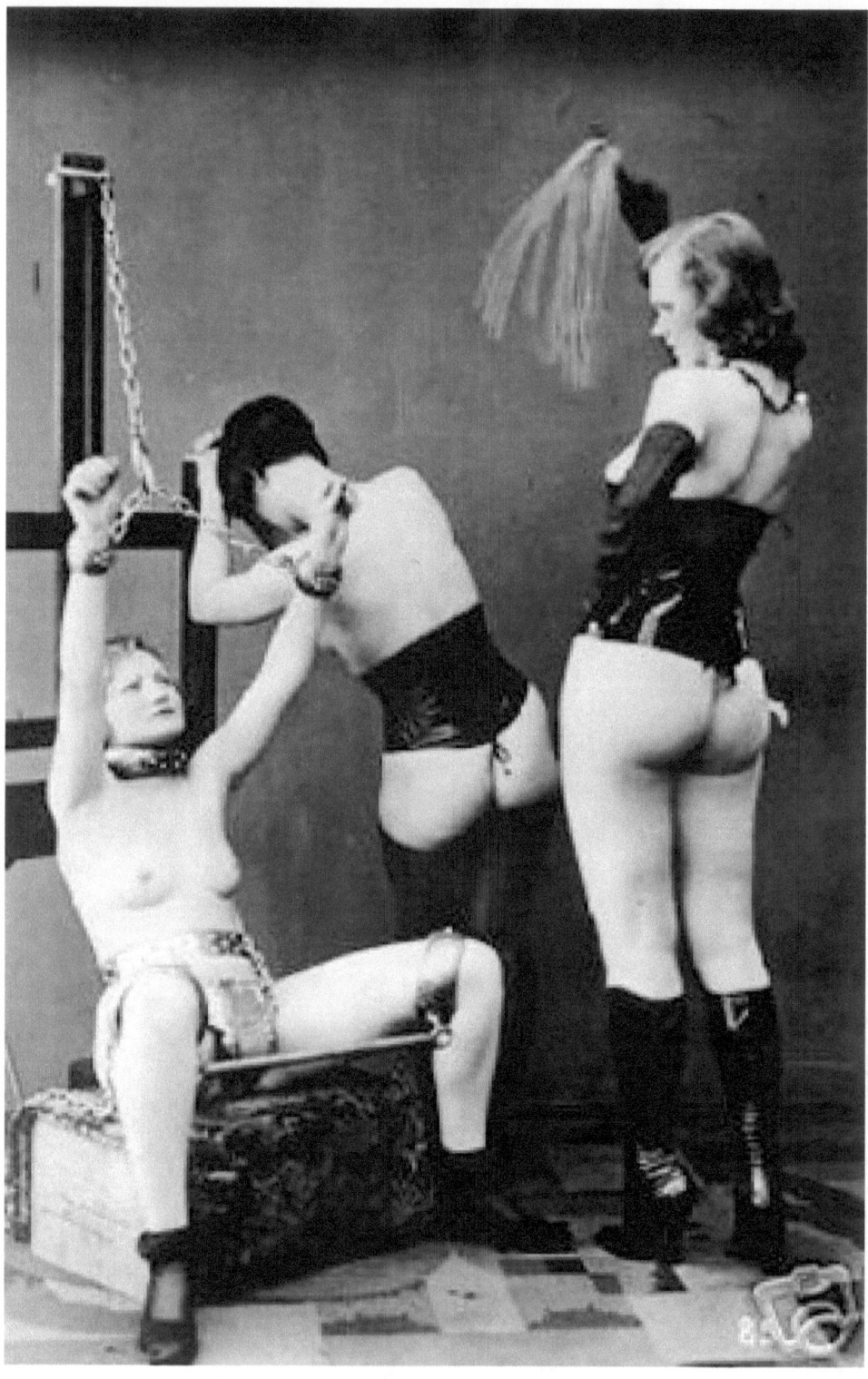

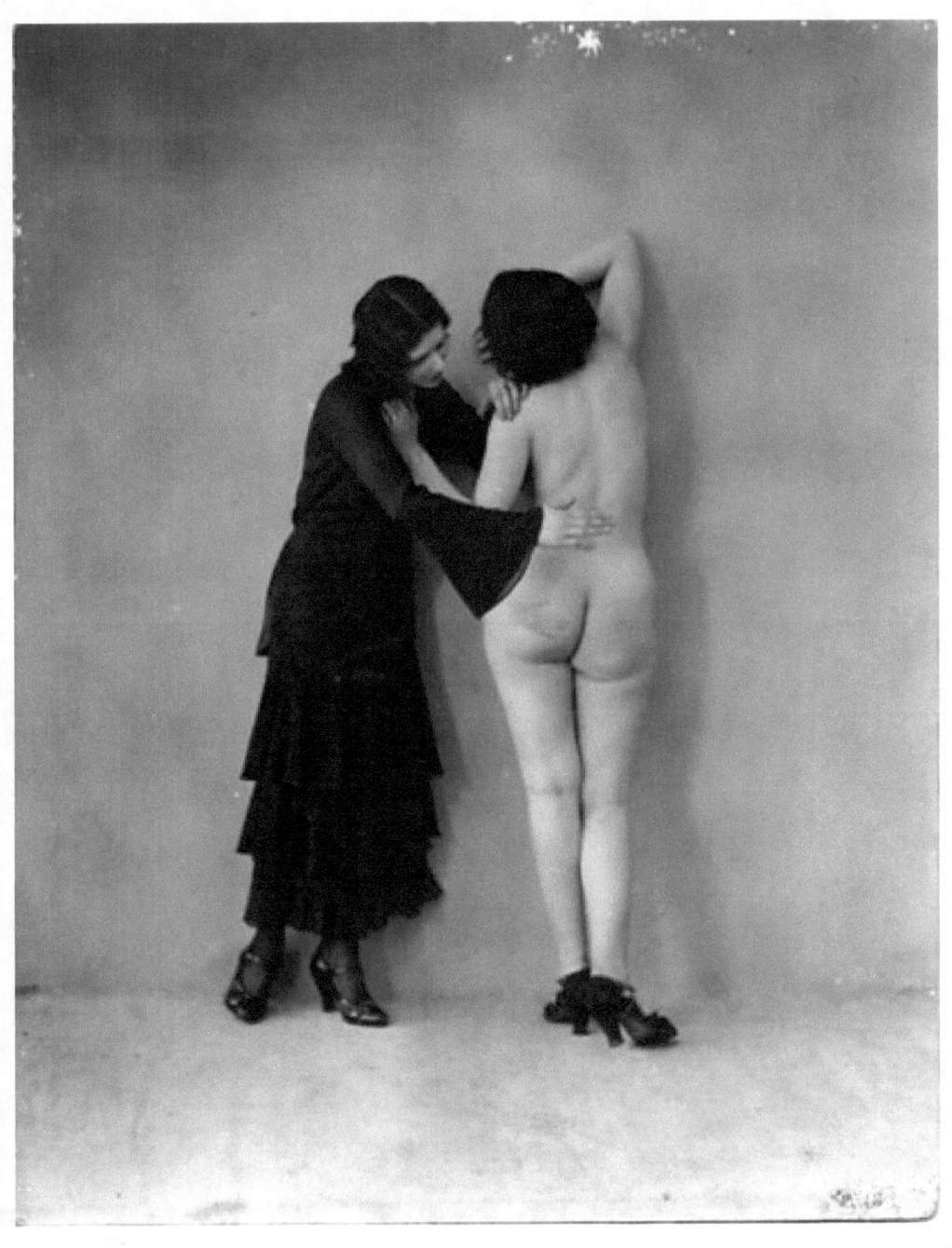

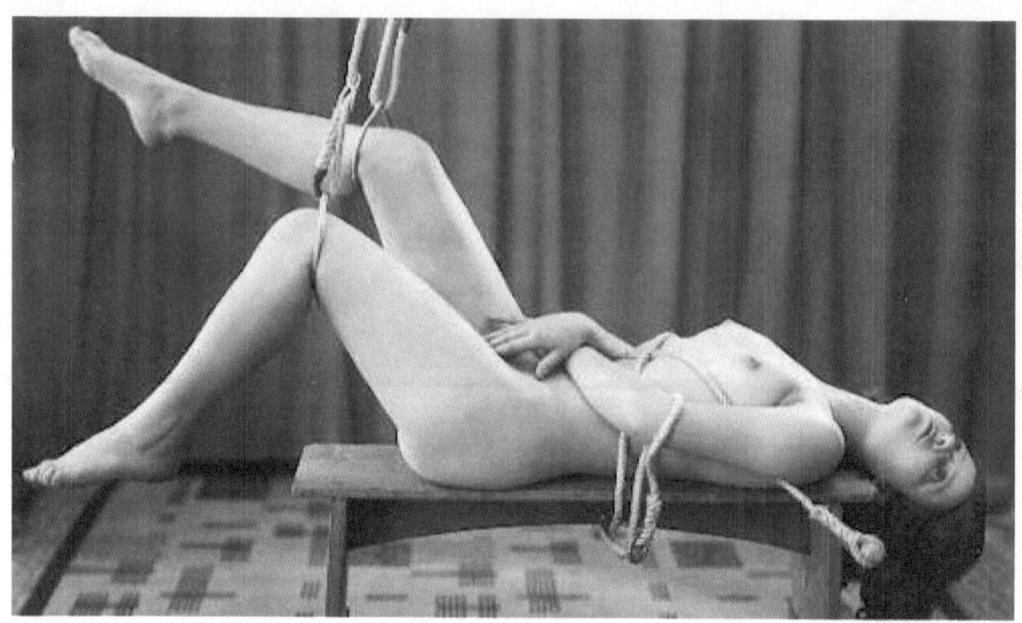

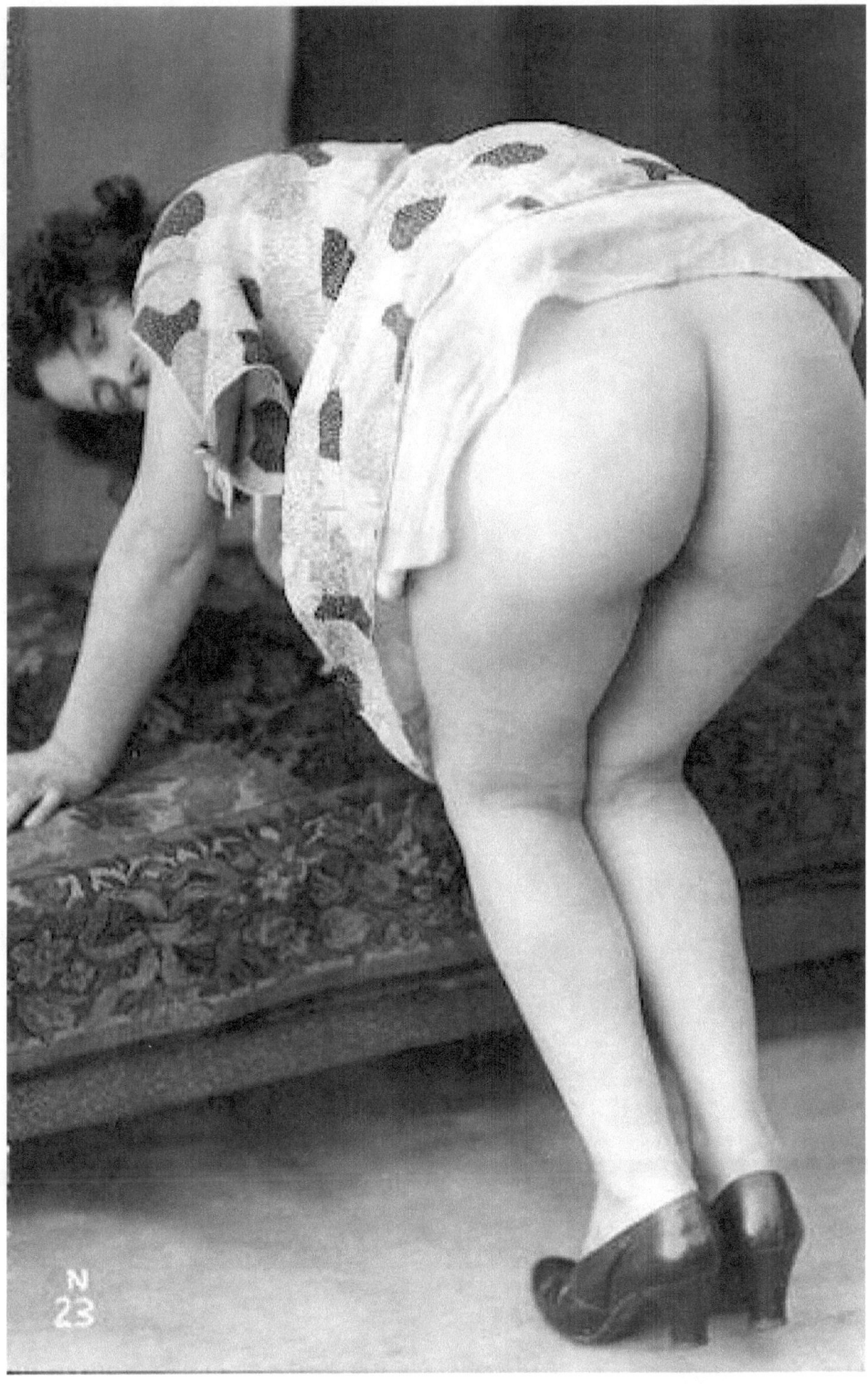

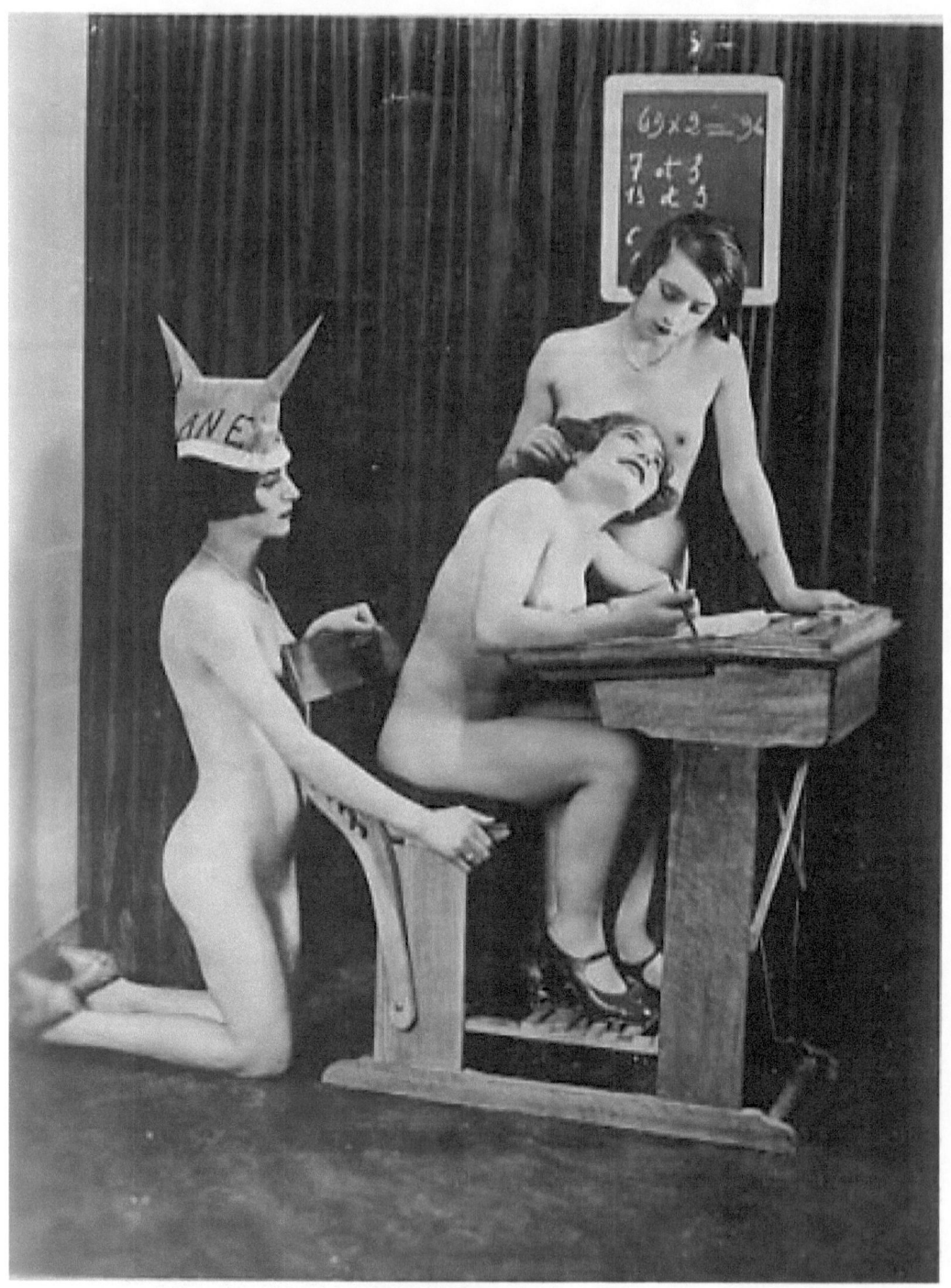

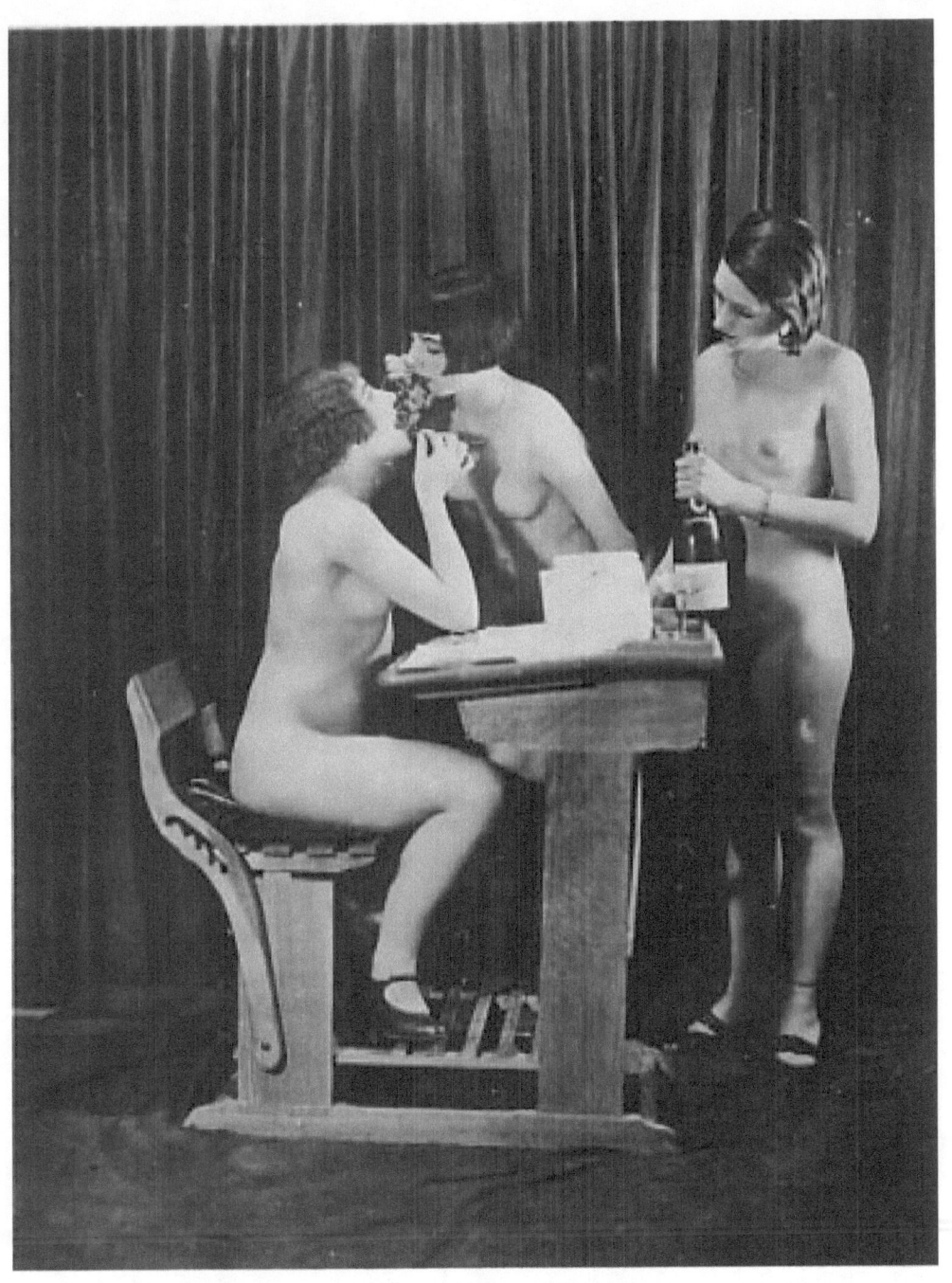

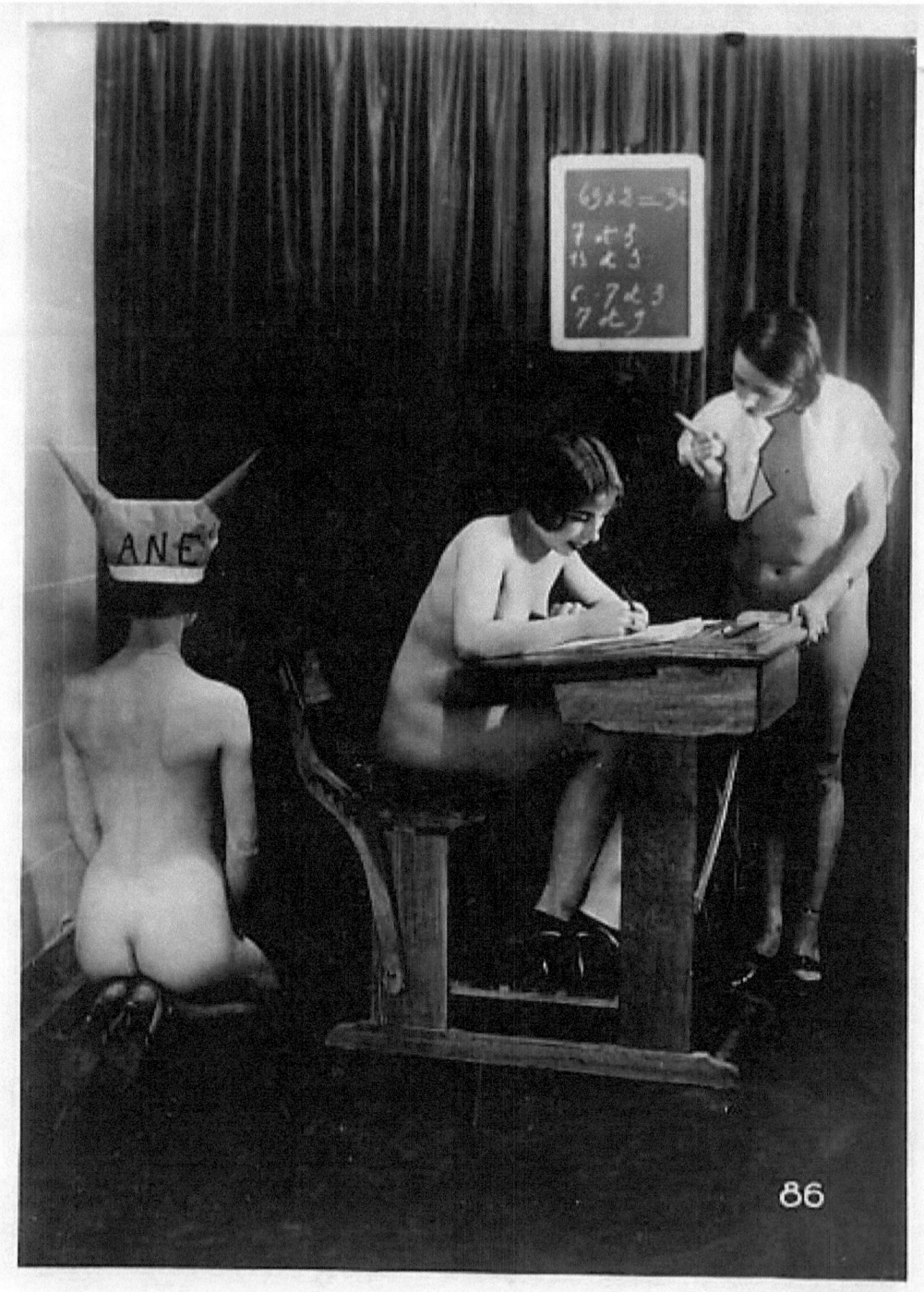

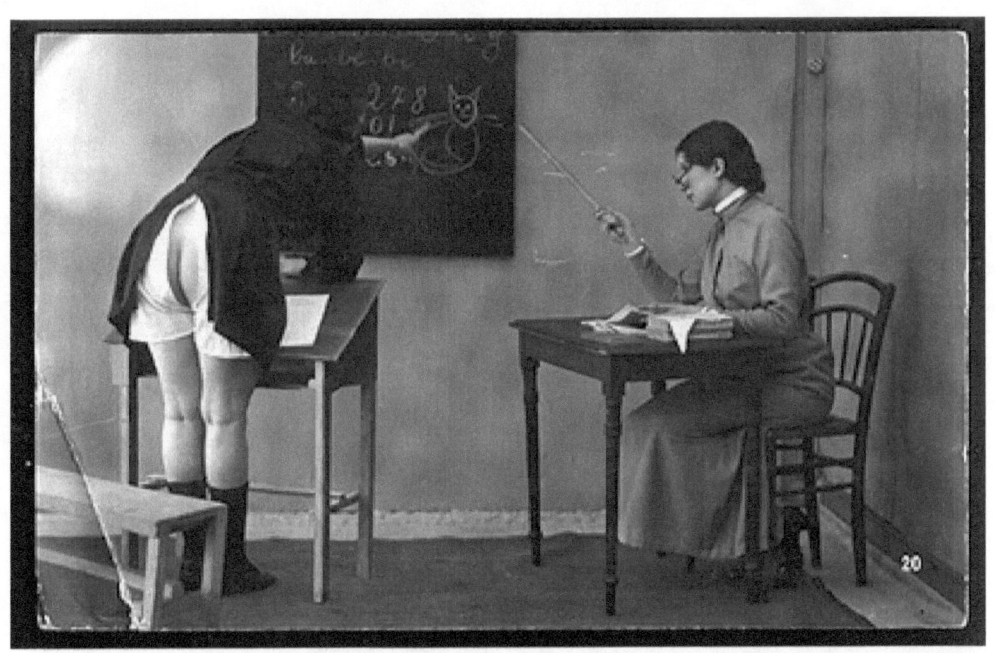

43

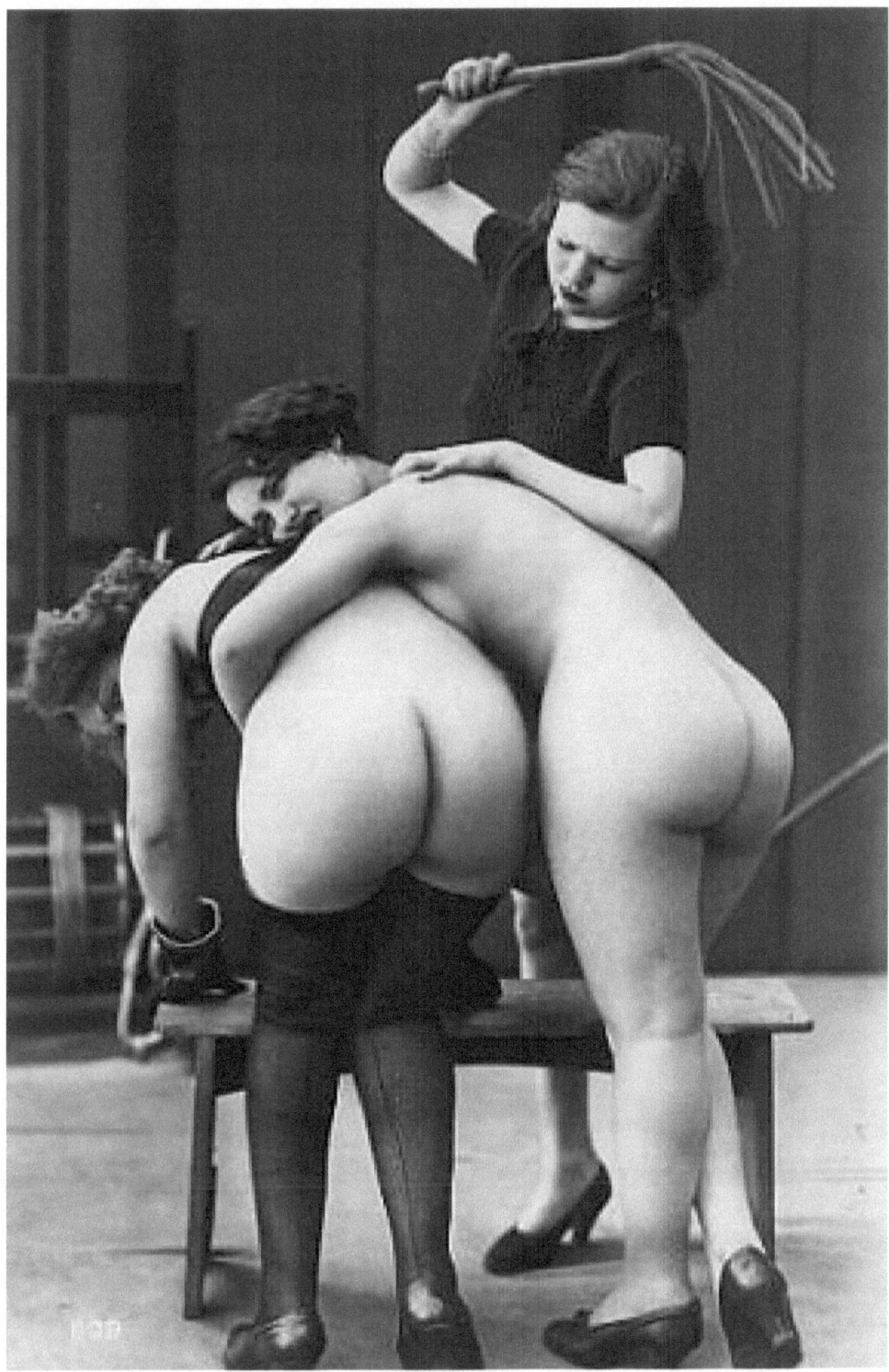

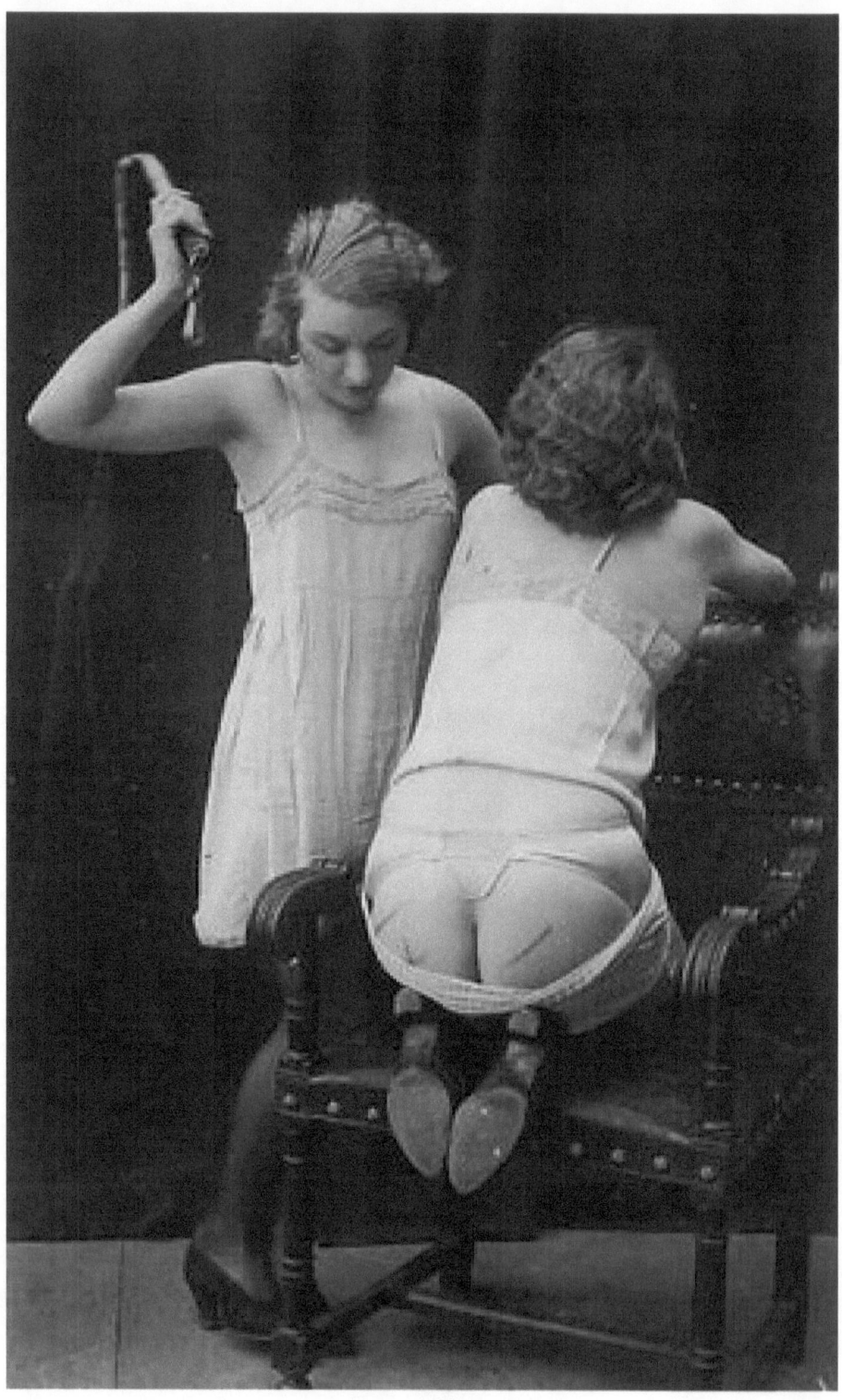

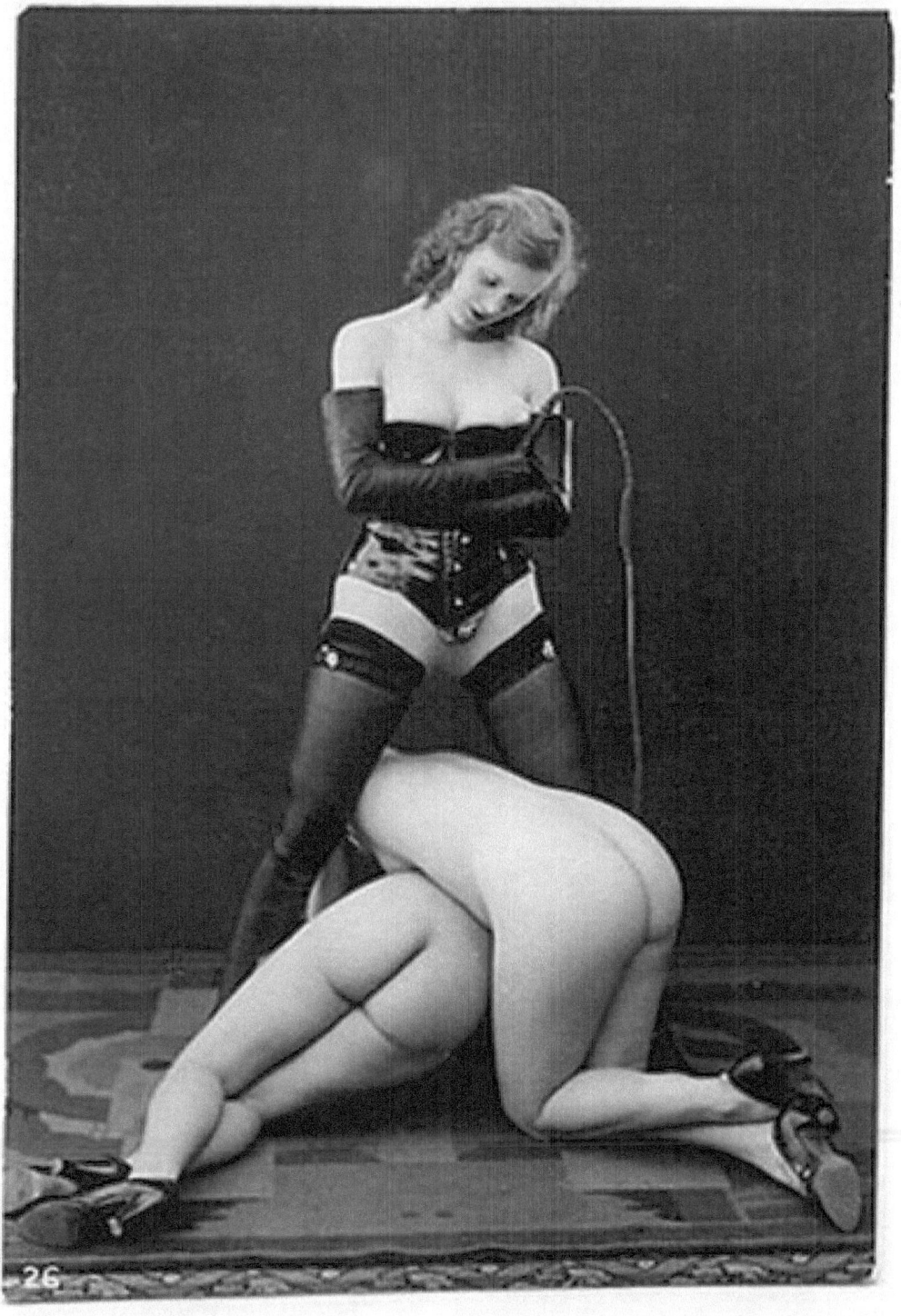

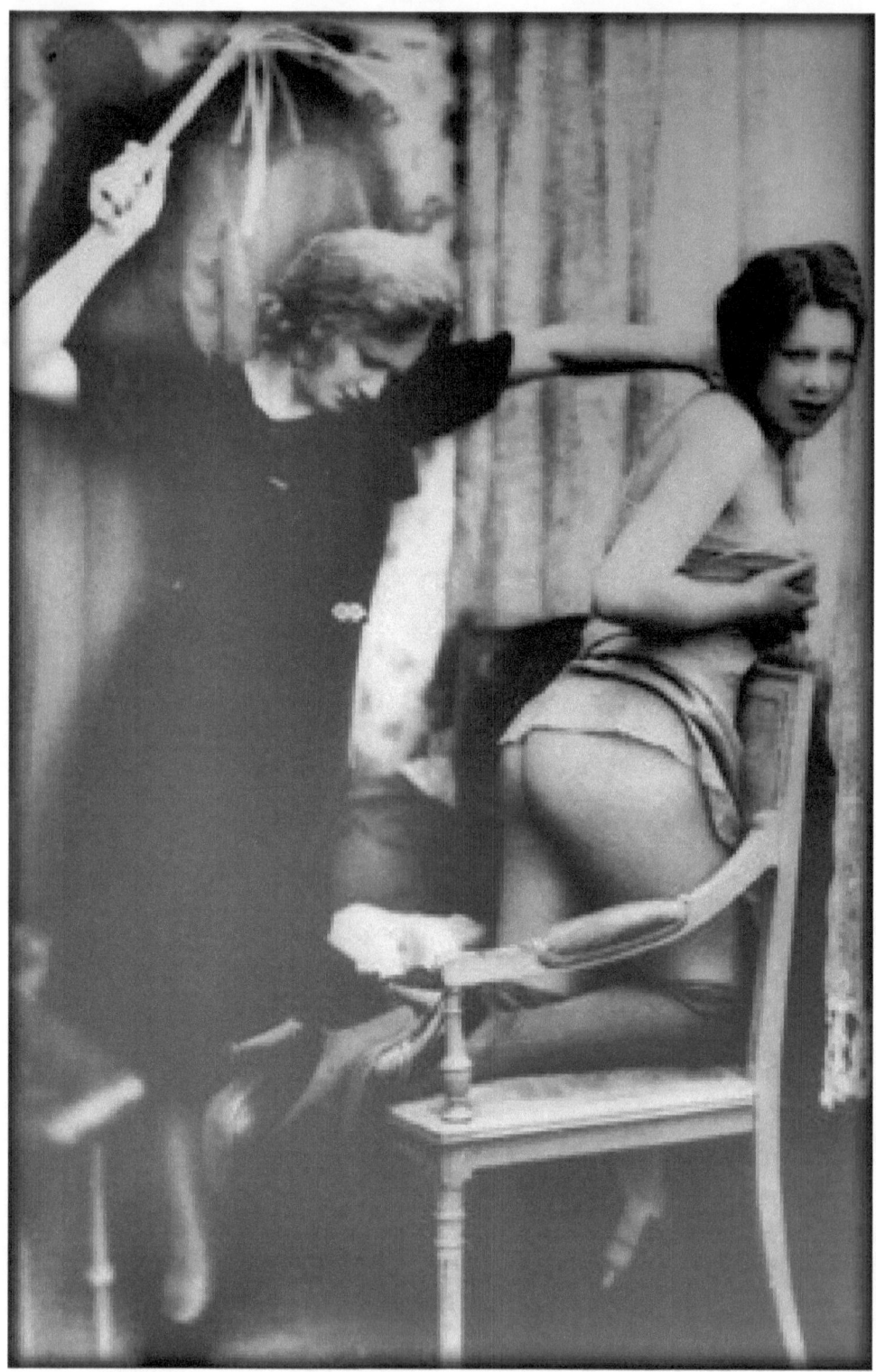

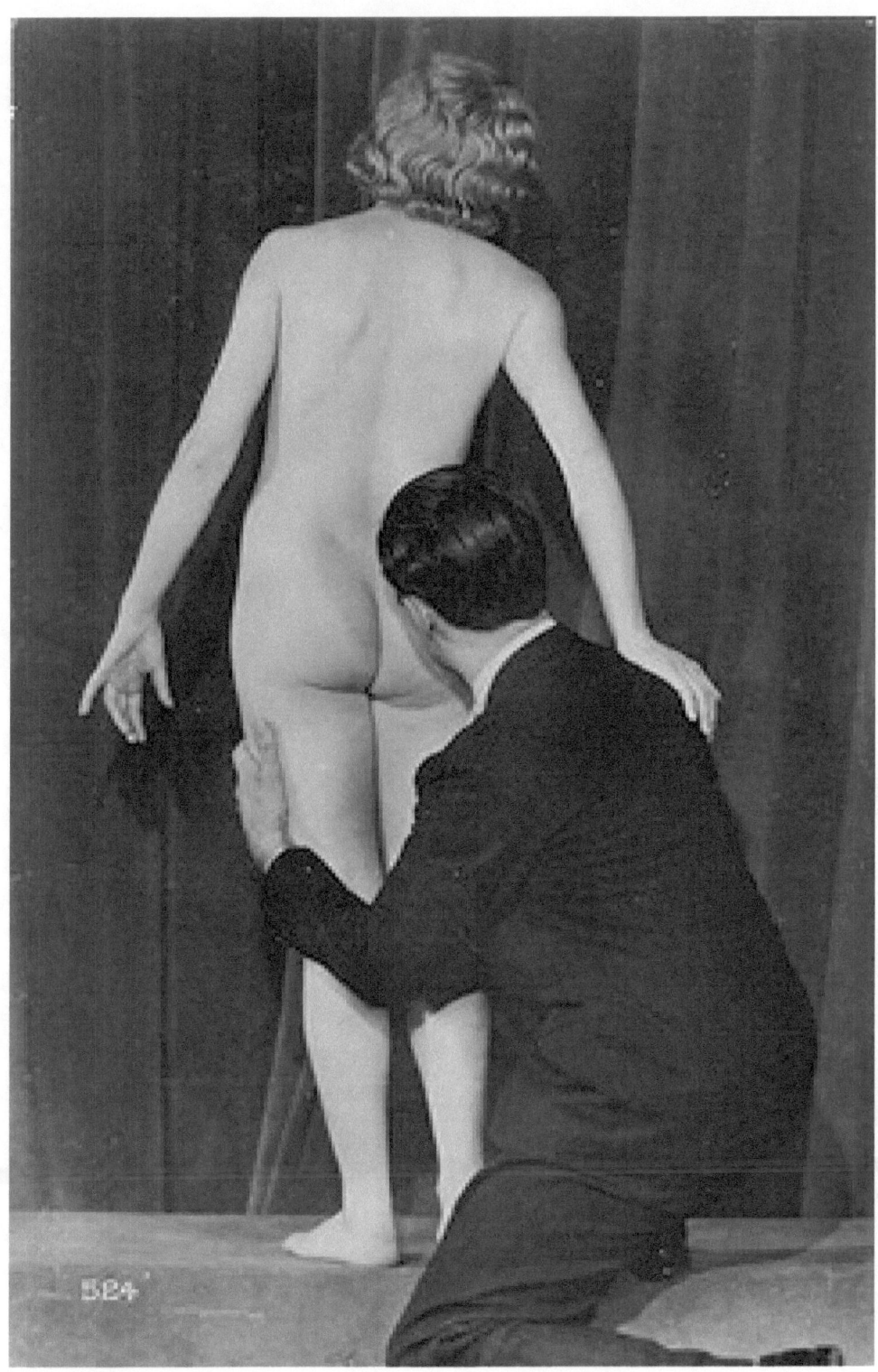

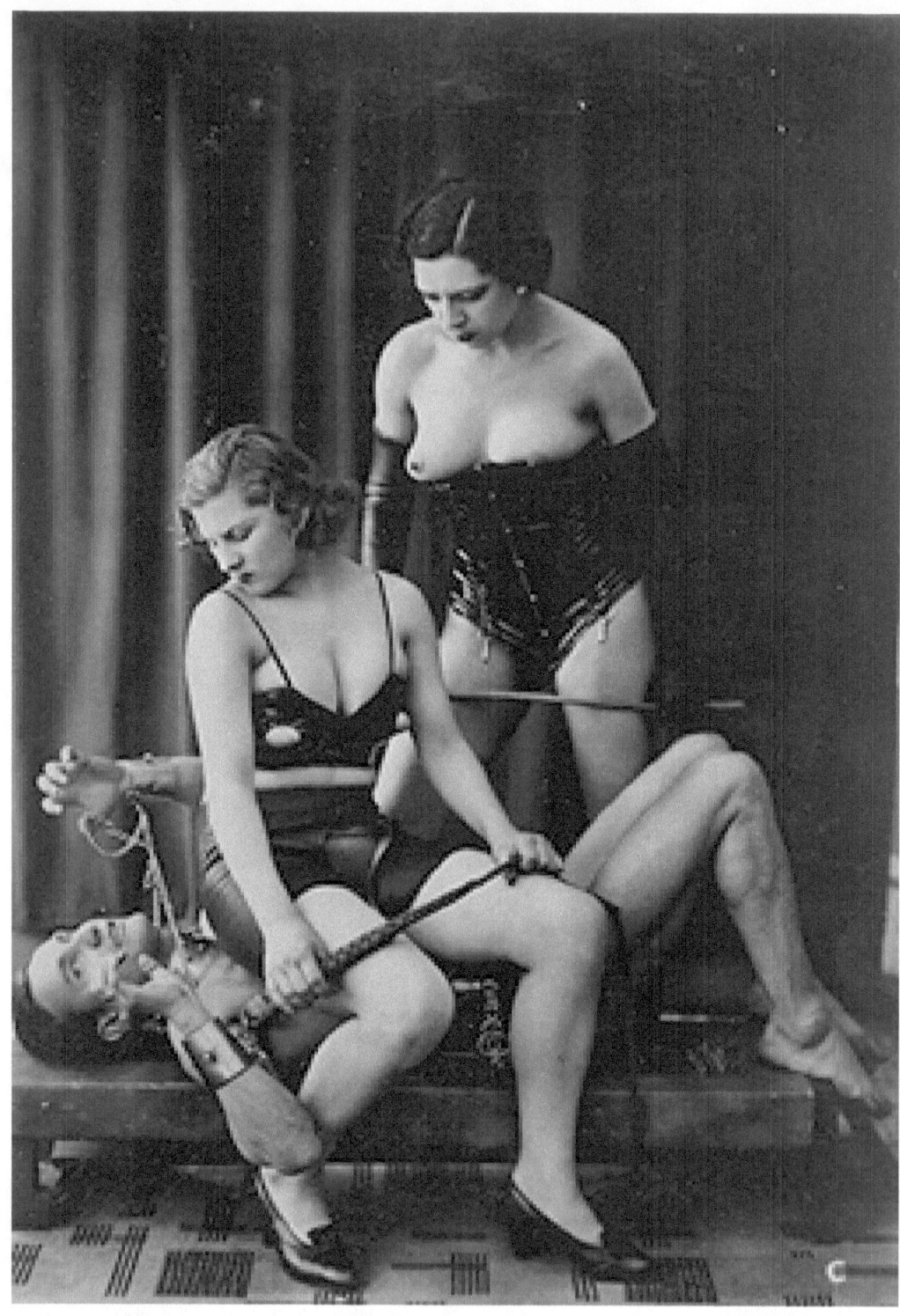

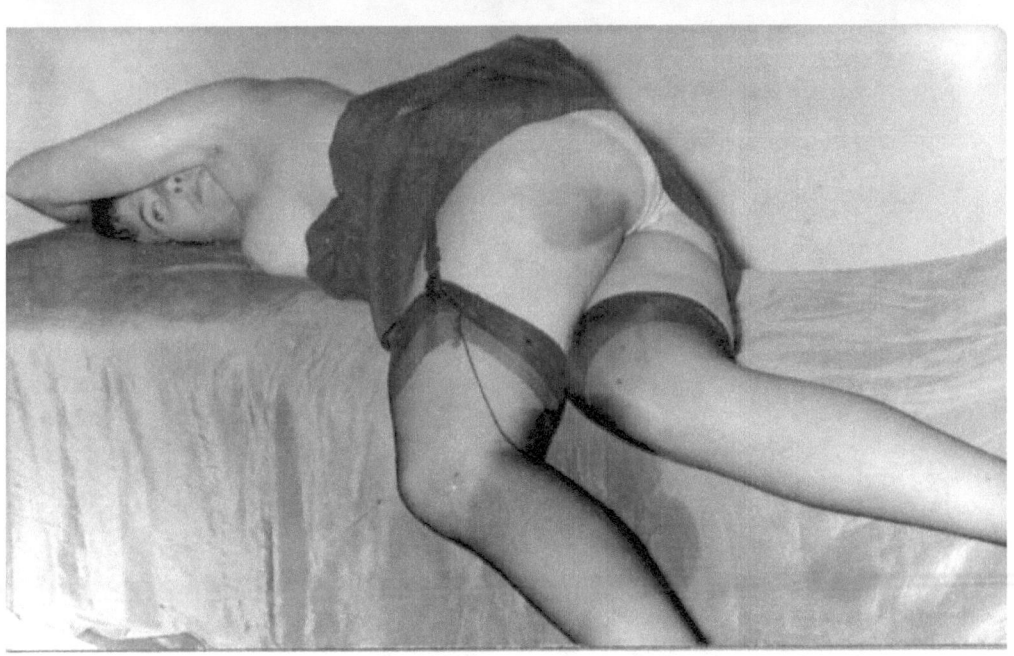

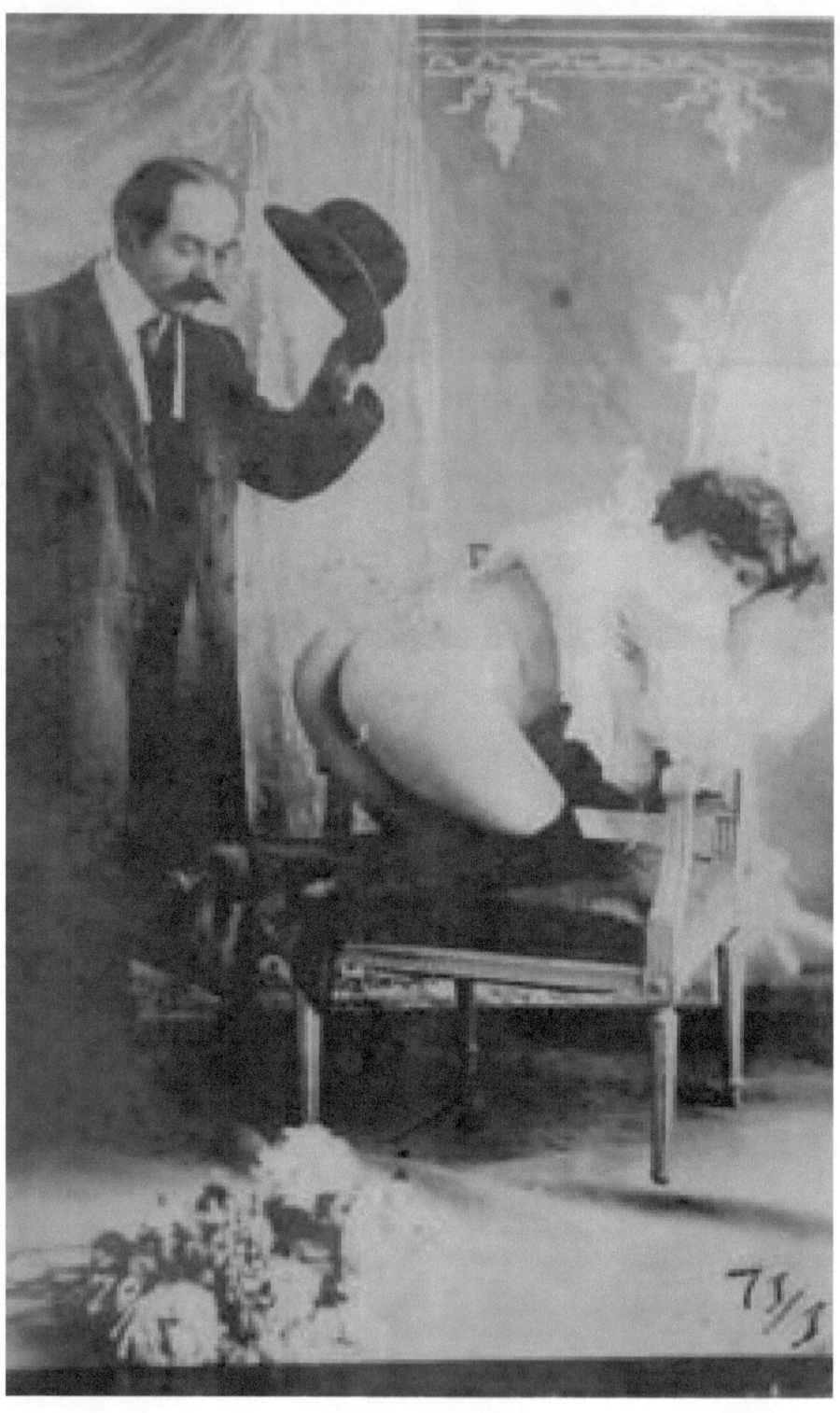

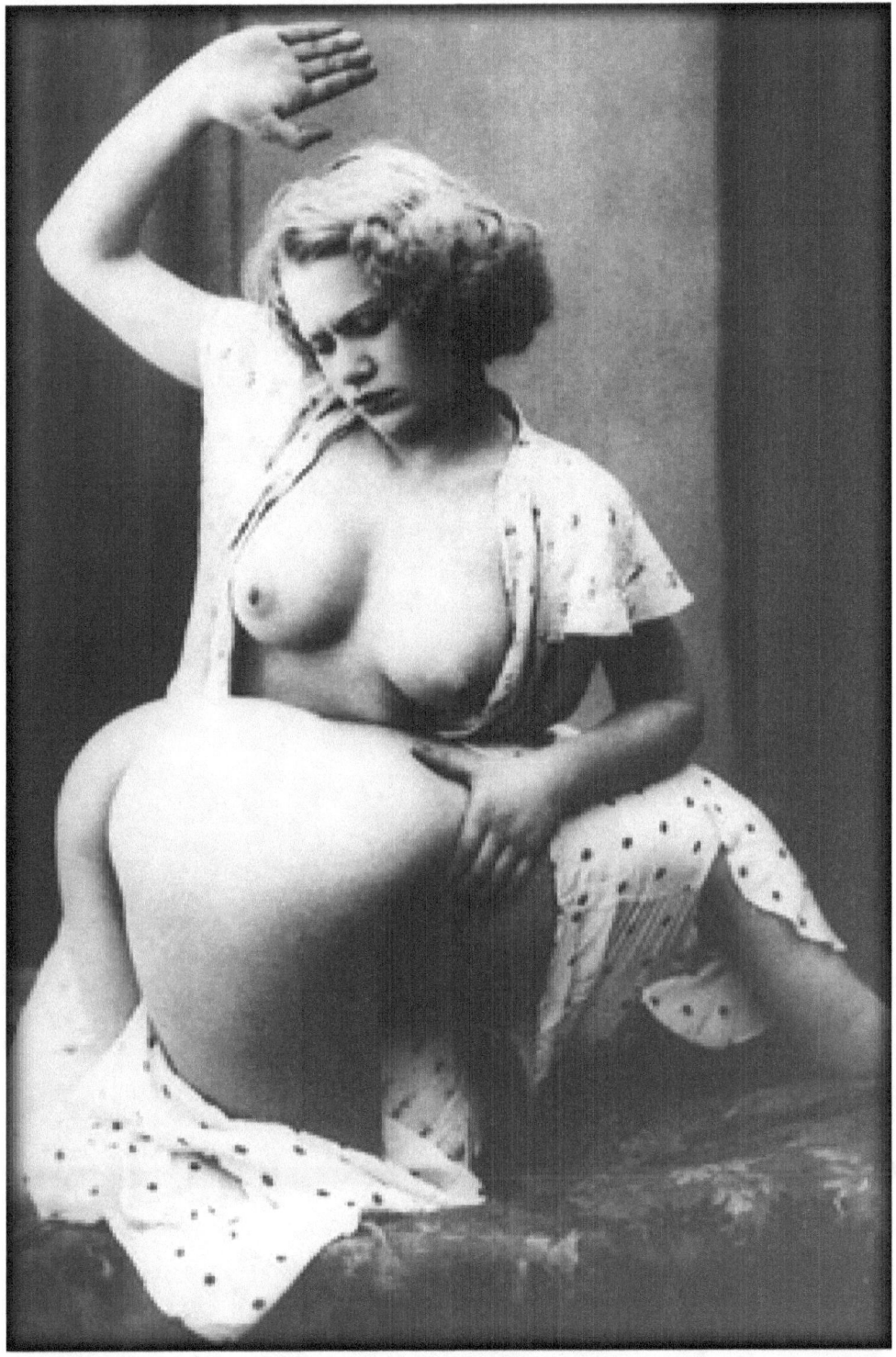

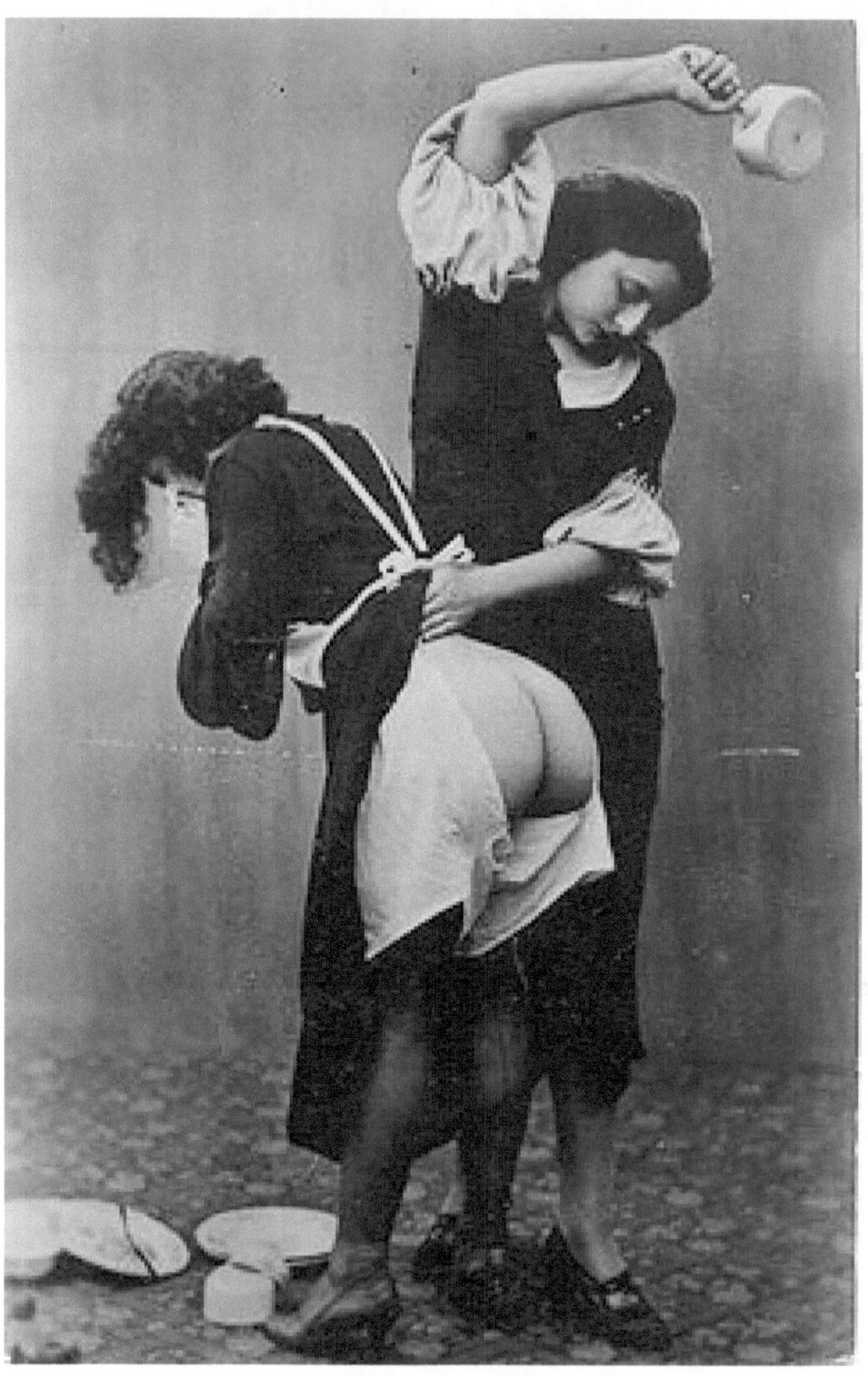

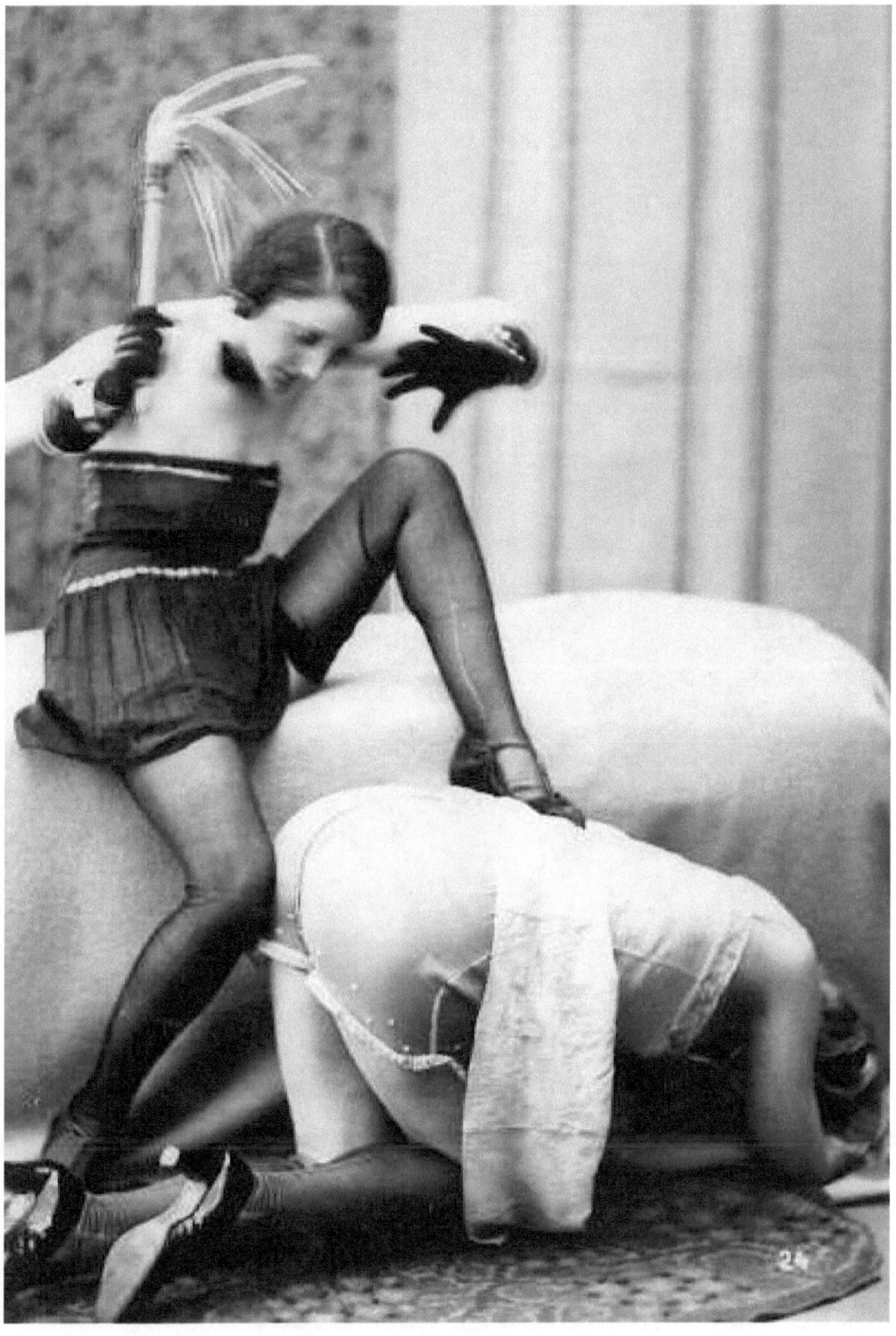

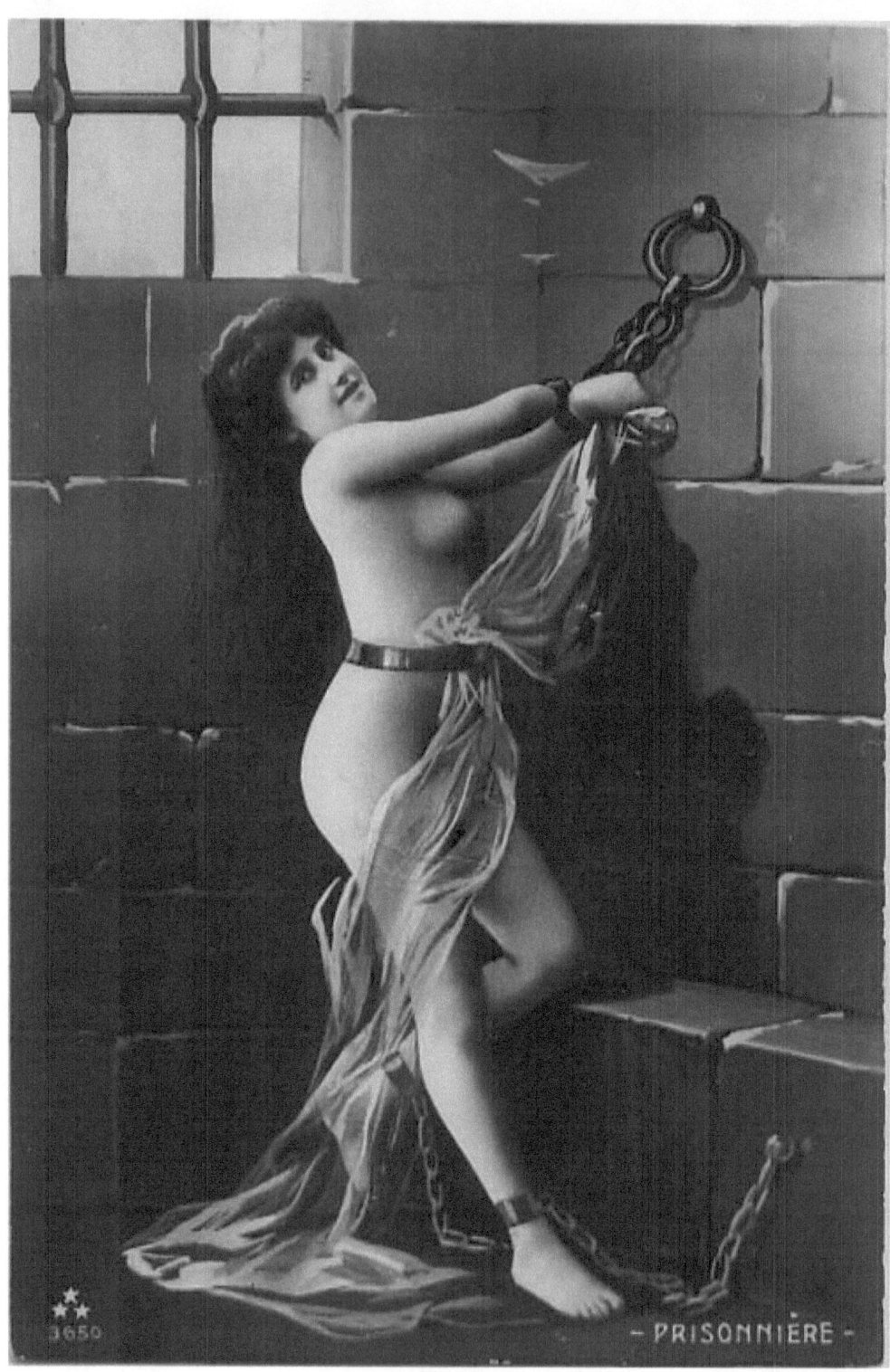

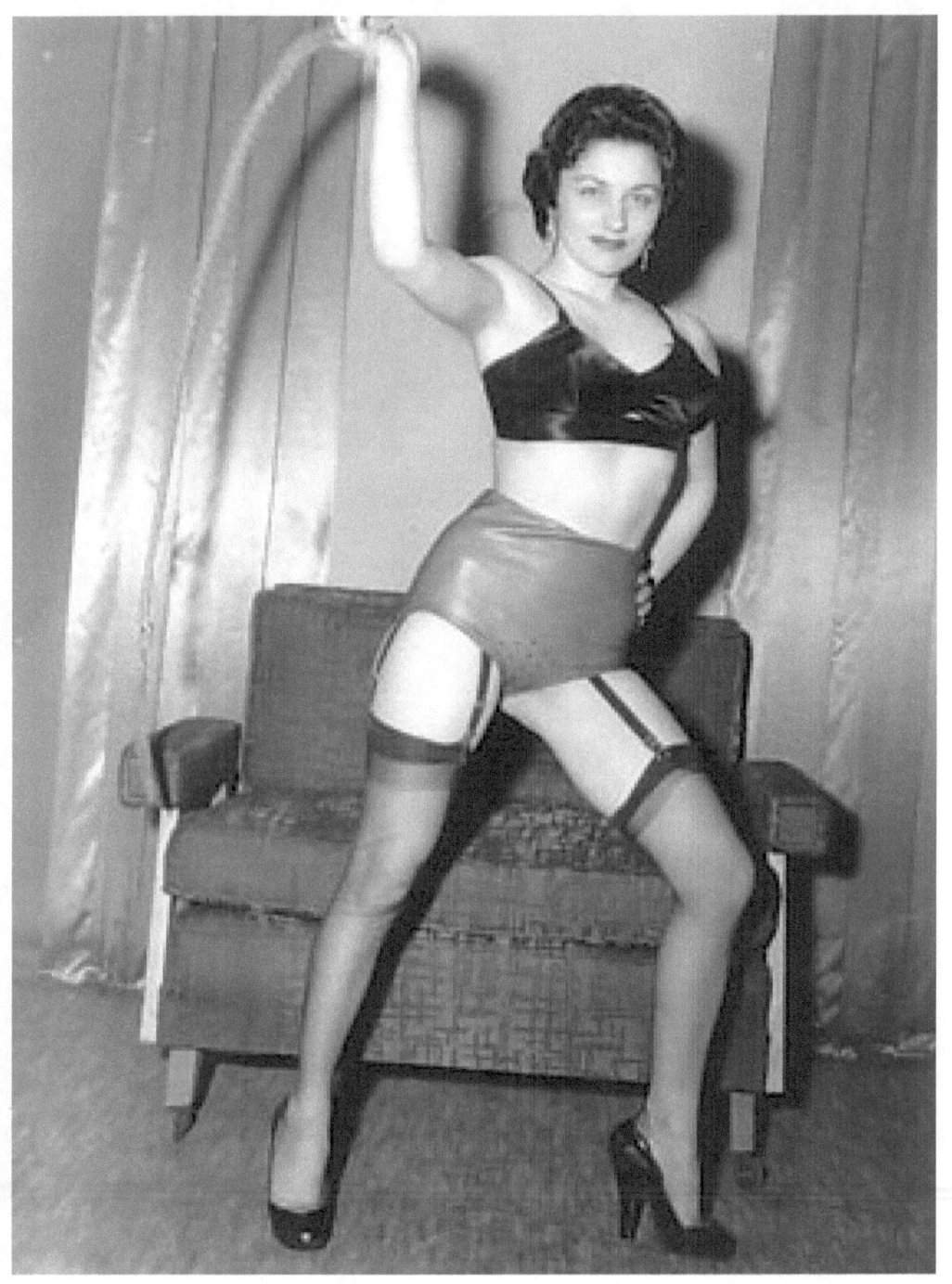

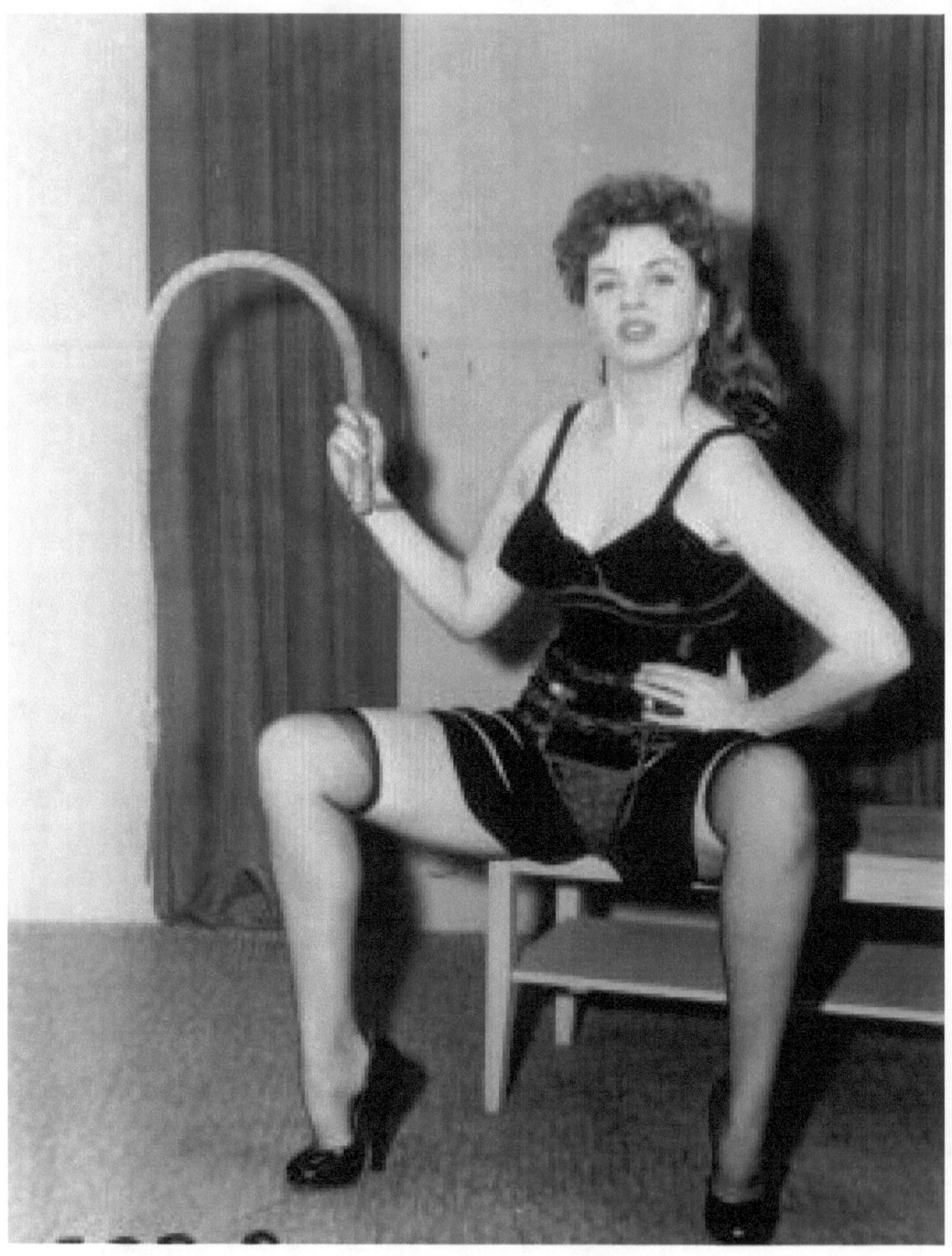

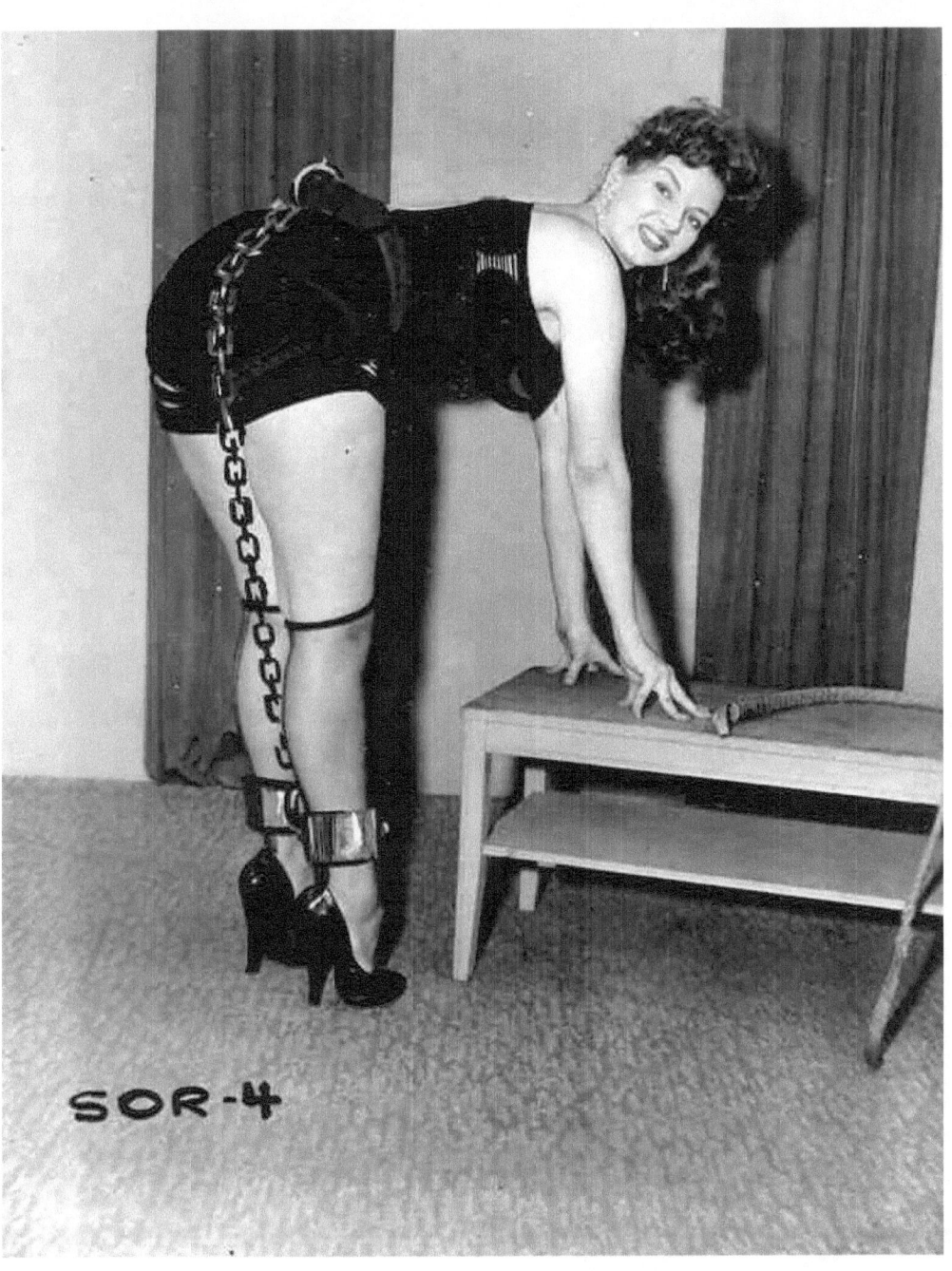

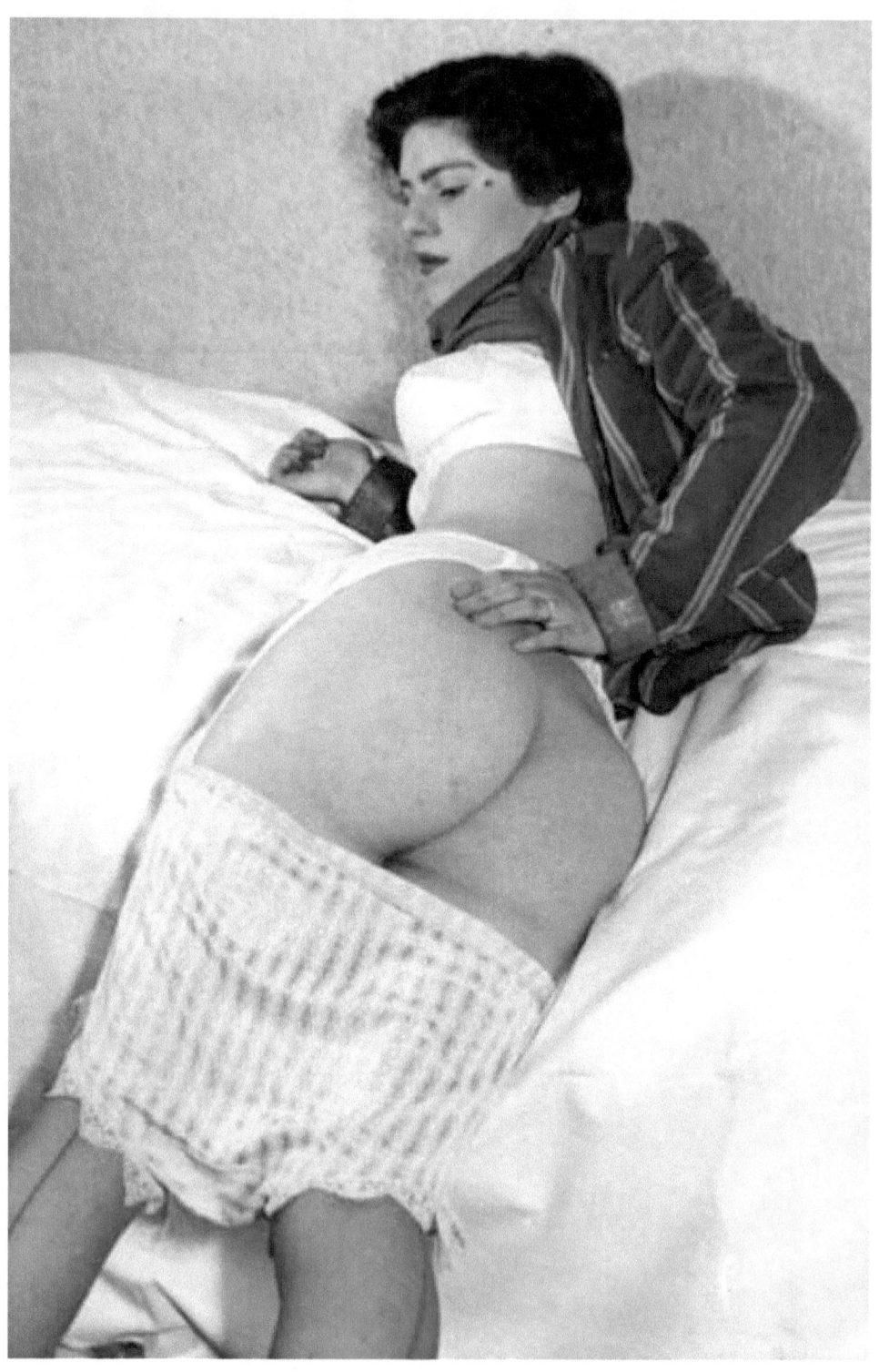

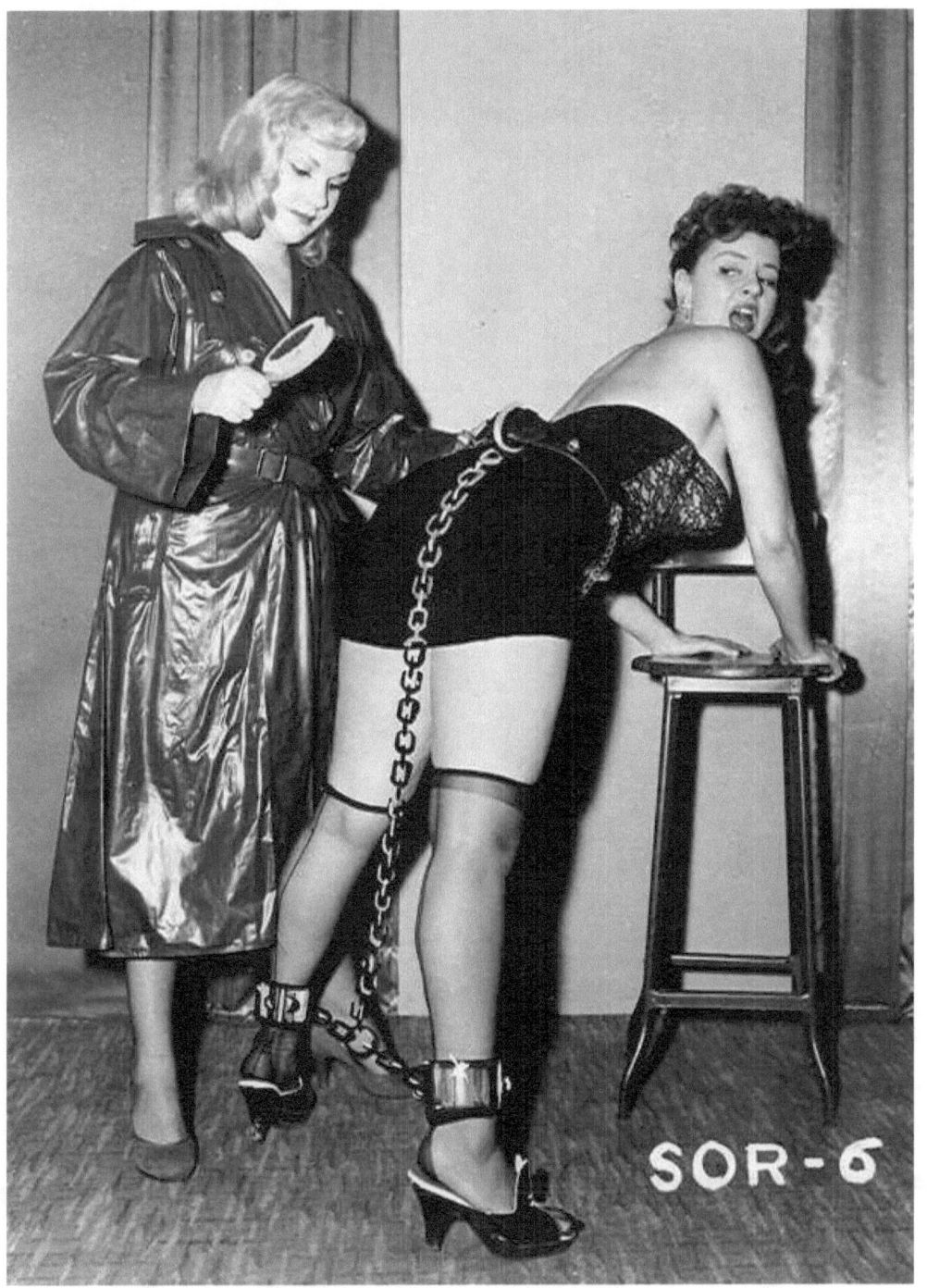

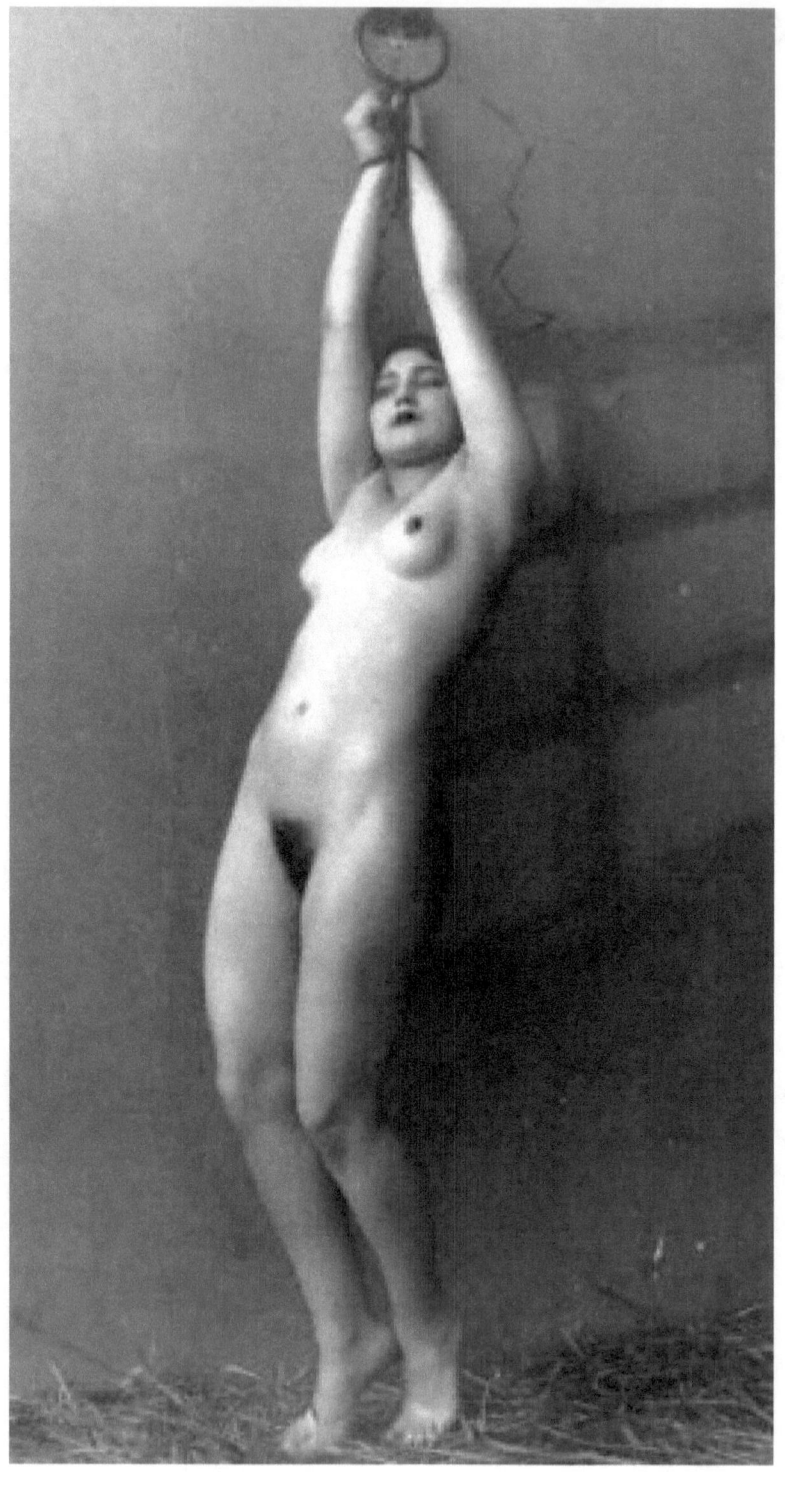

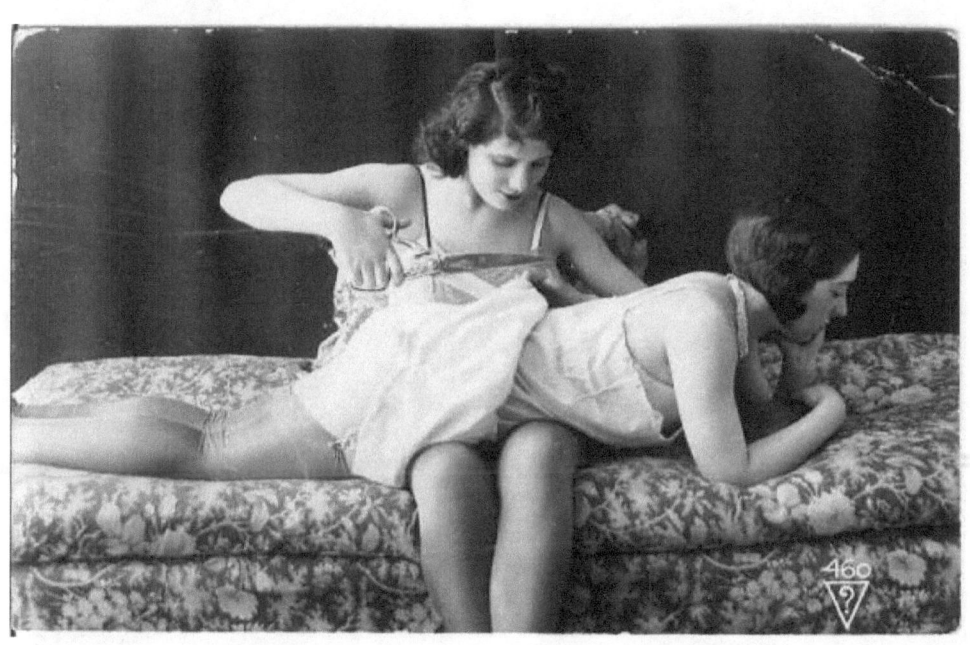

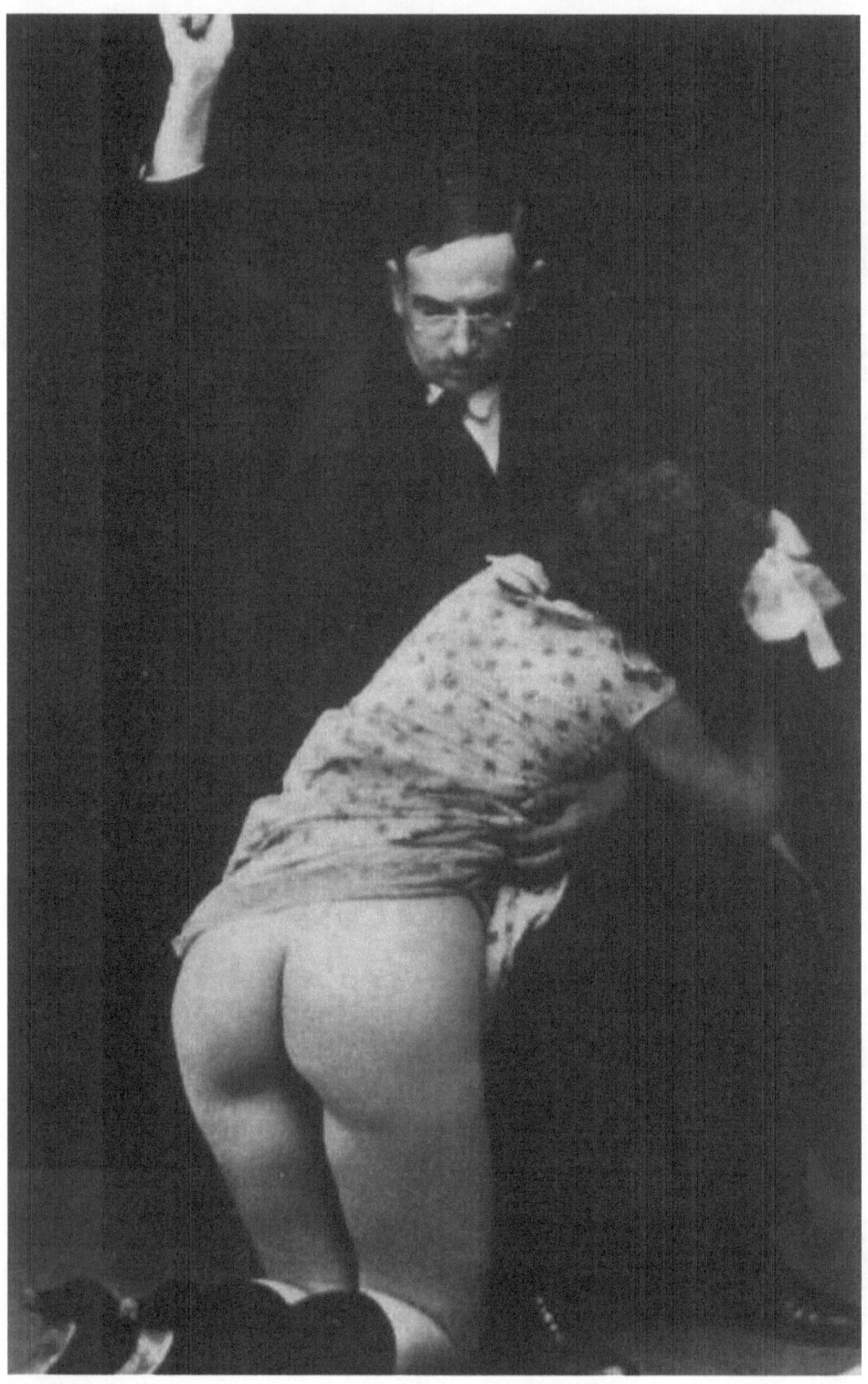

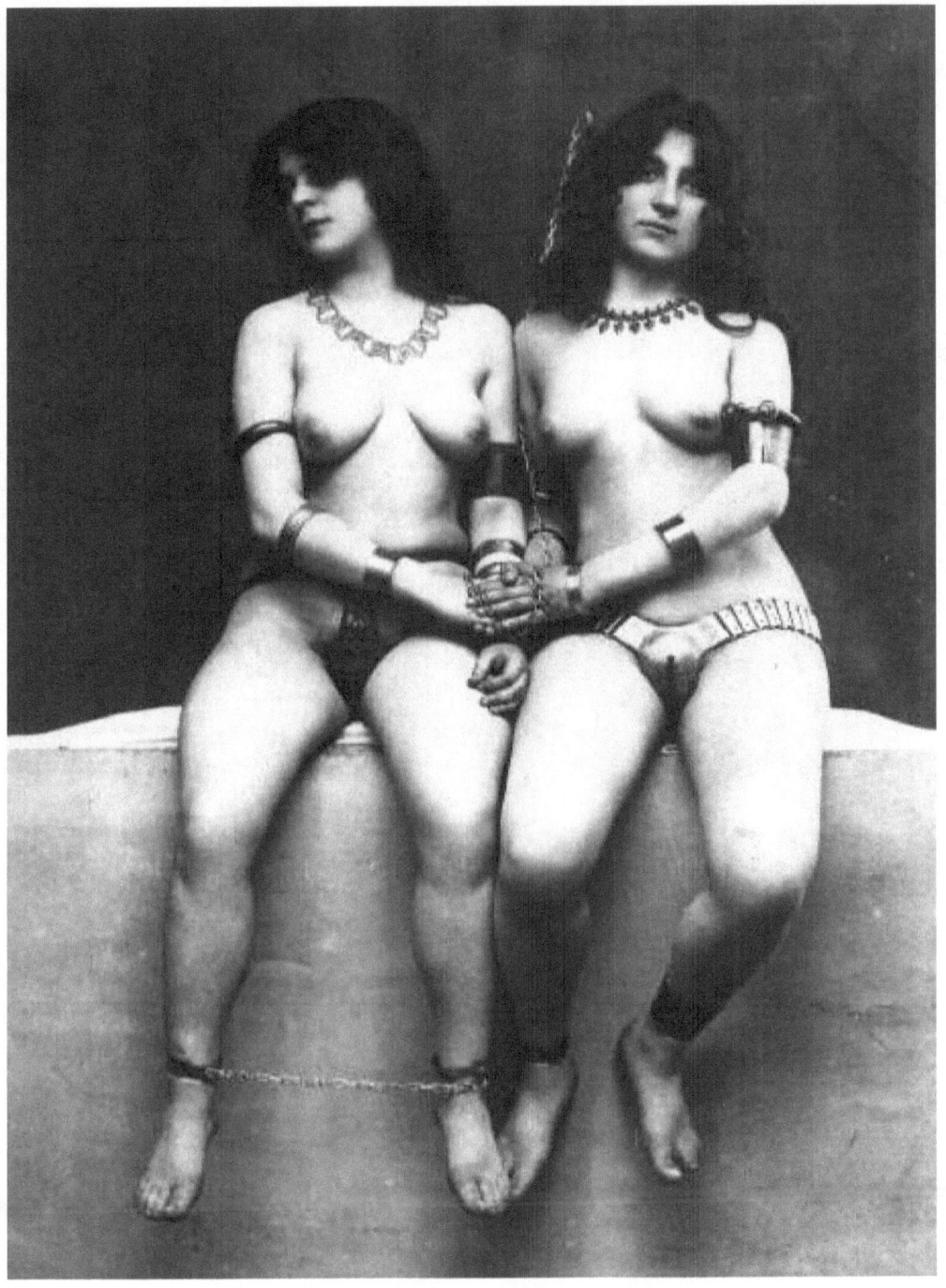

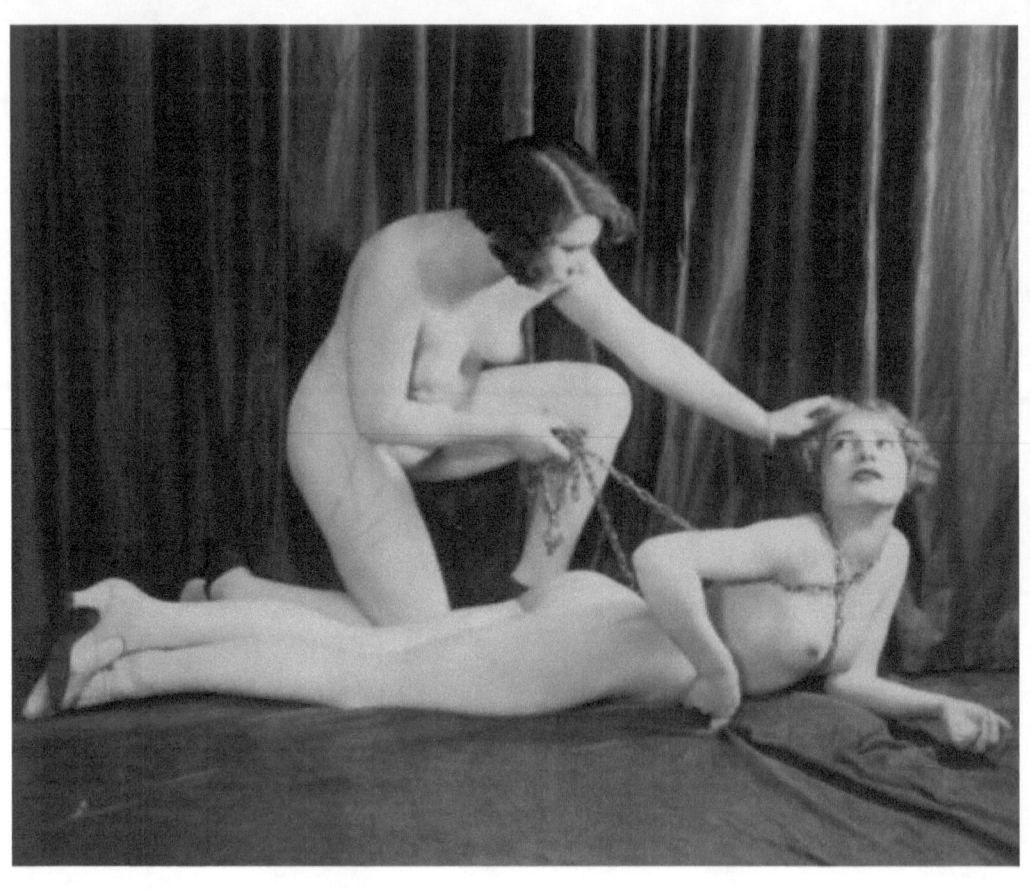

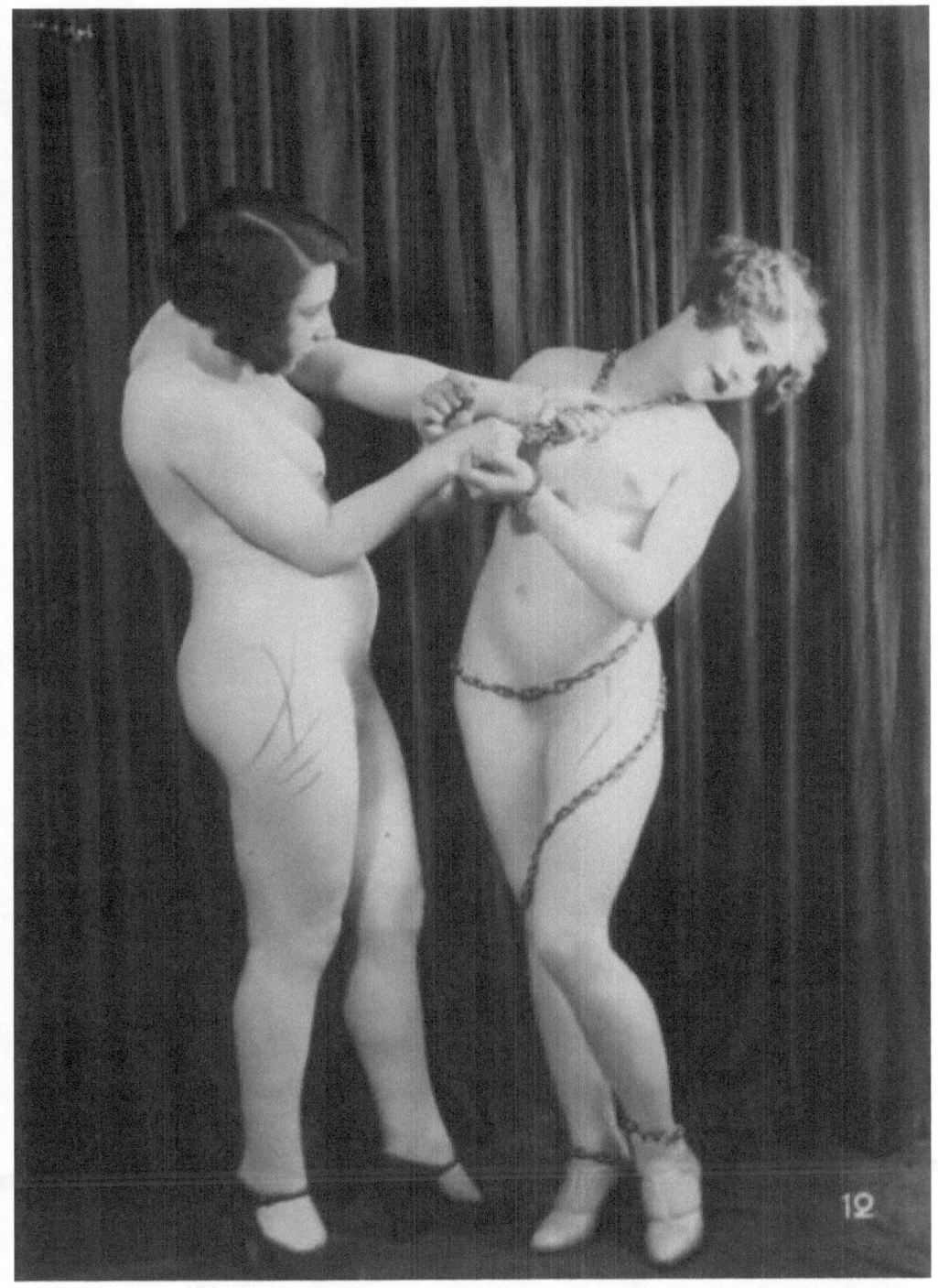

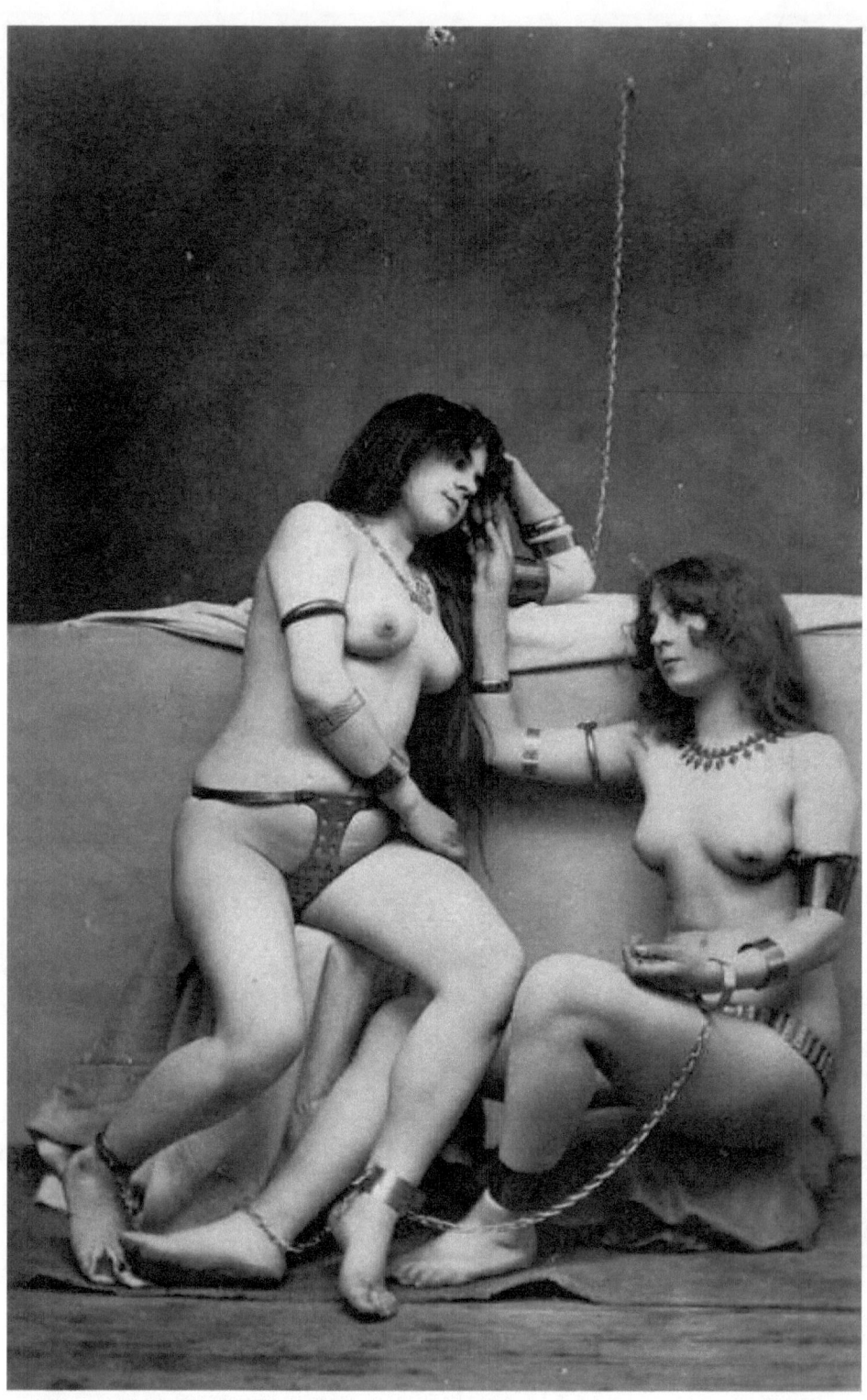

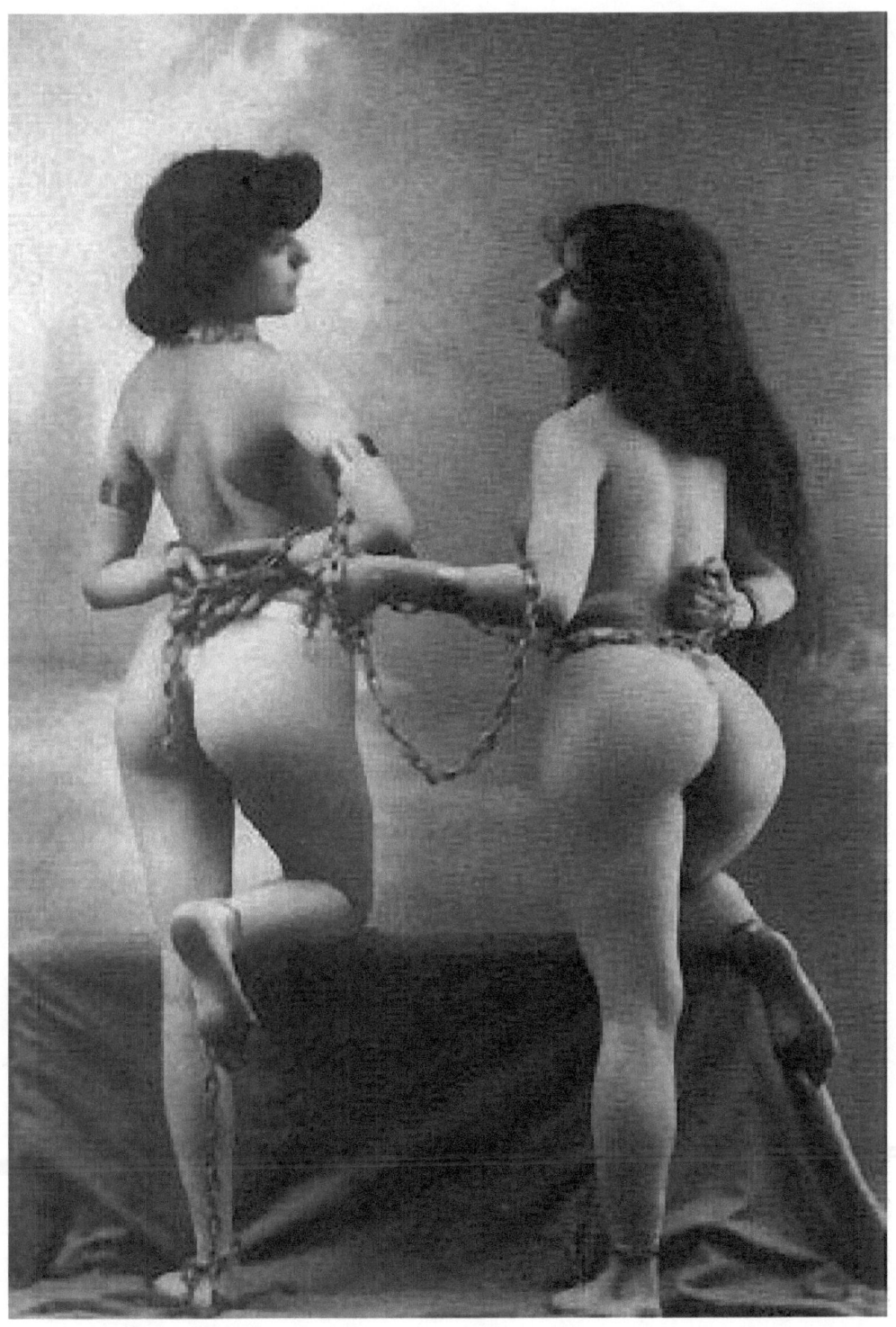

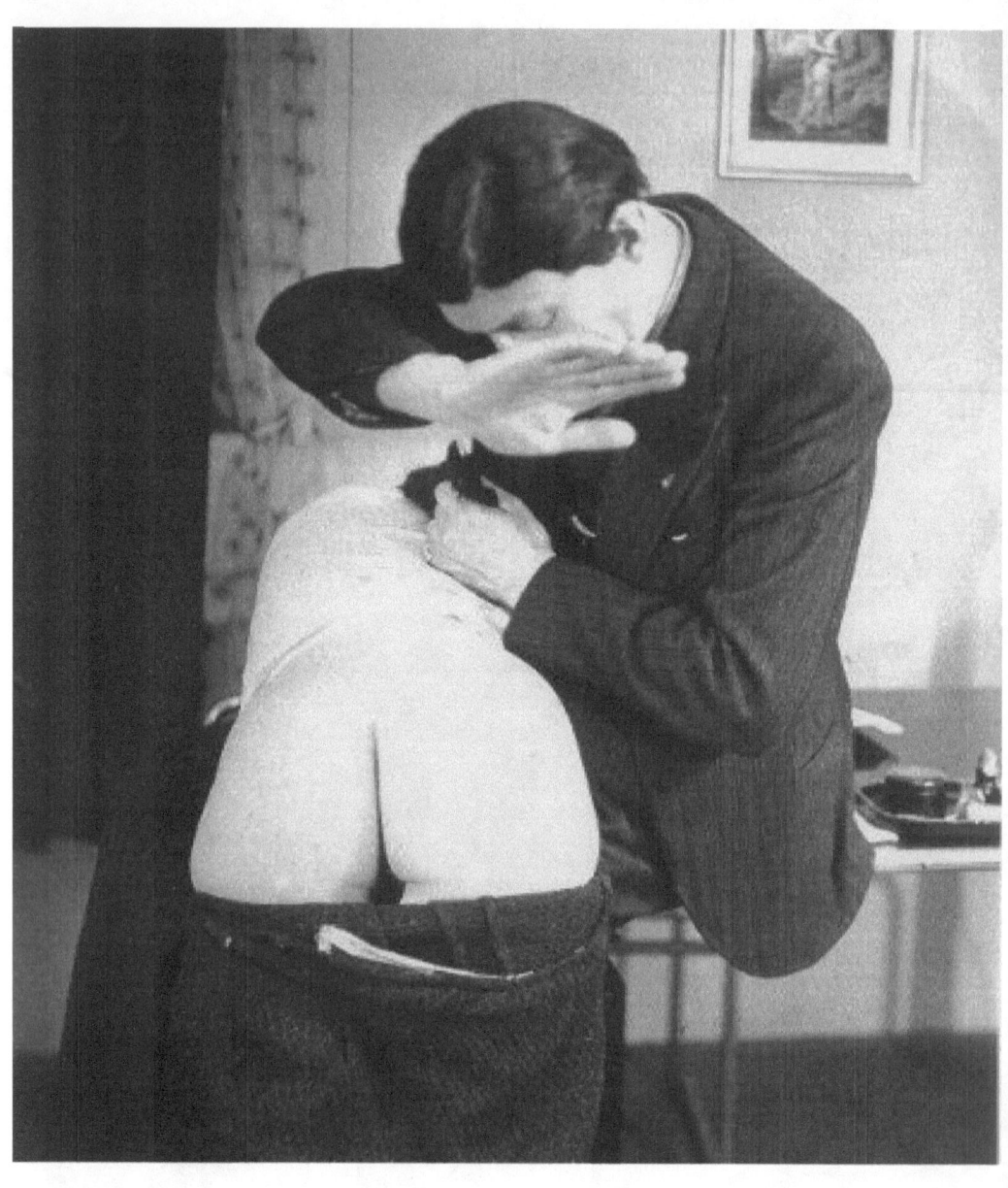

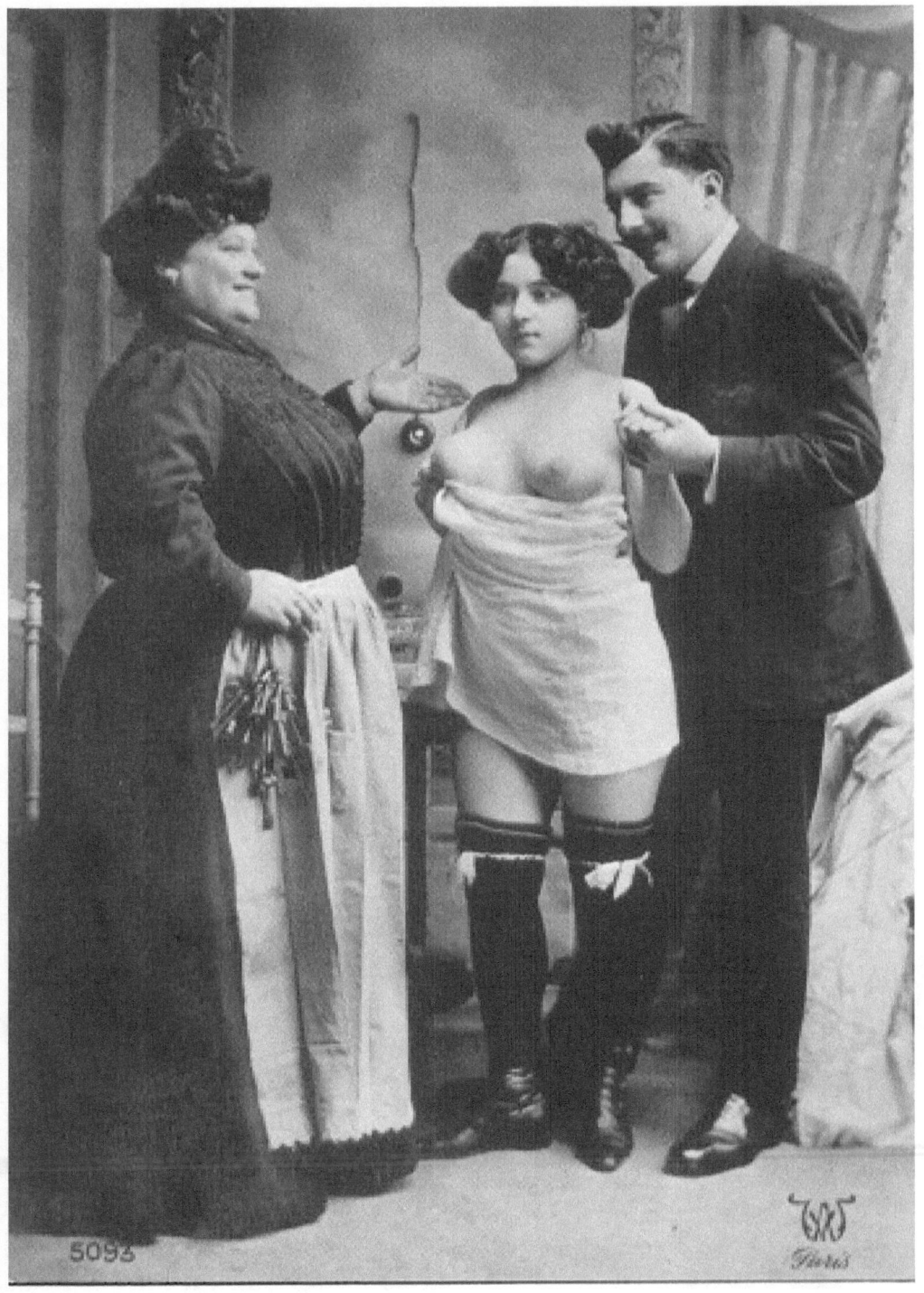

76

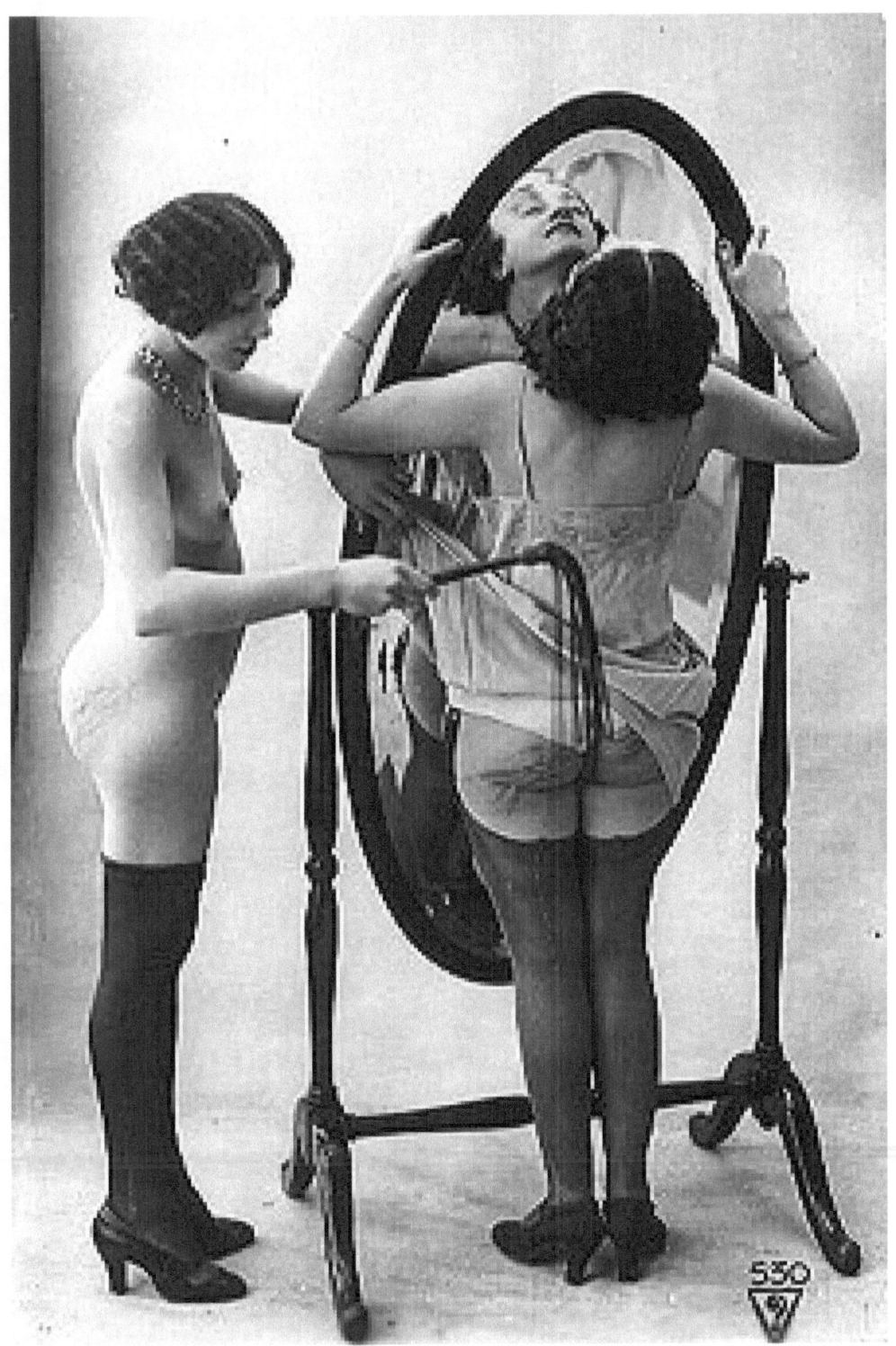

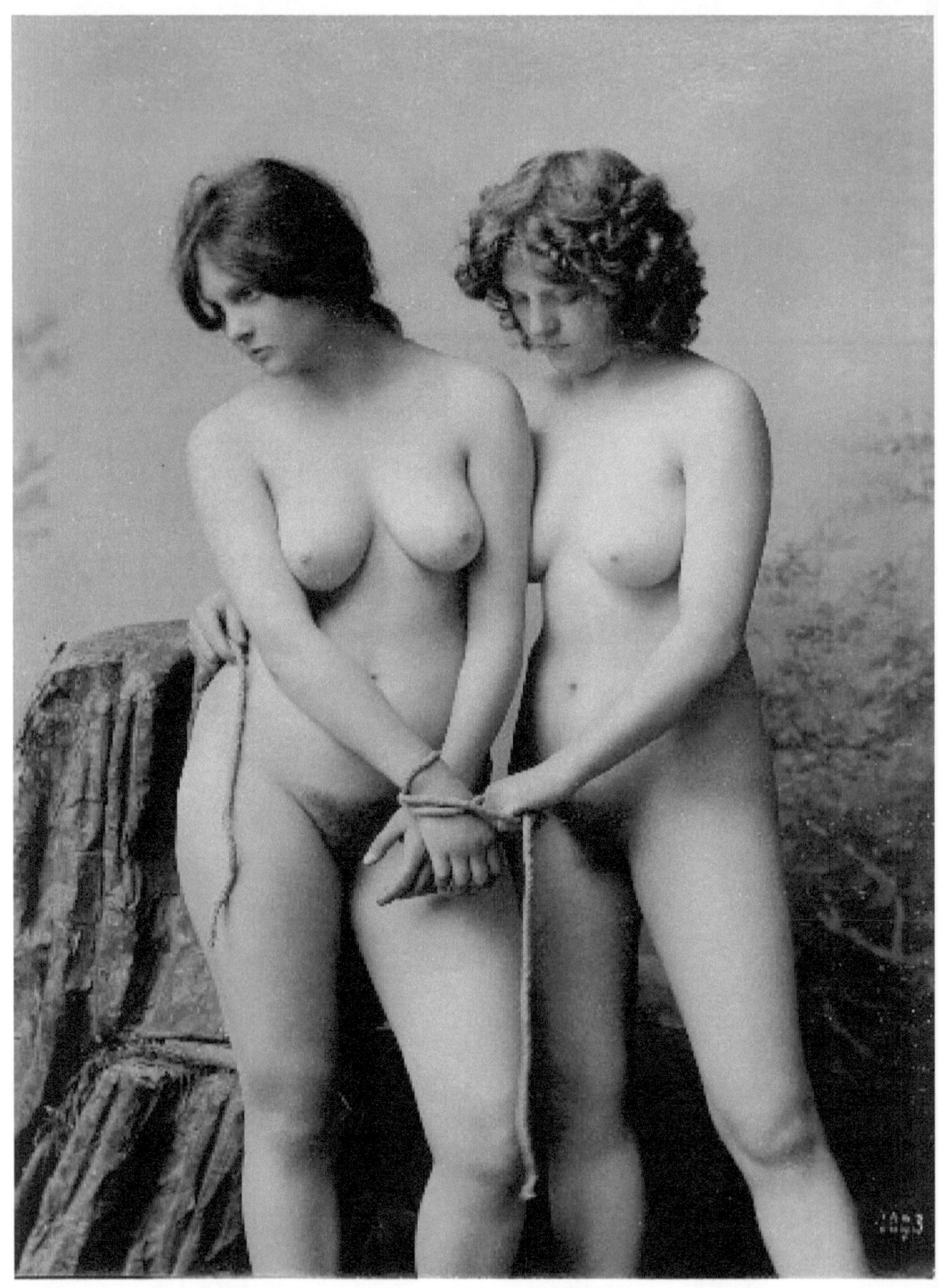

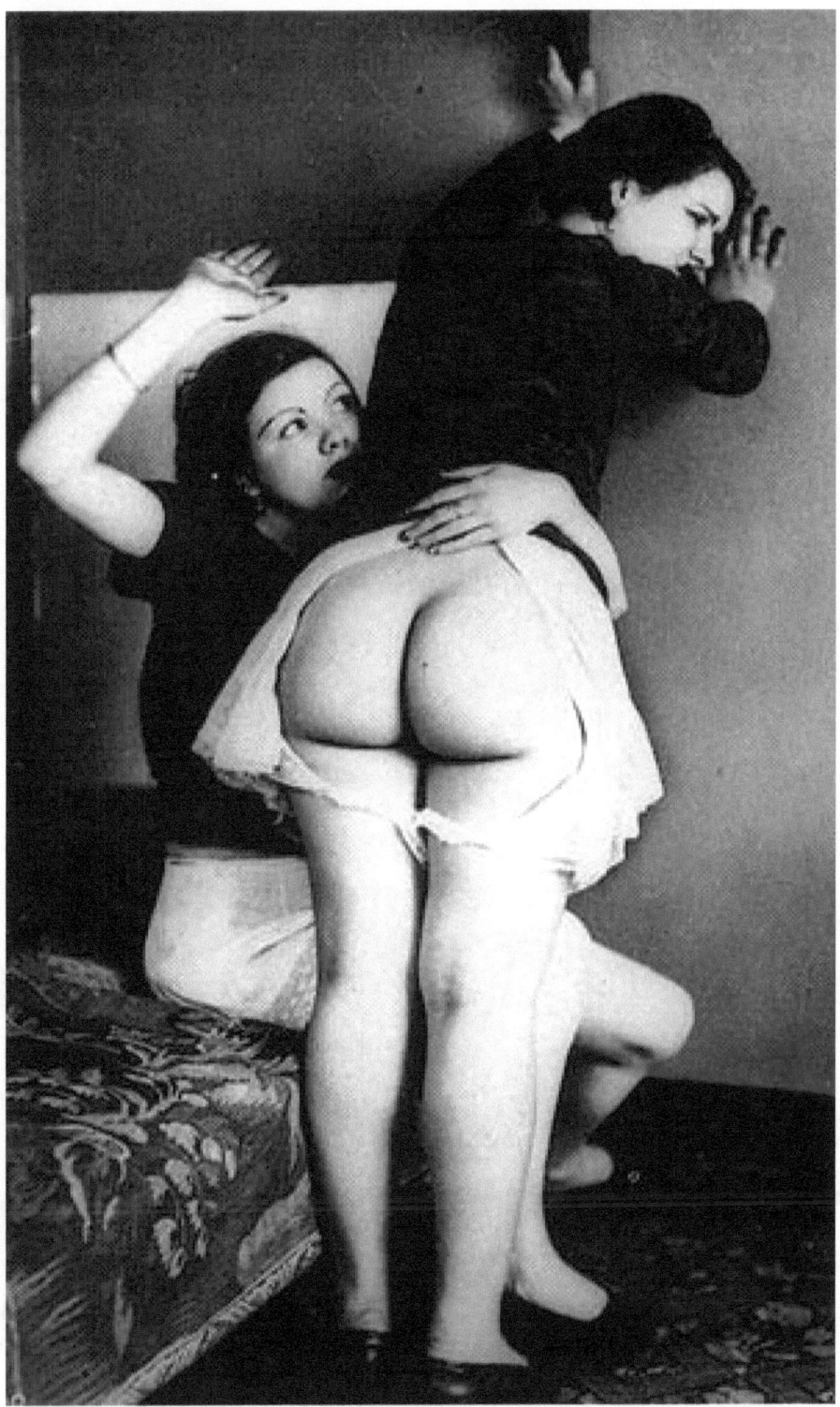

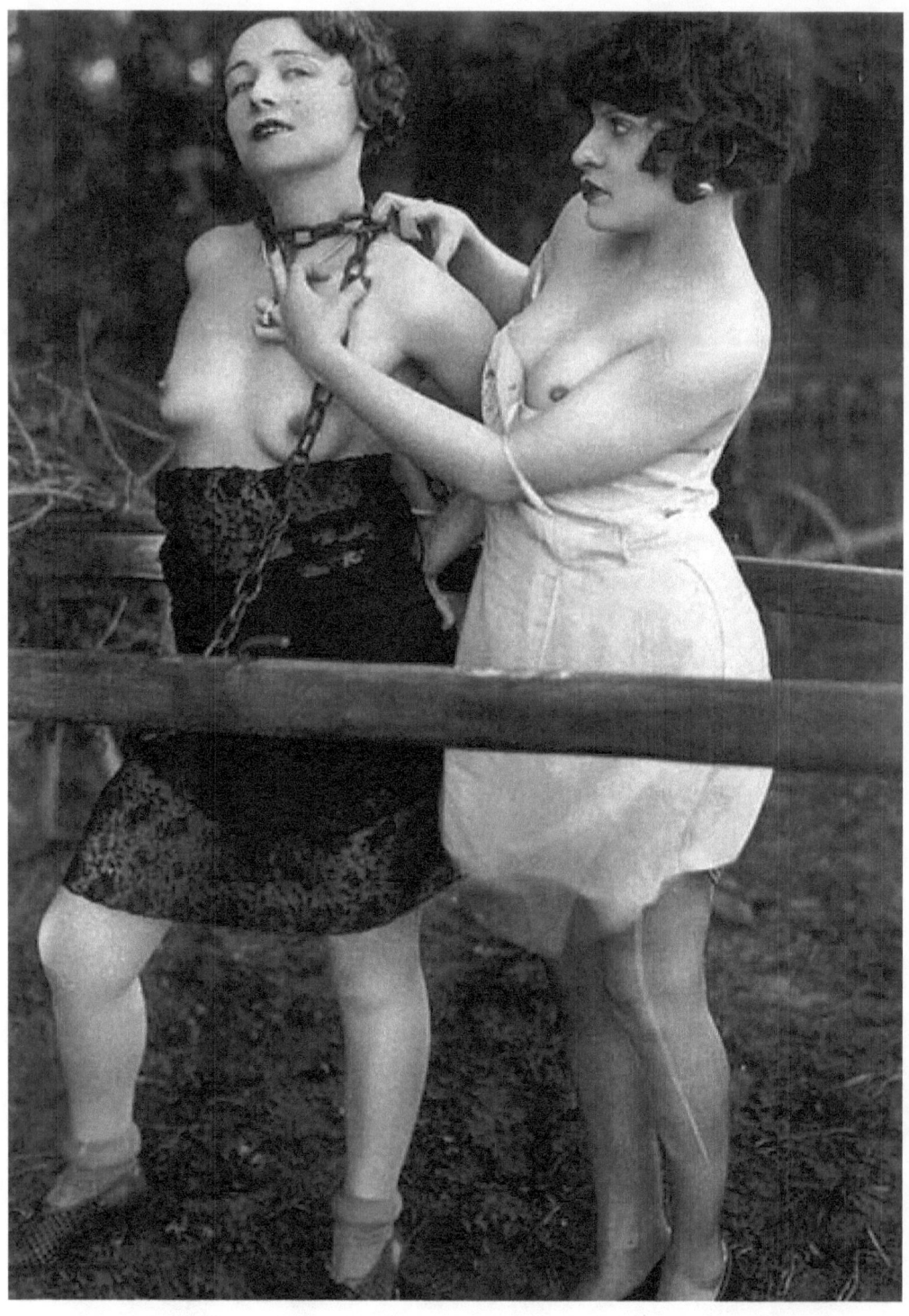

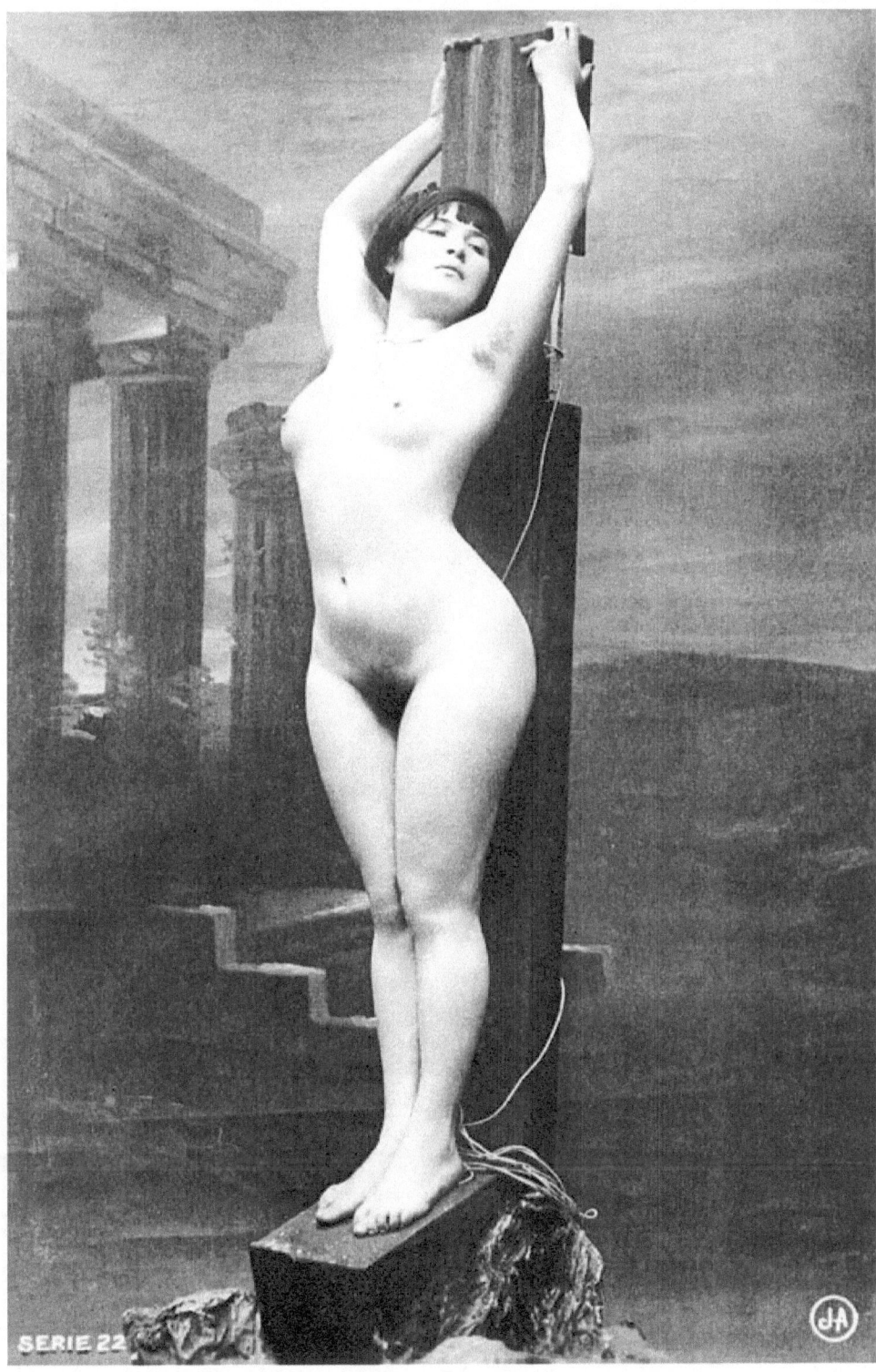

82

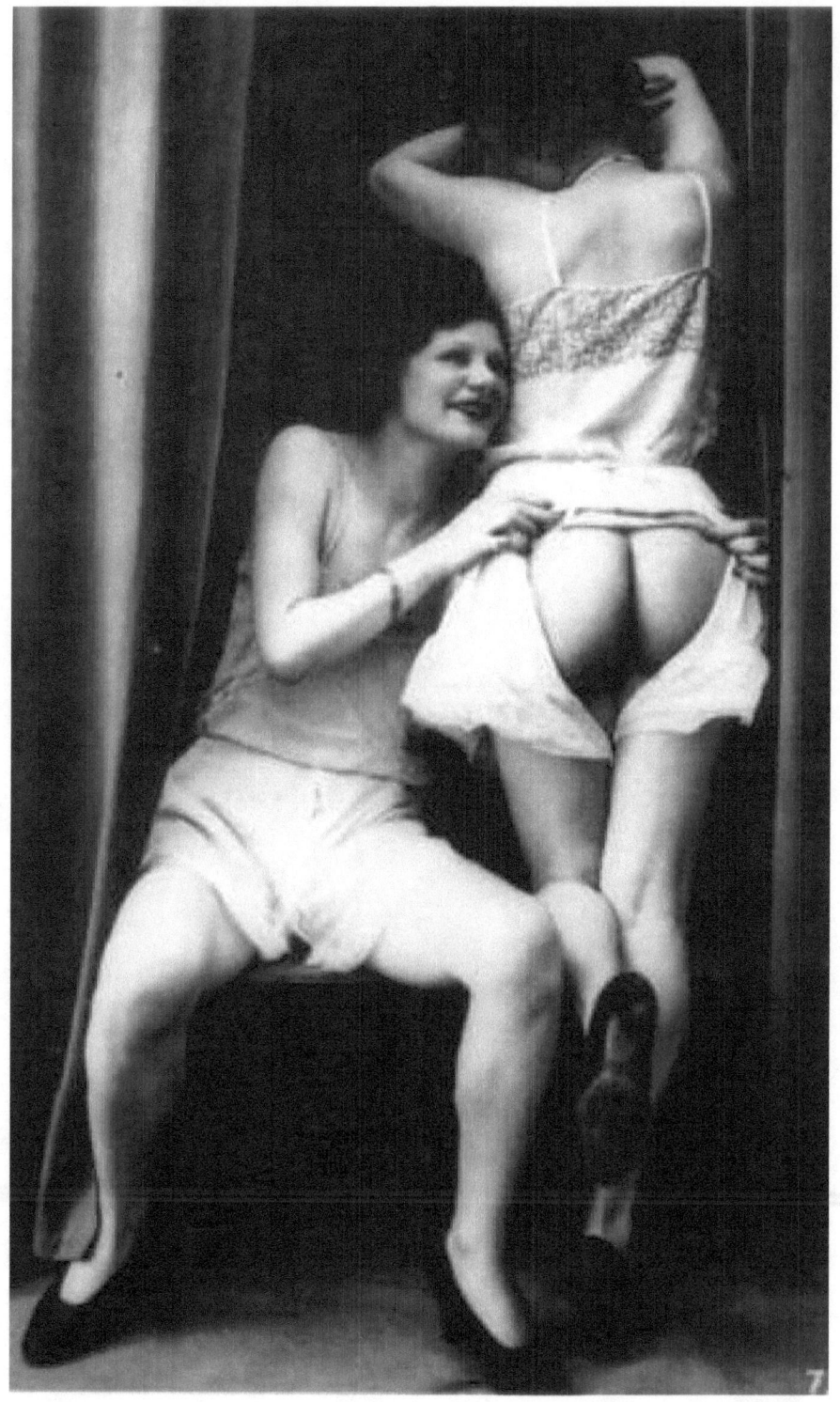

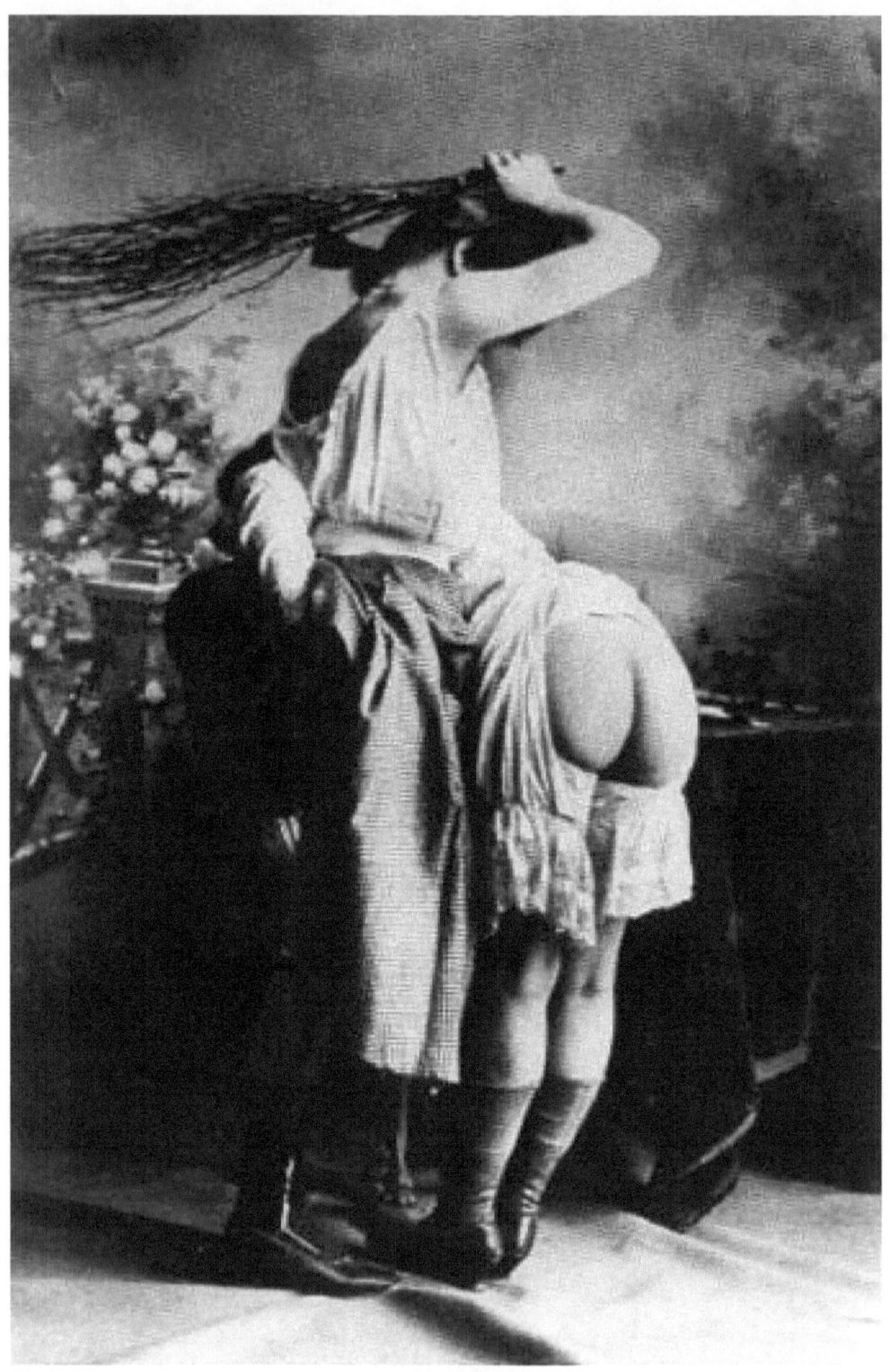

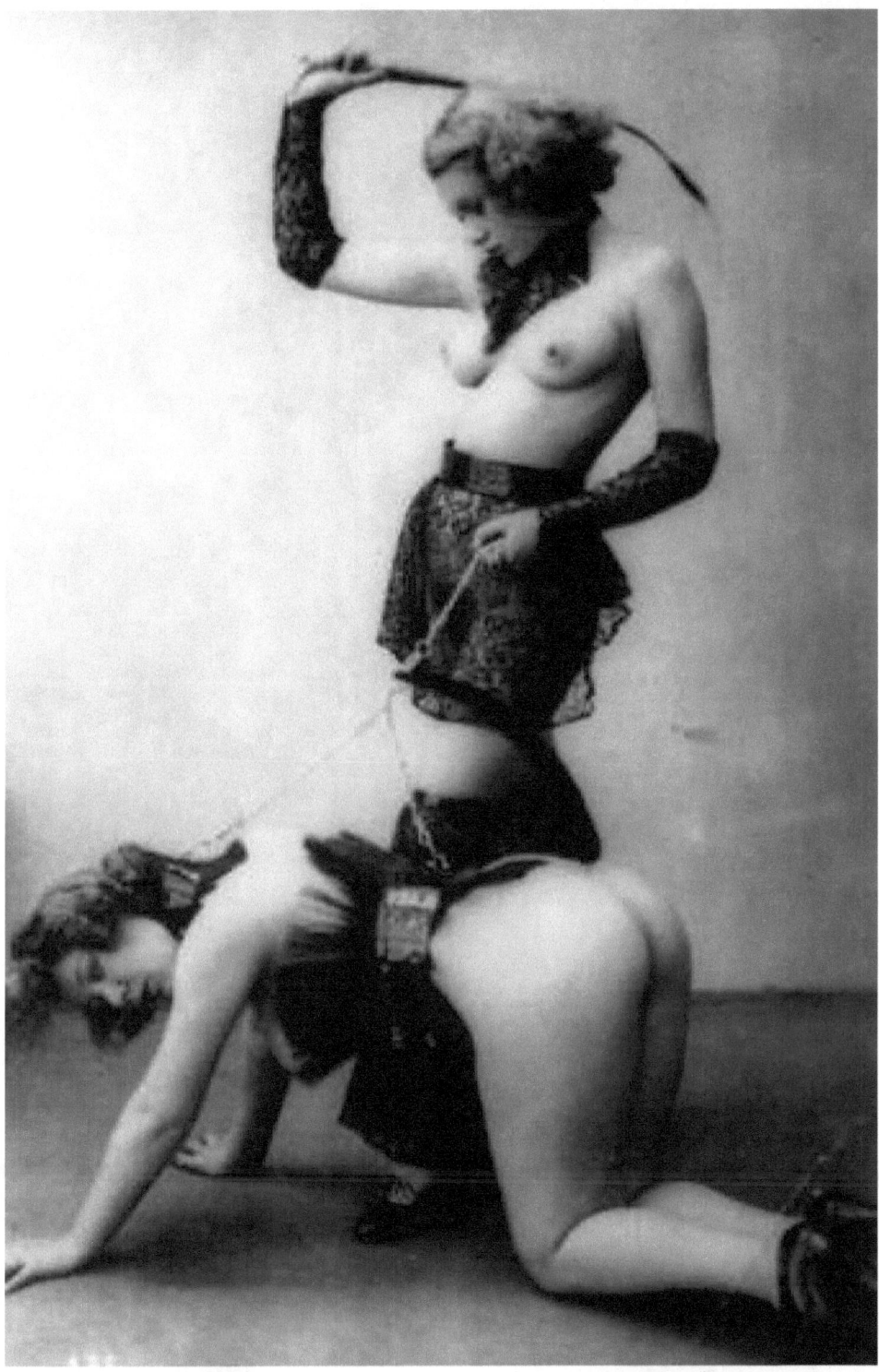

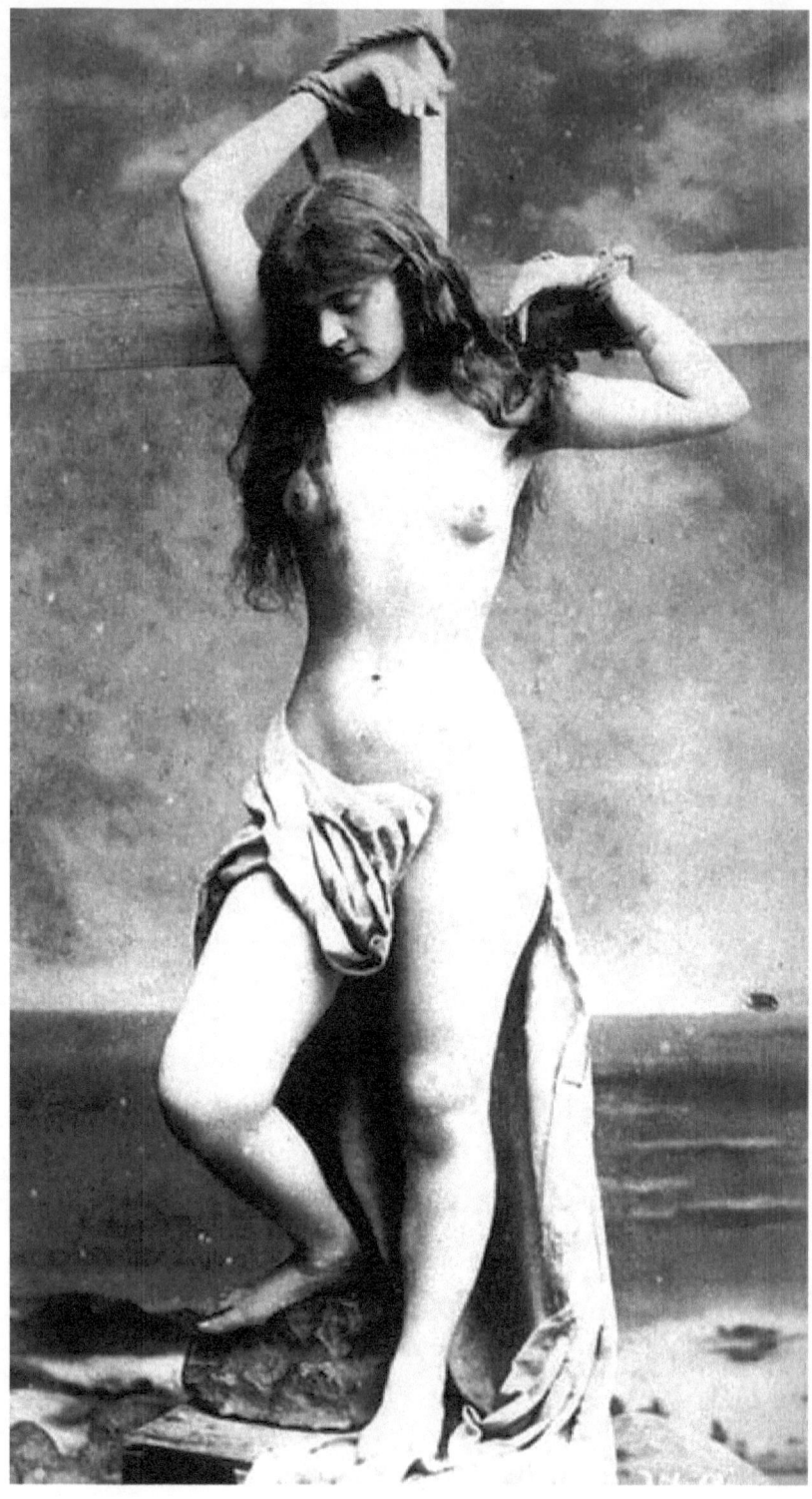

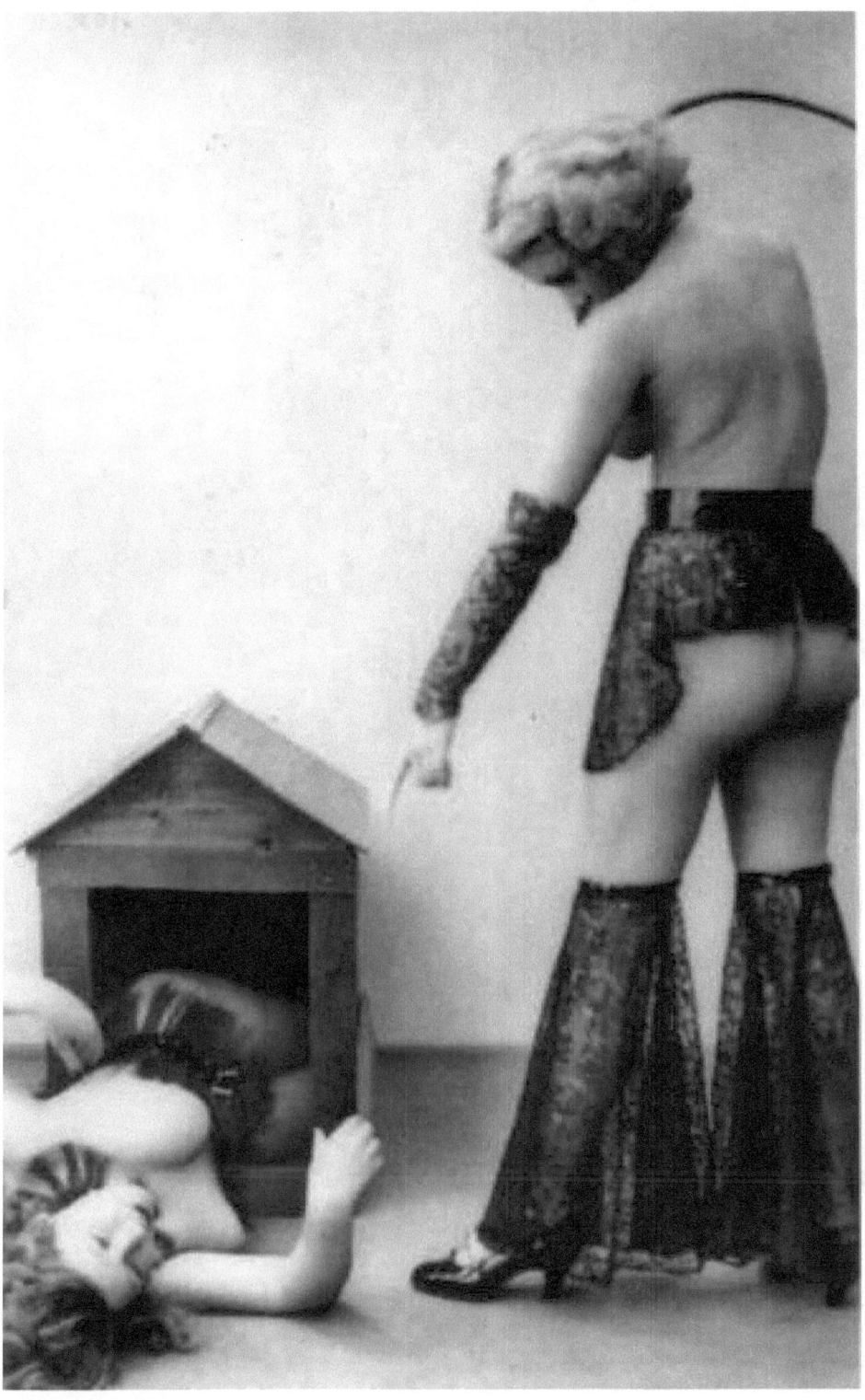

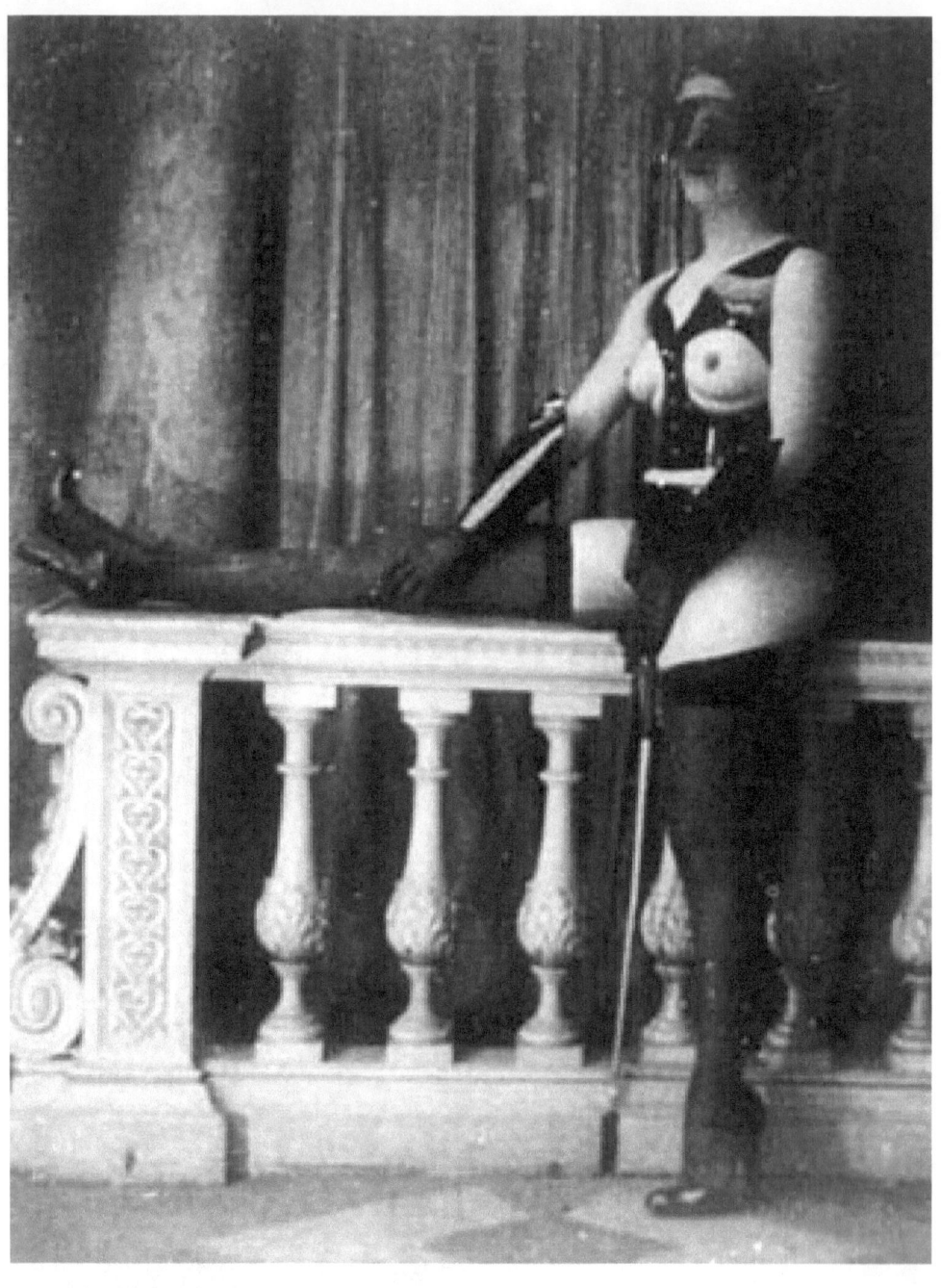

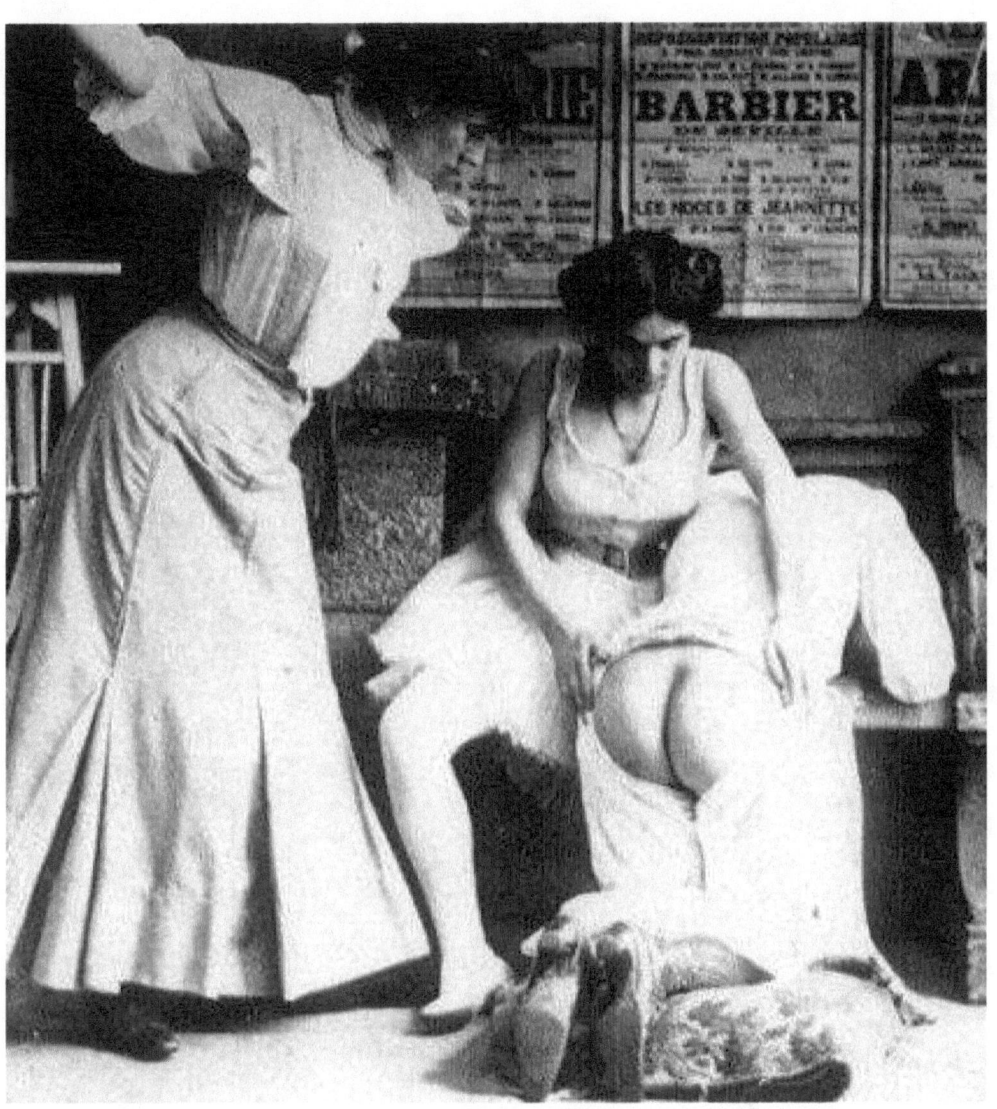

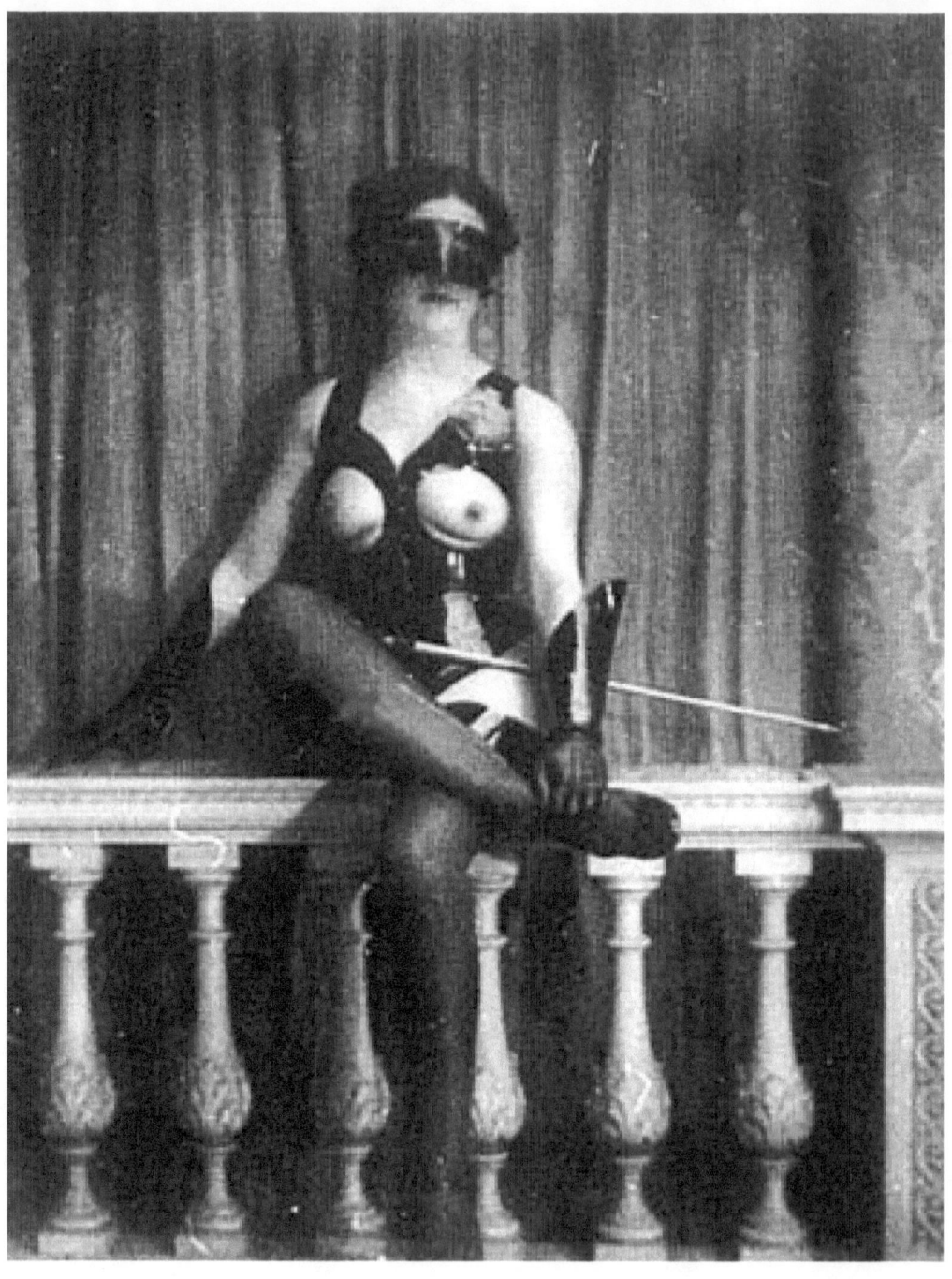

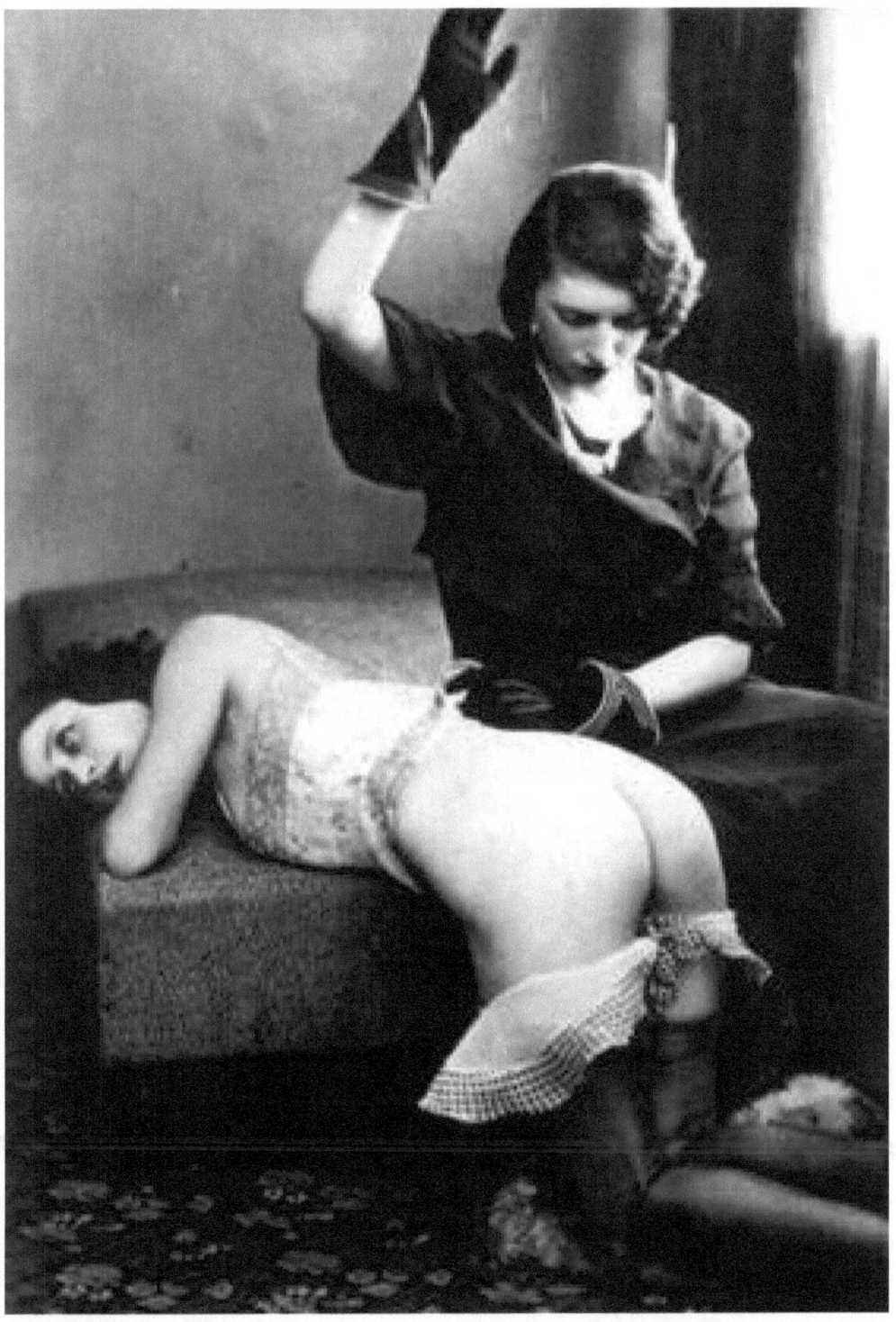

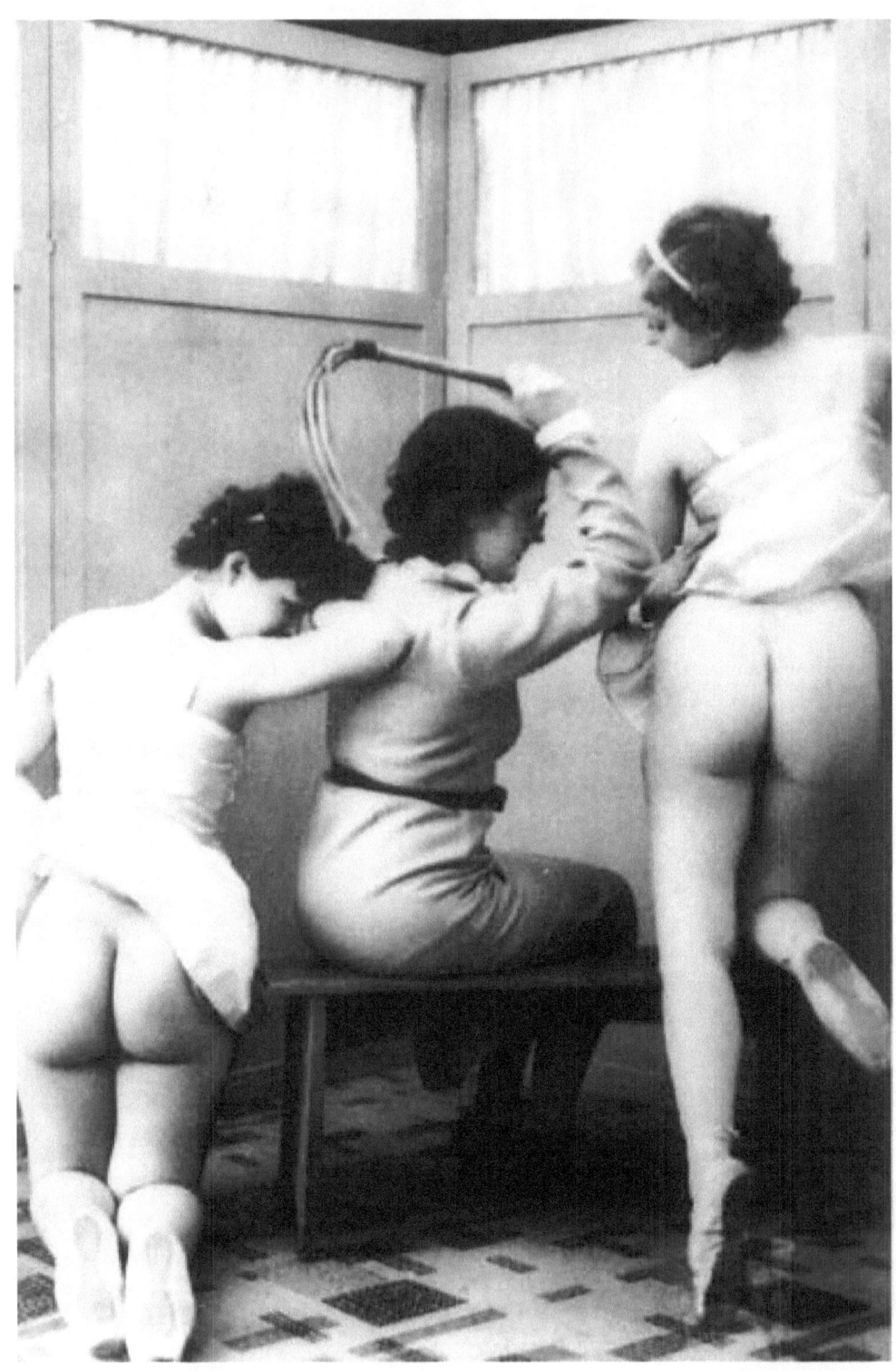

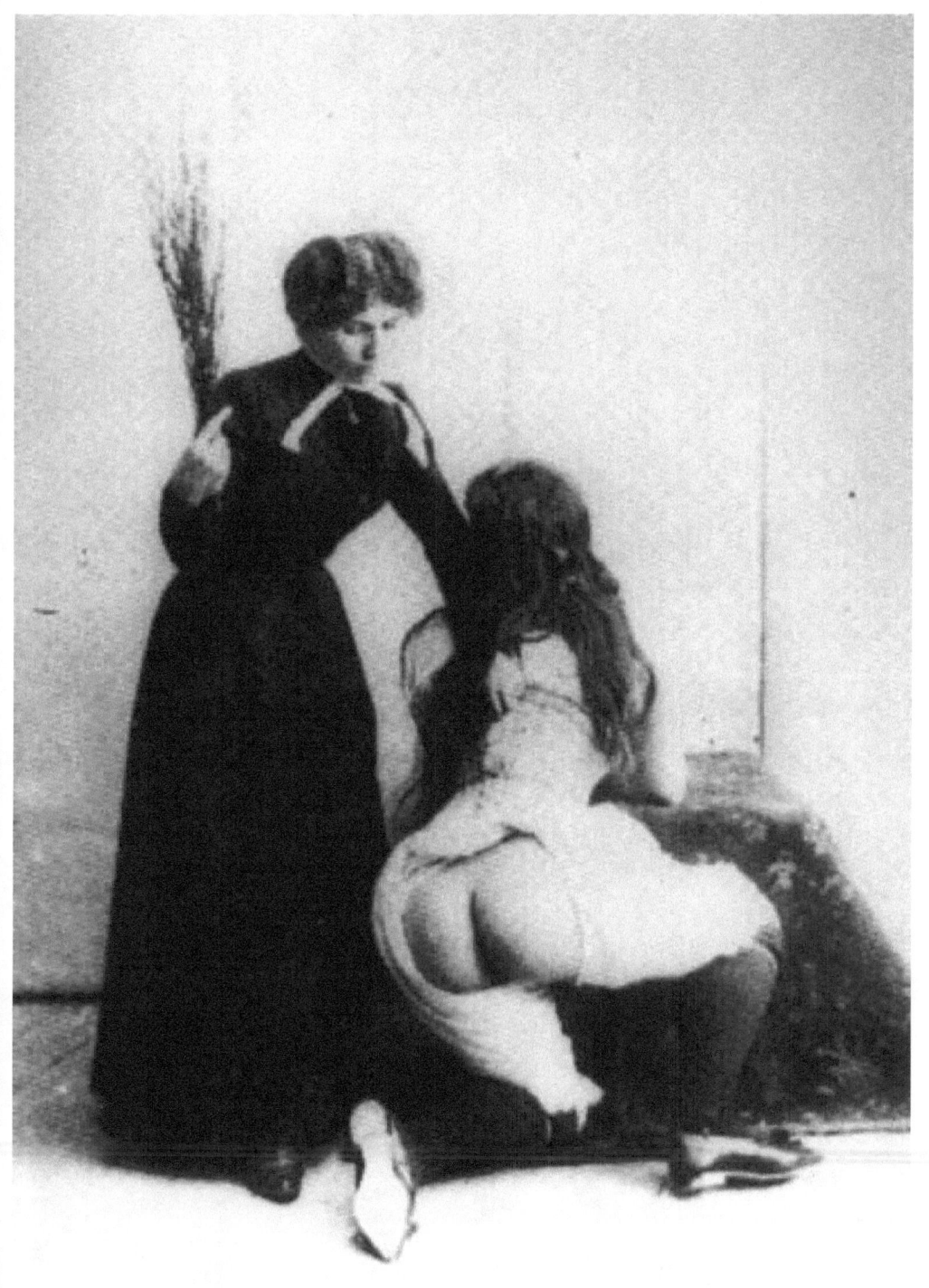

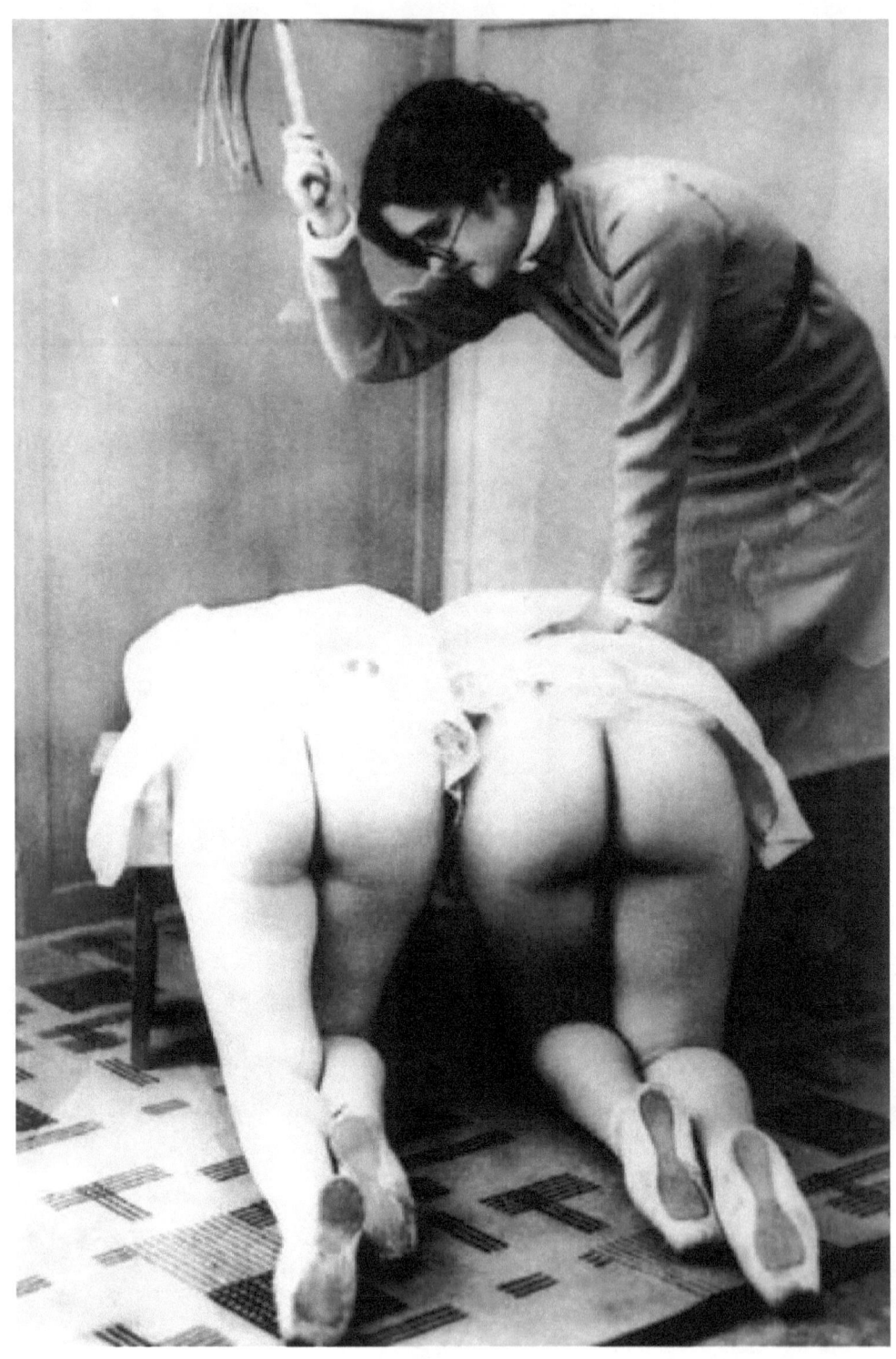

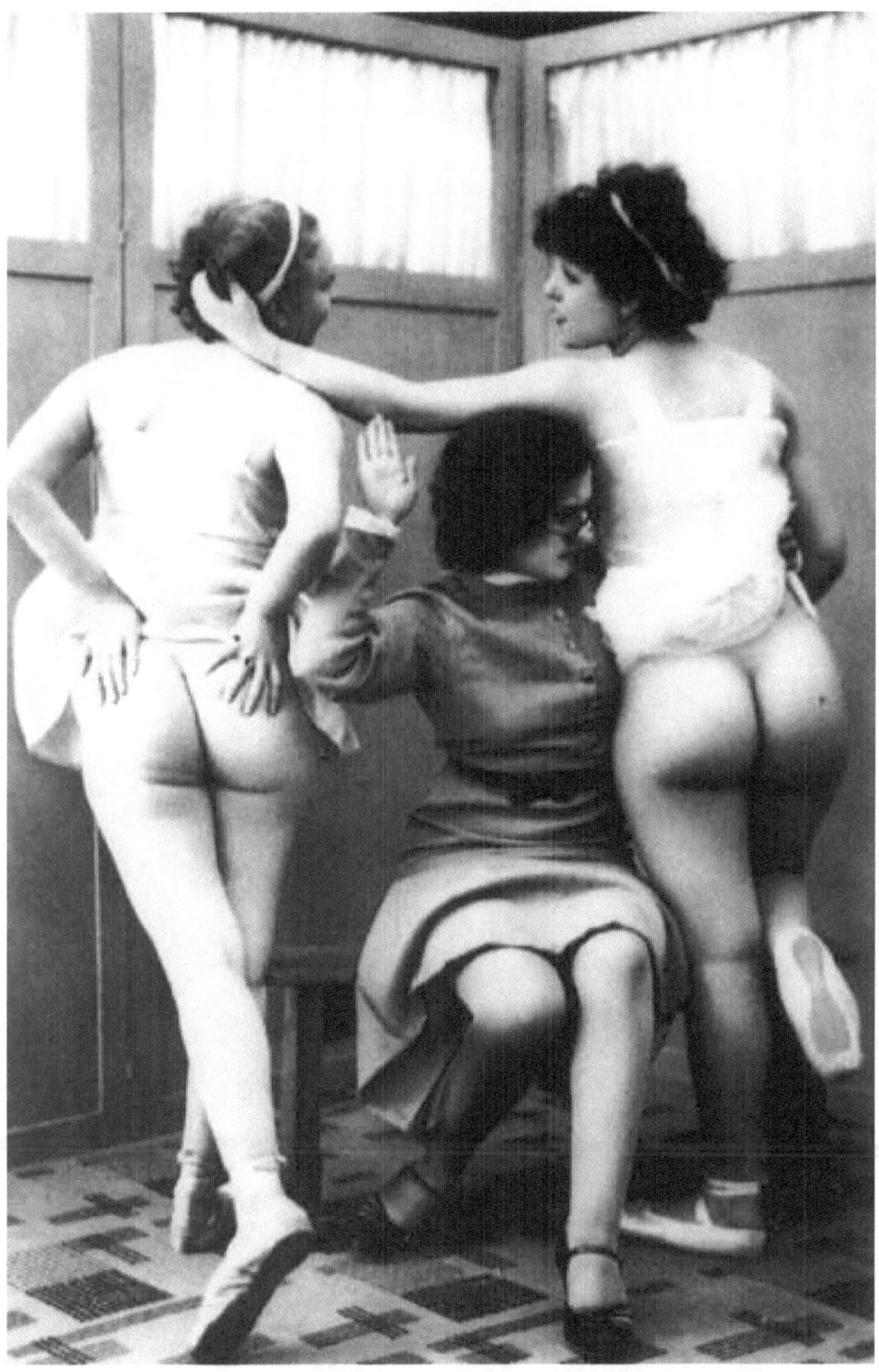

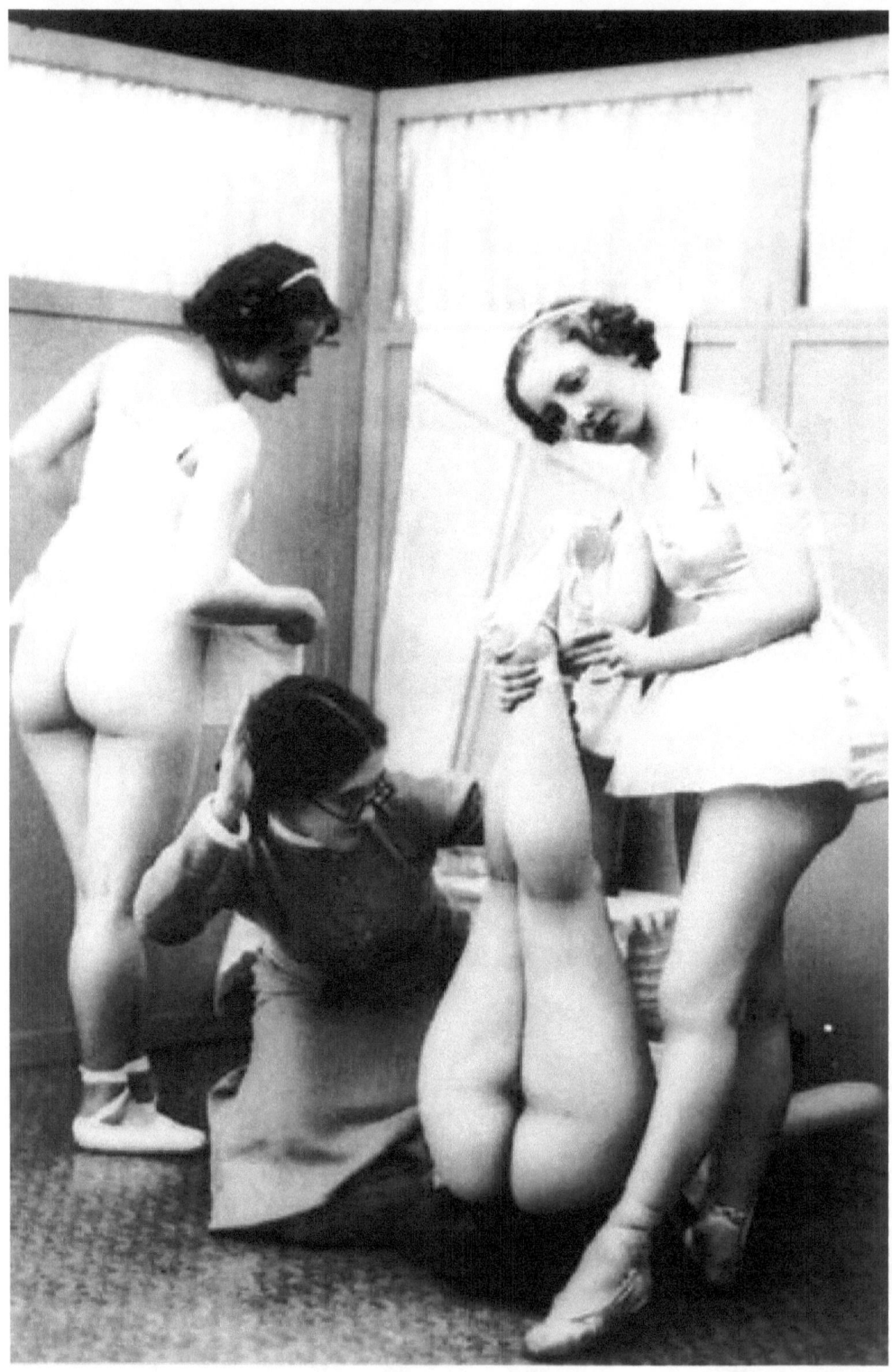

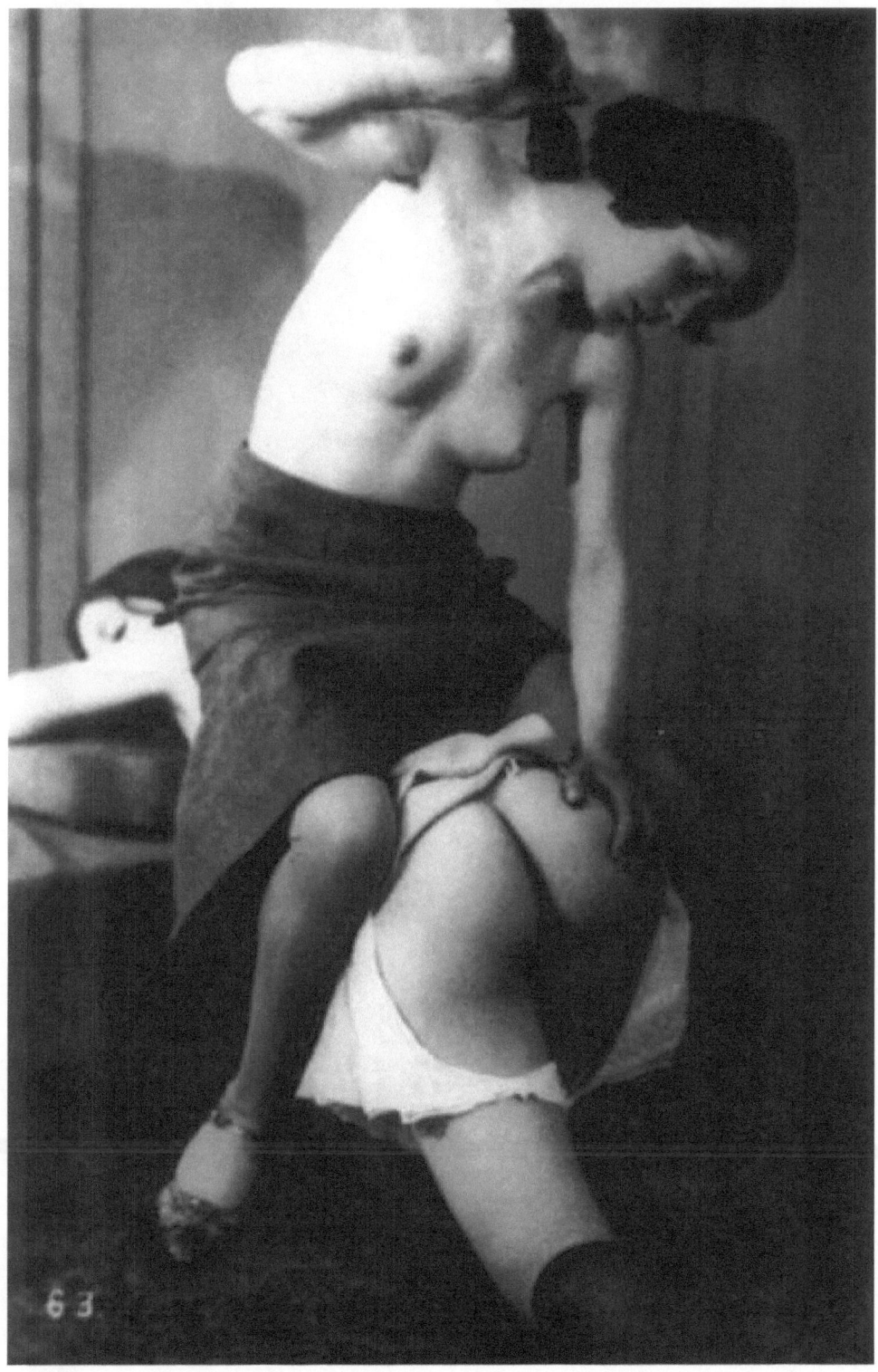

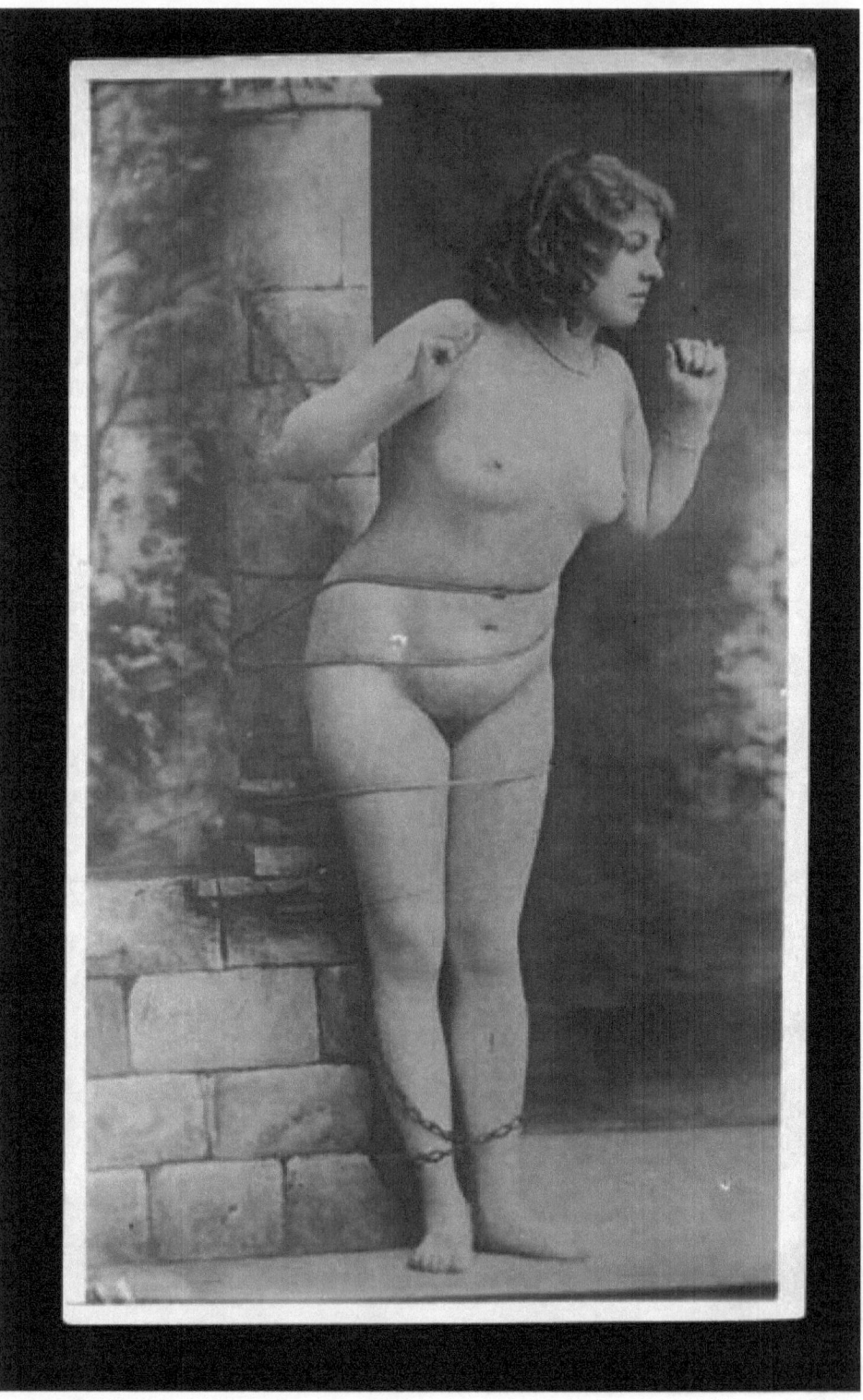

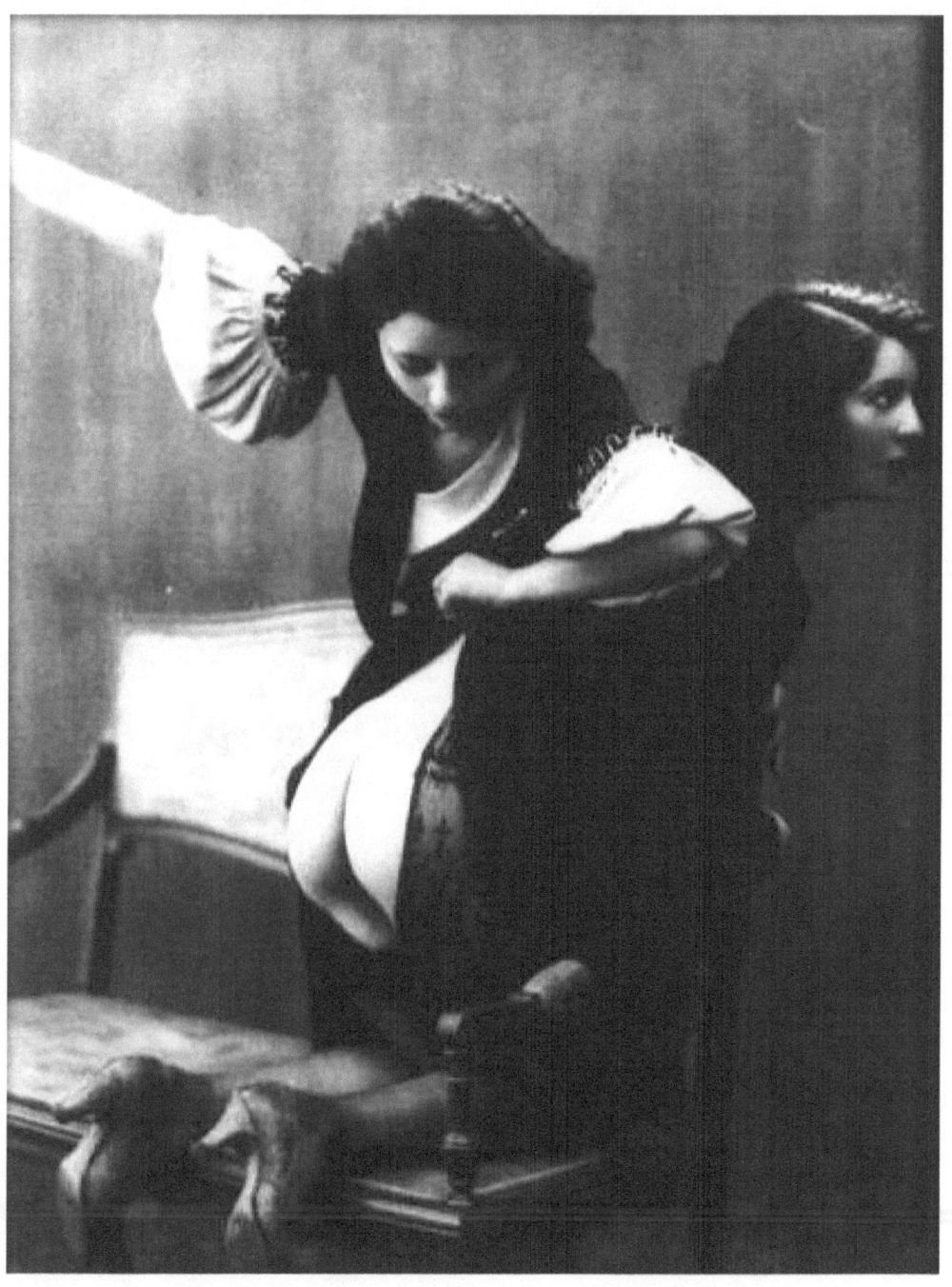

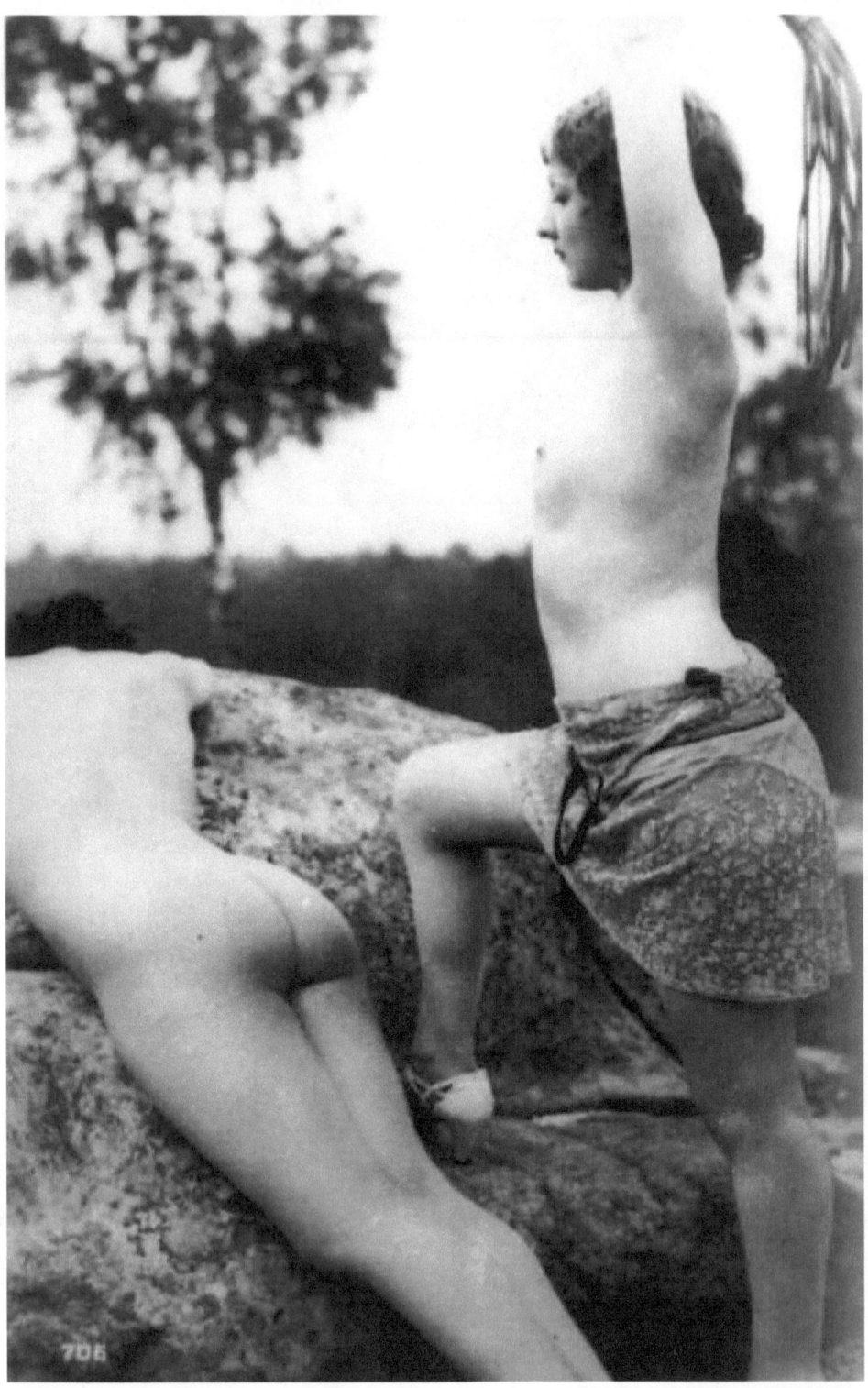

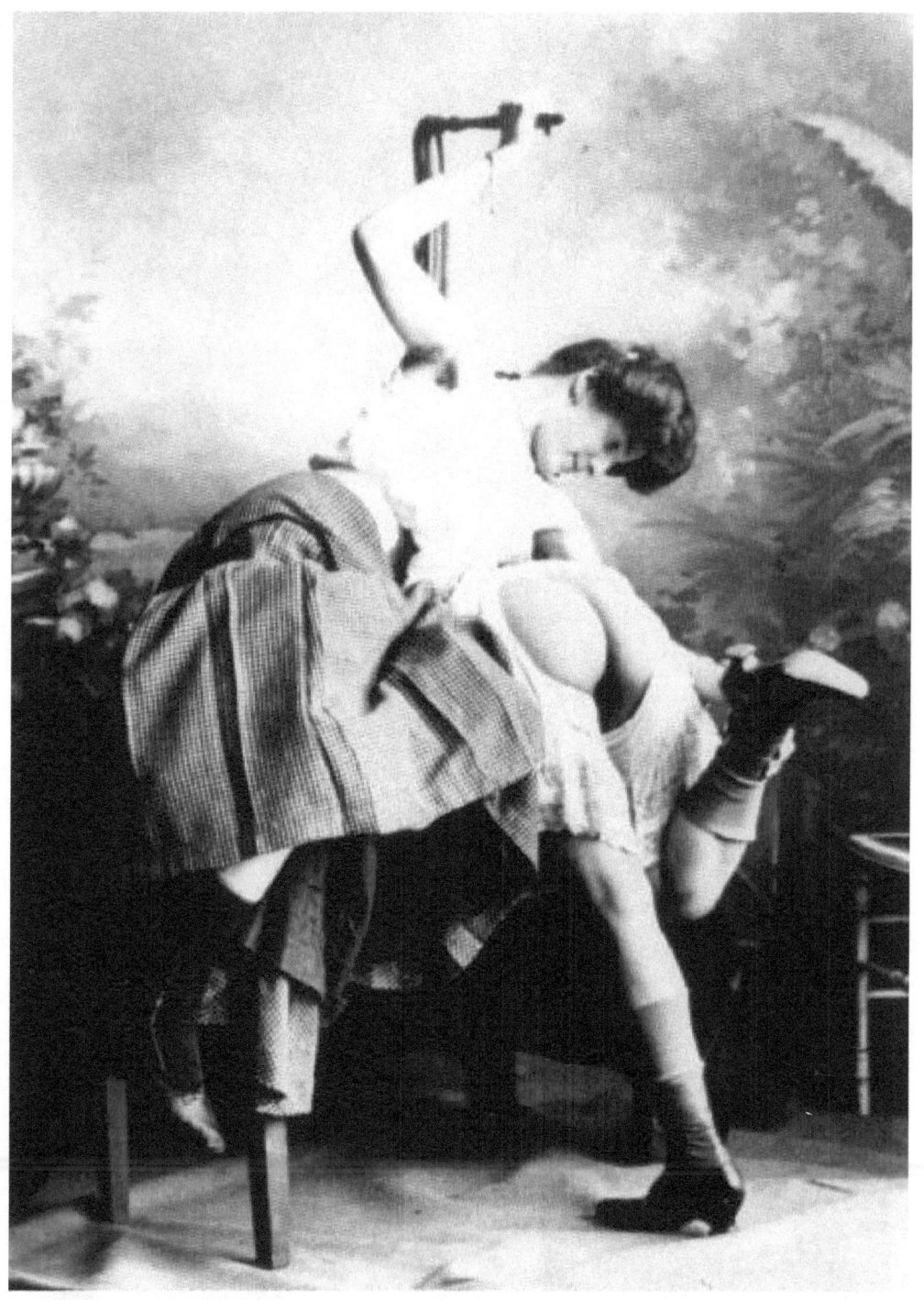

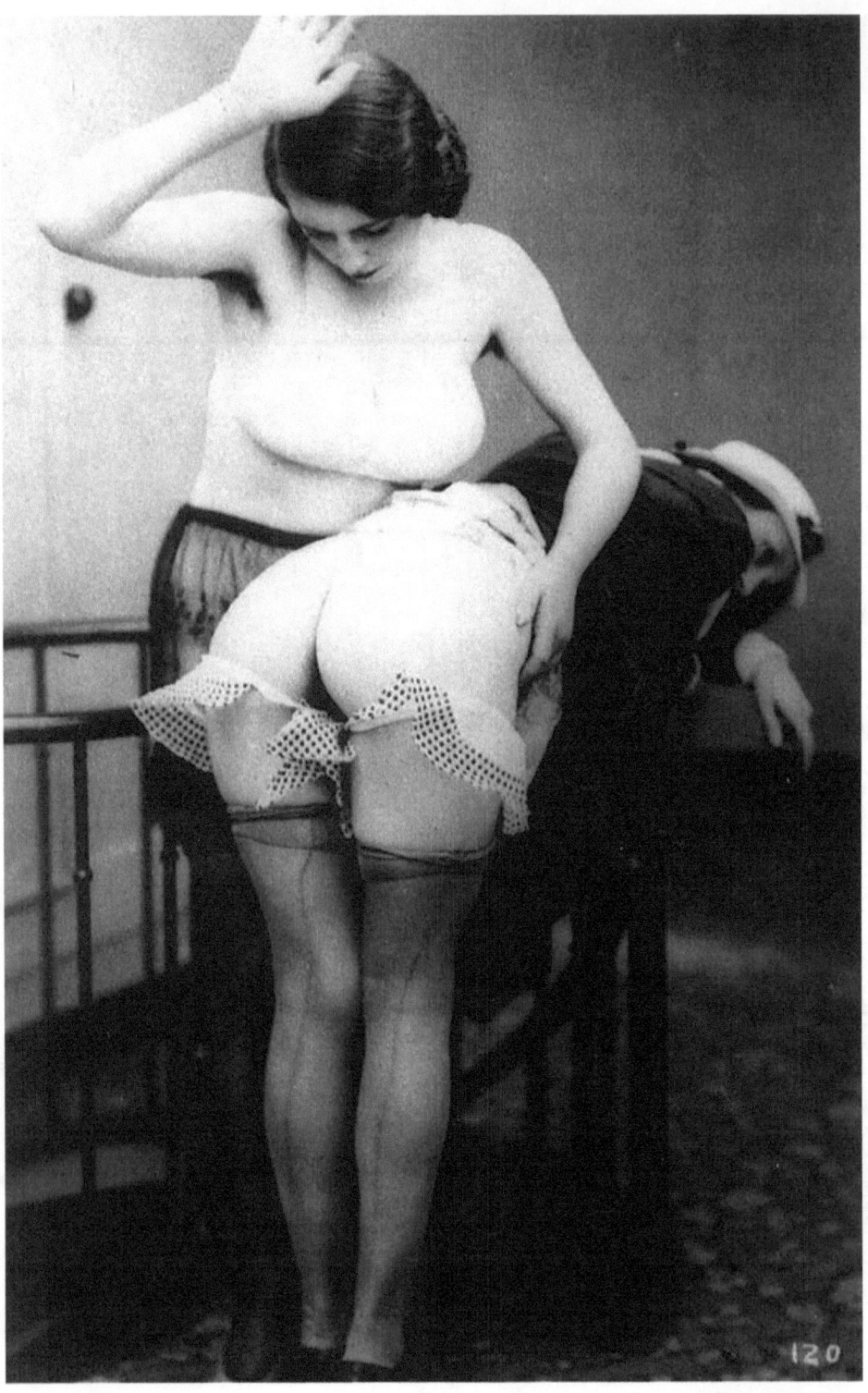

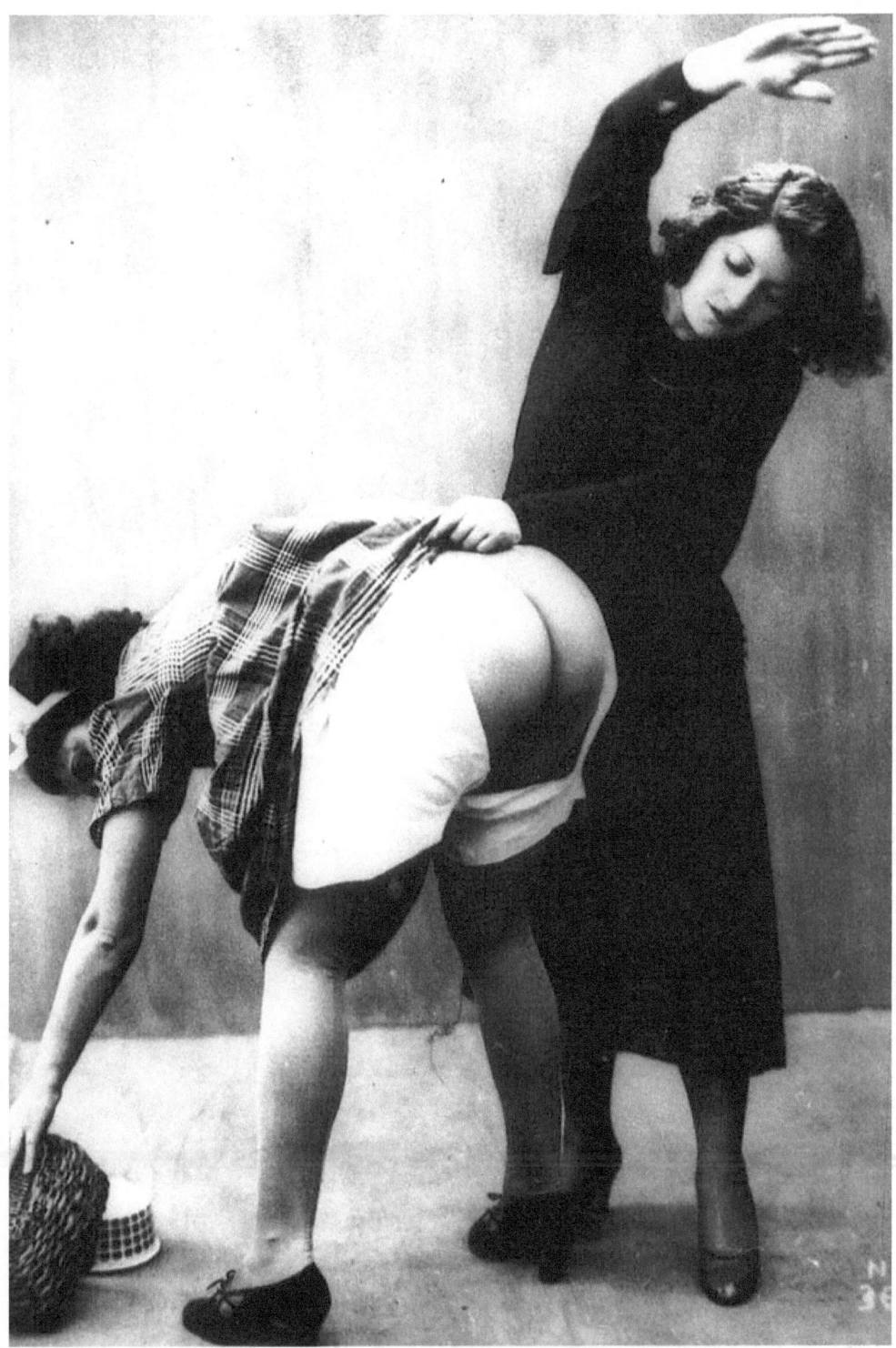

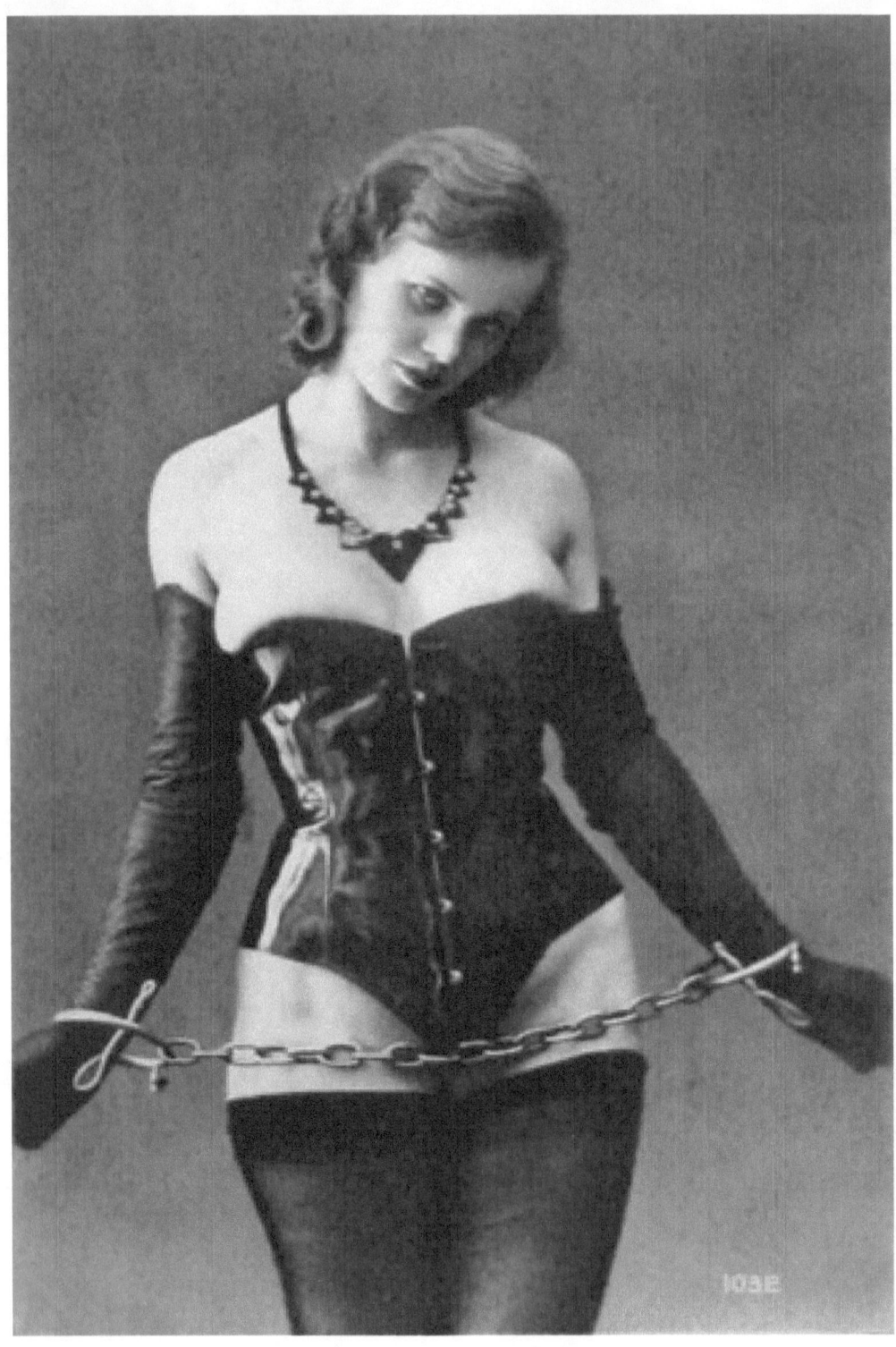

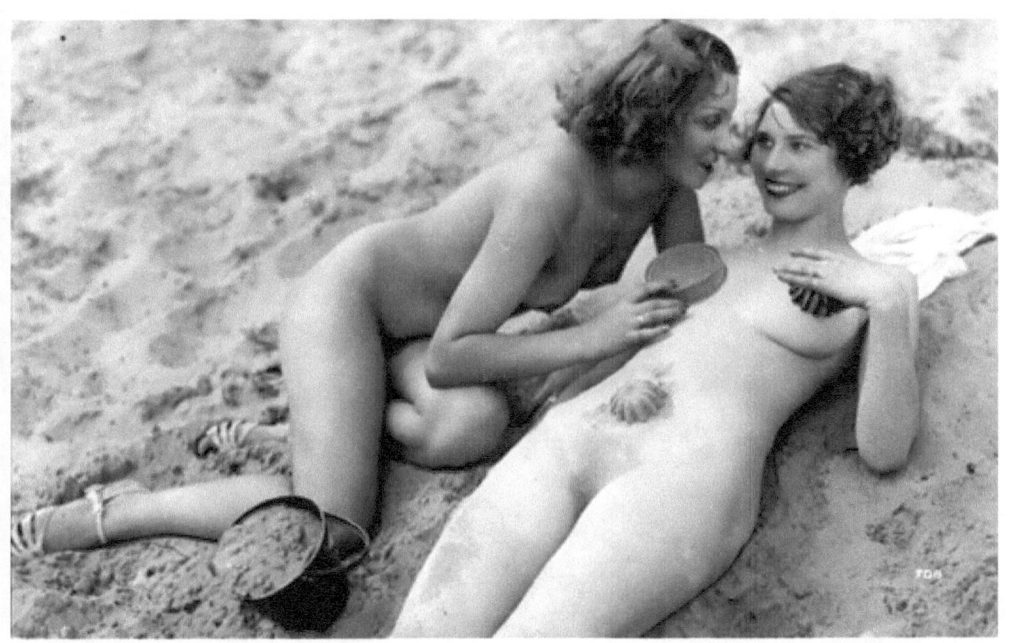

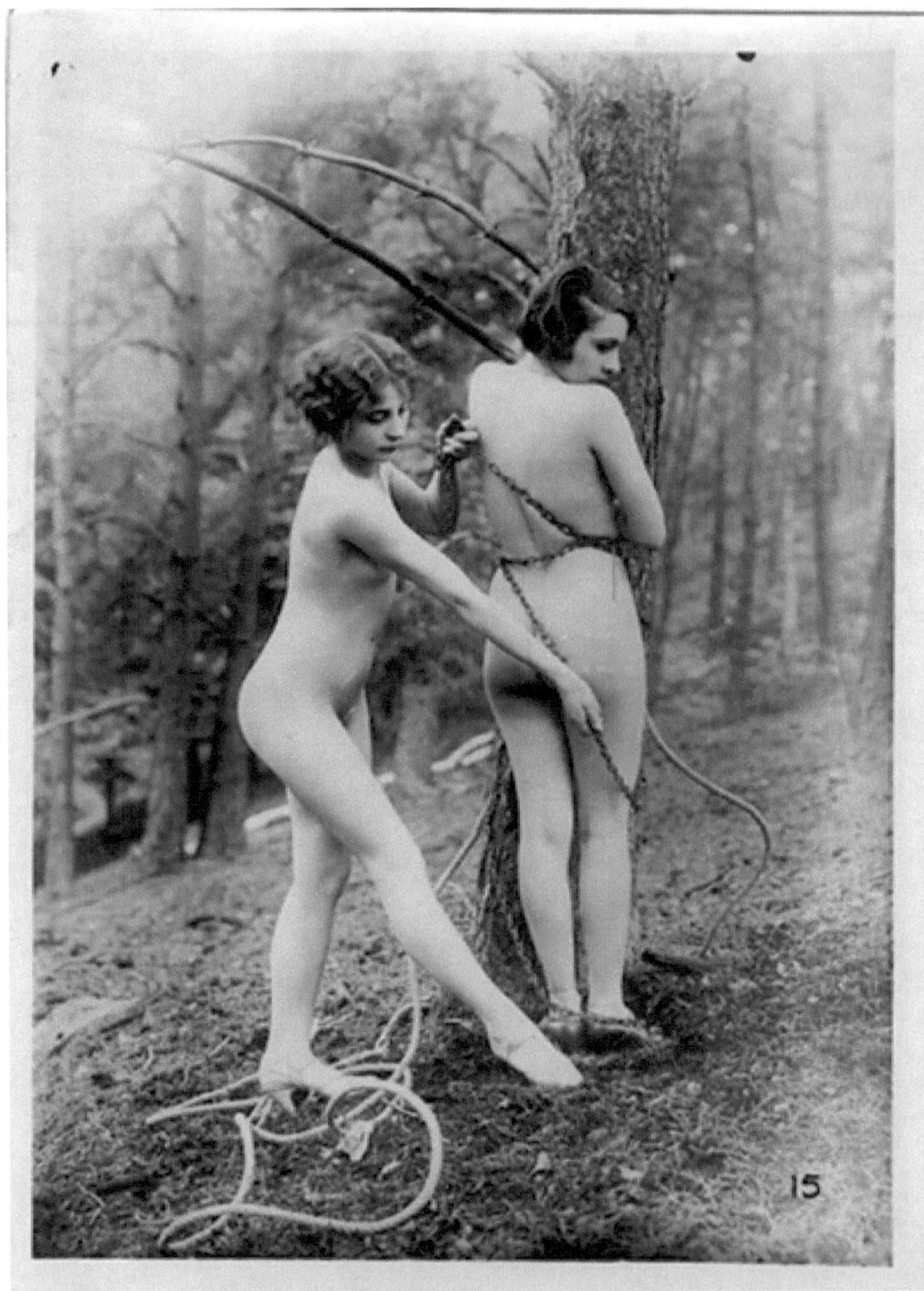

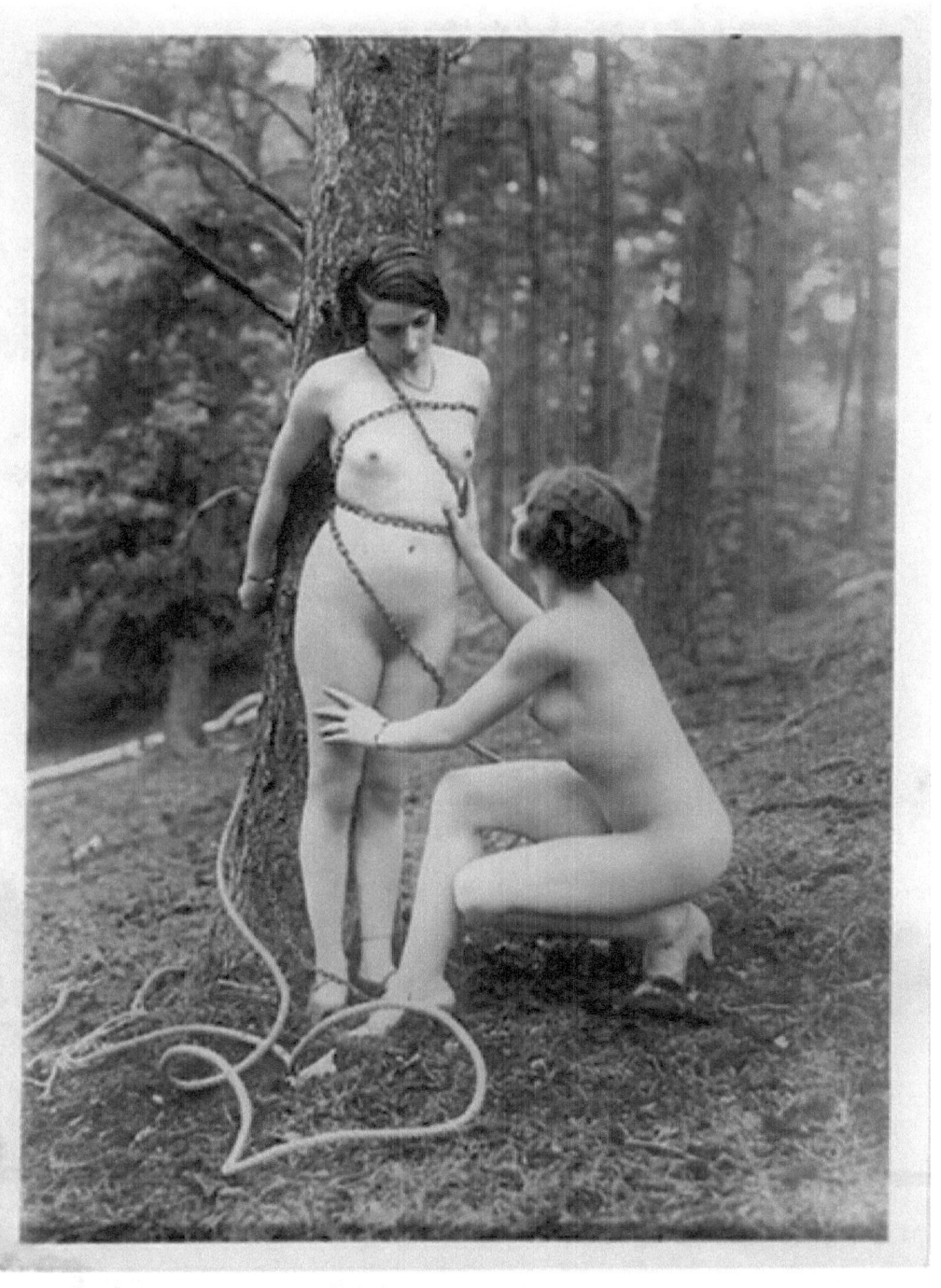

Yomikiri Romance

Presented by Seiu Ito

Die nachfolgenden Bilder stammen aus der japanischen Zeitschrift Yomikiri Romance.

Sie stammen aus den frühen 50iger Jahren und zeigen Aufnahmen des Shibari Bondage. Shibari (jap. 縛り, dt. „Festbinden; Fesseln", auch als Japan-Bondage bekannt) ist eine erotische Kunst des Fesselns, die sich in Japan aus der traditionellen militärischen/polizeilichen Fesseltechnik Hojōjutsu entwickelt hat.

Im Gegensatz zum westlichen Bondage dient die Fesselung beim Shibari nicht ausschließlich

der Immobilisierung. Sie kann auch ästhetische Formen annehmen und so eine Art Kunstwerk schaffen. Außerdem kann Shibari zur Vorbereitung auf weitere sadomasochistische Praktiken dienen.

In Japan selbst spricht man in diesem Zusammenhang häufig von Kinbaku (緊縛, „straffes Festbinden; straffes Fesseln").

責められる女を写す

悦虐恍惚圖

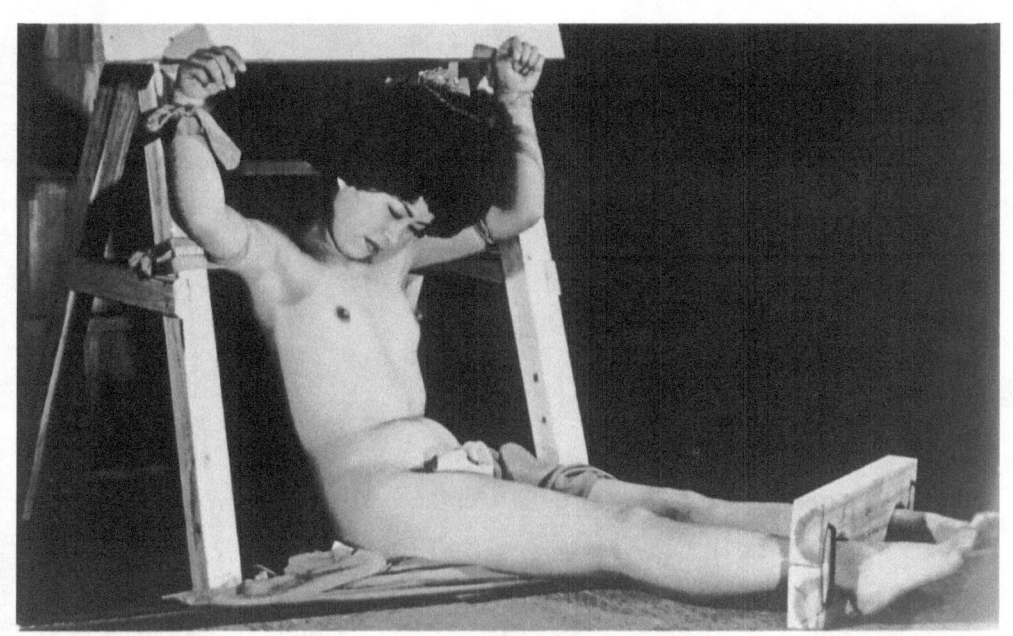

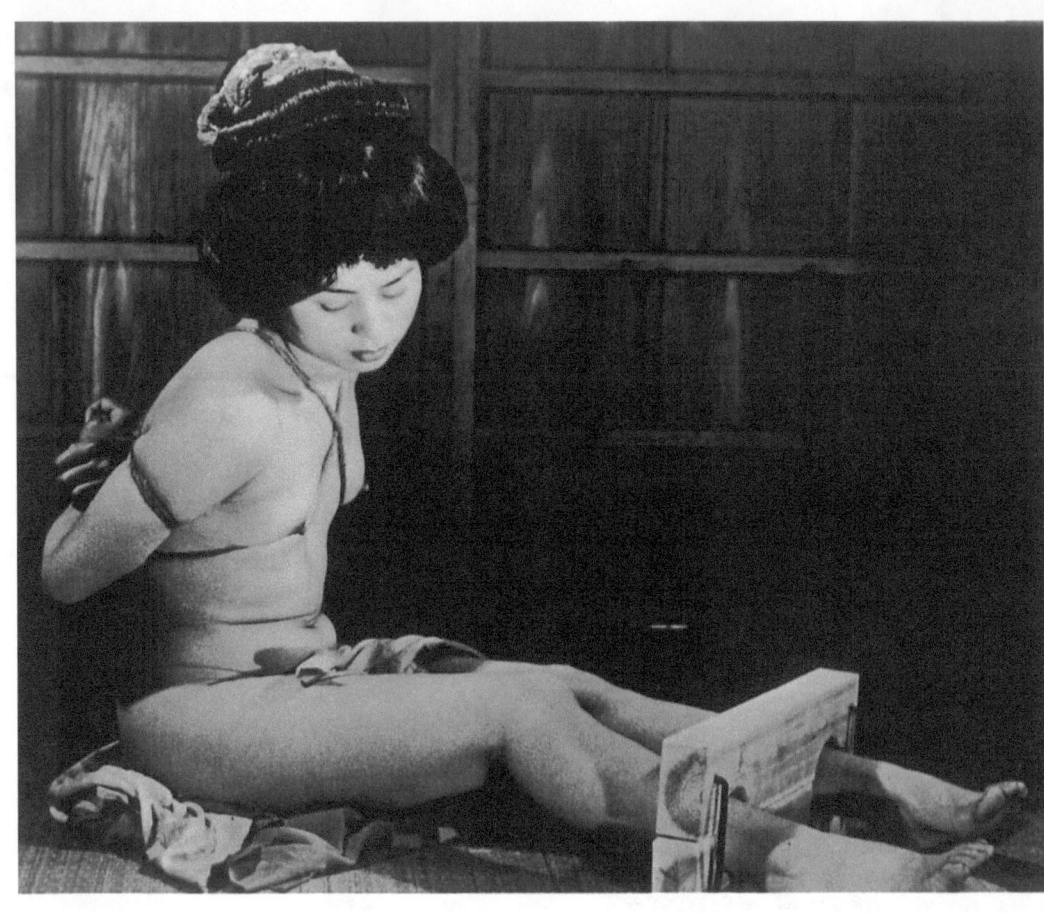

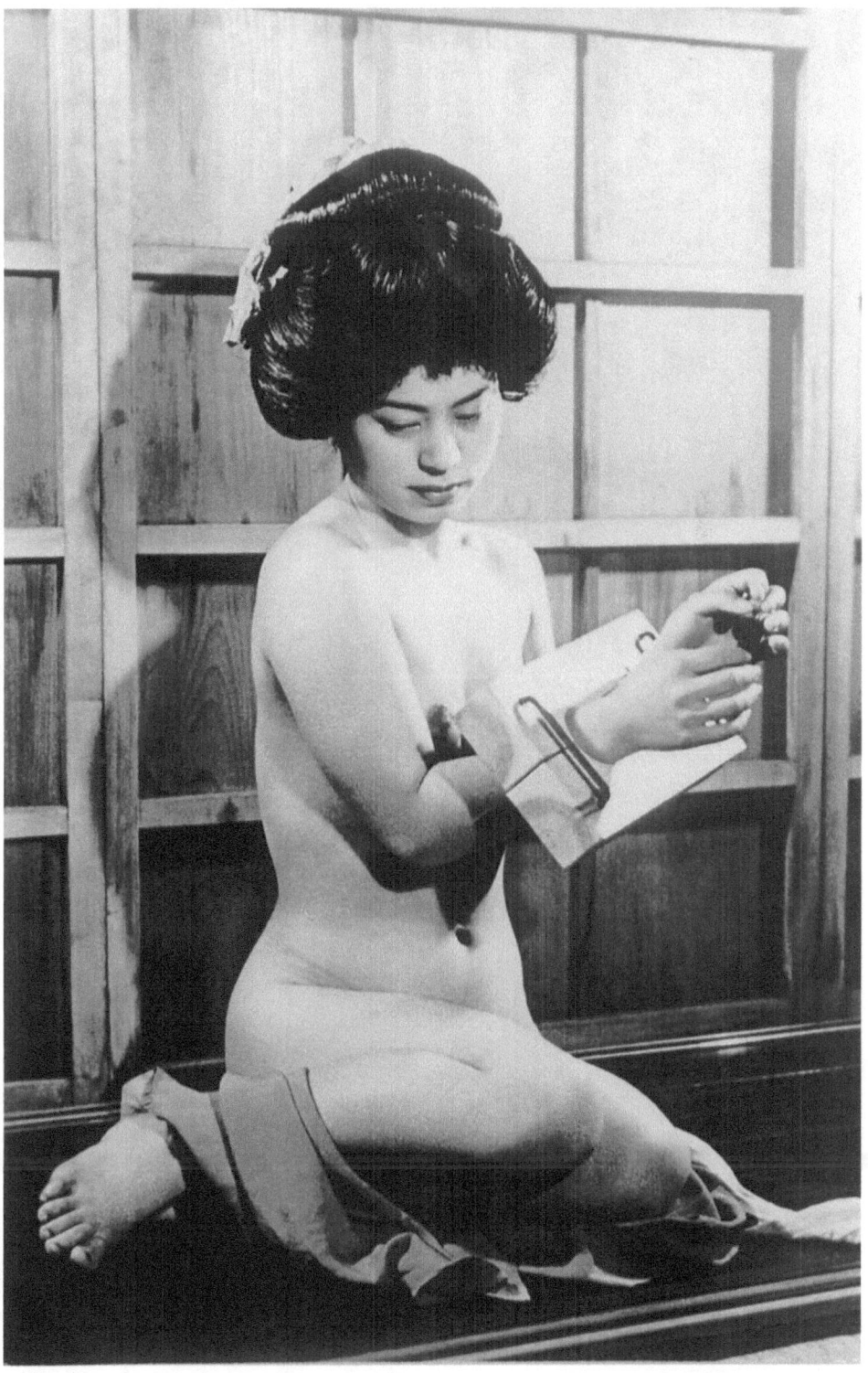

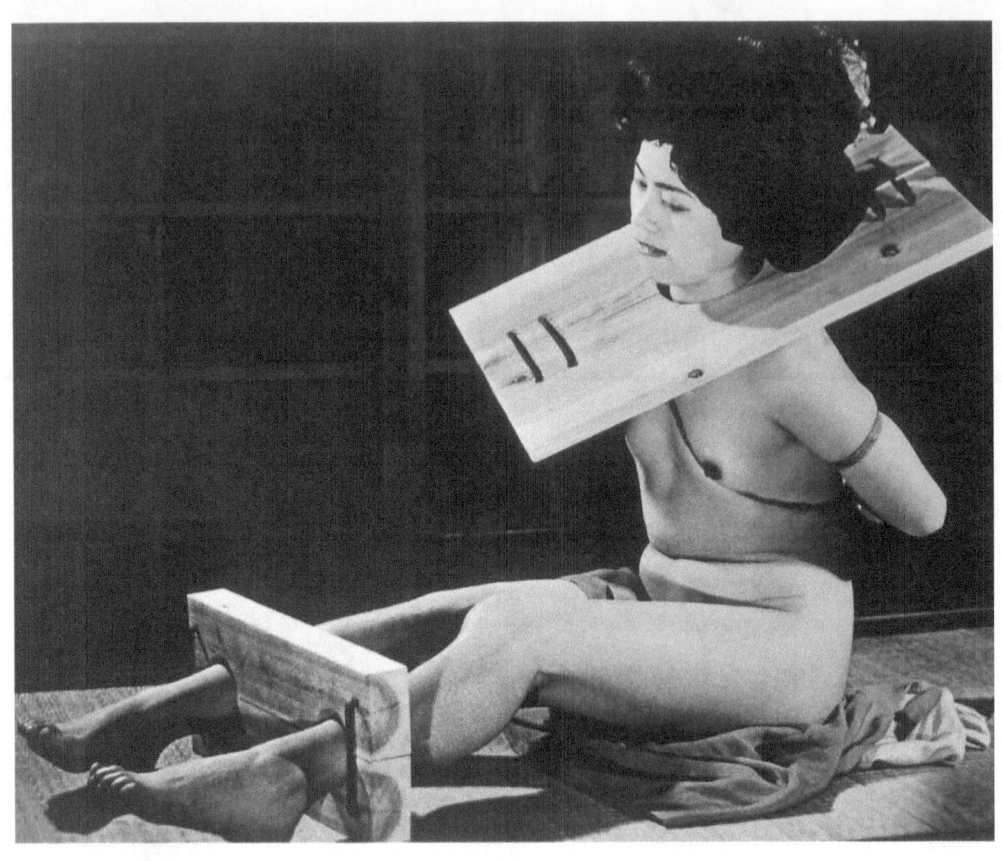

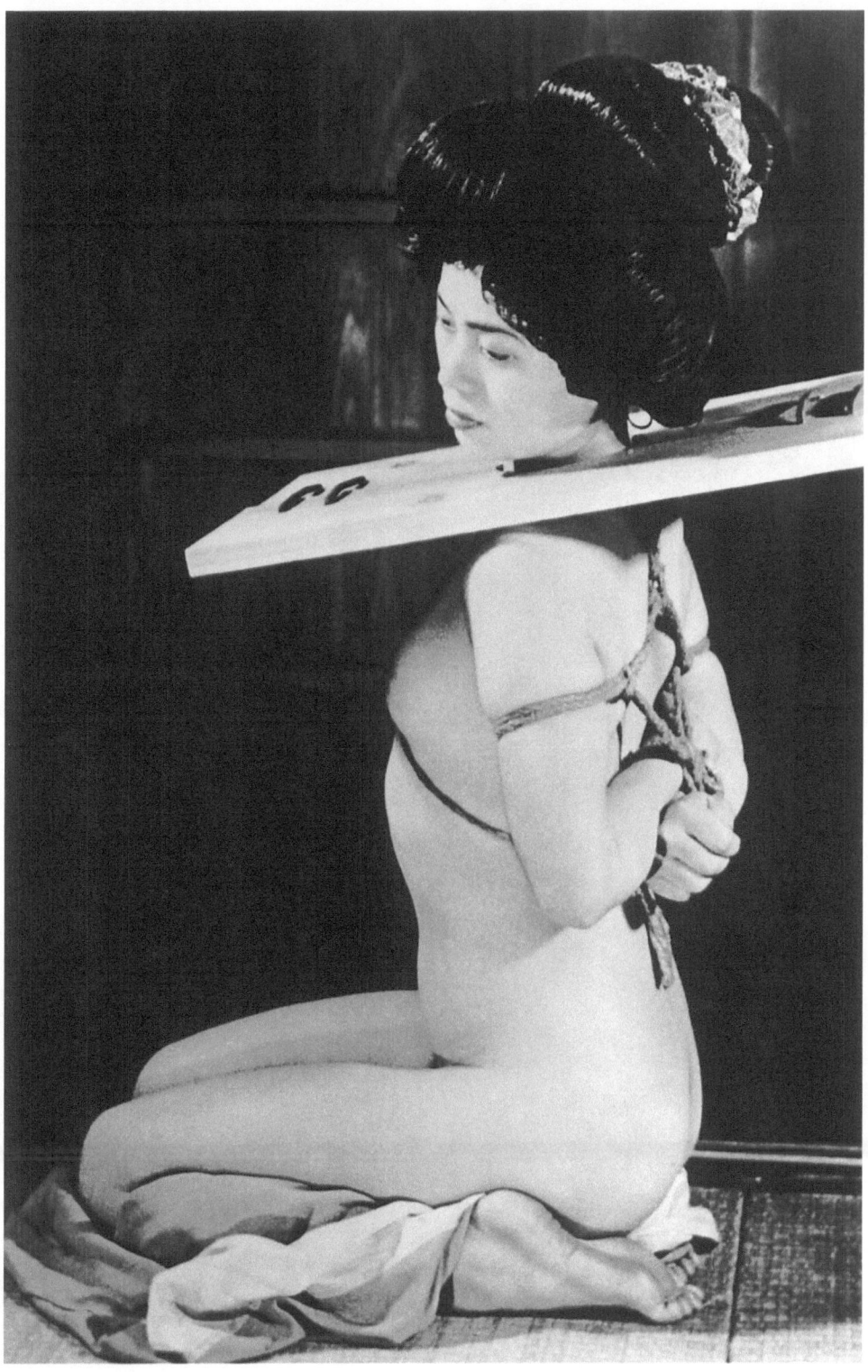

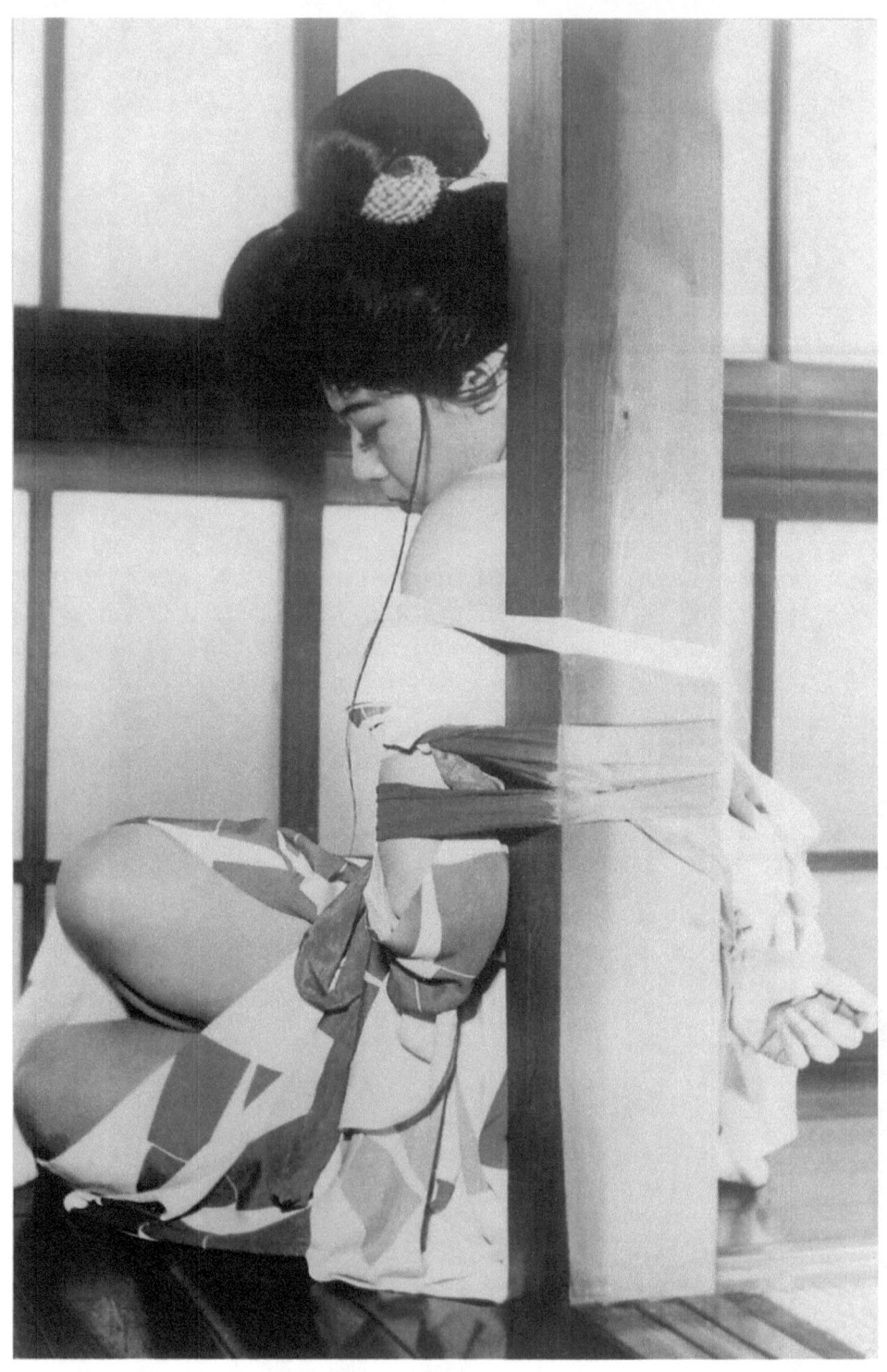

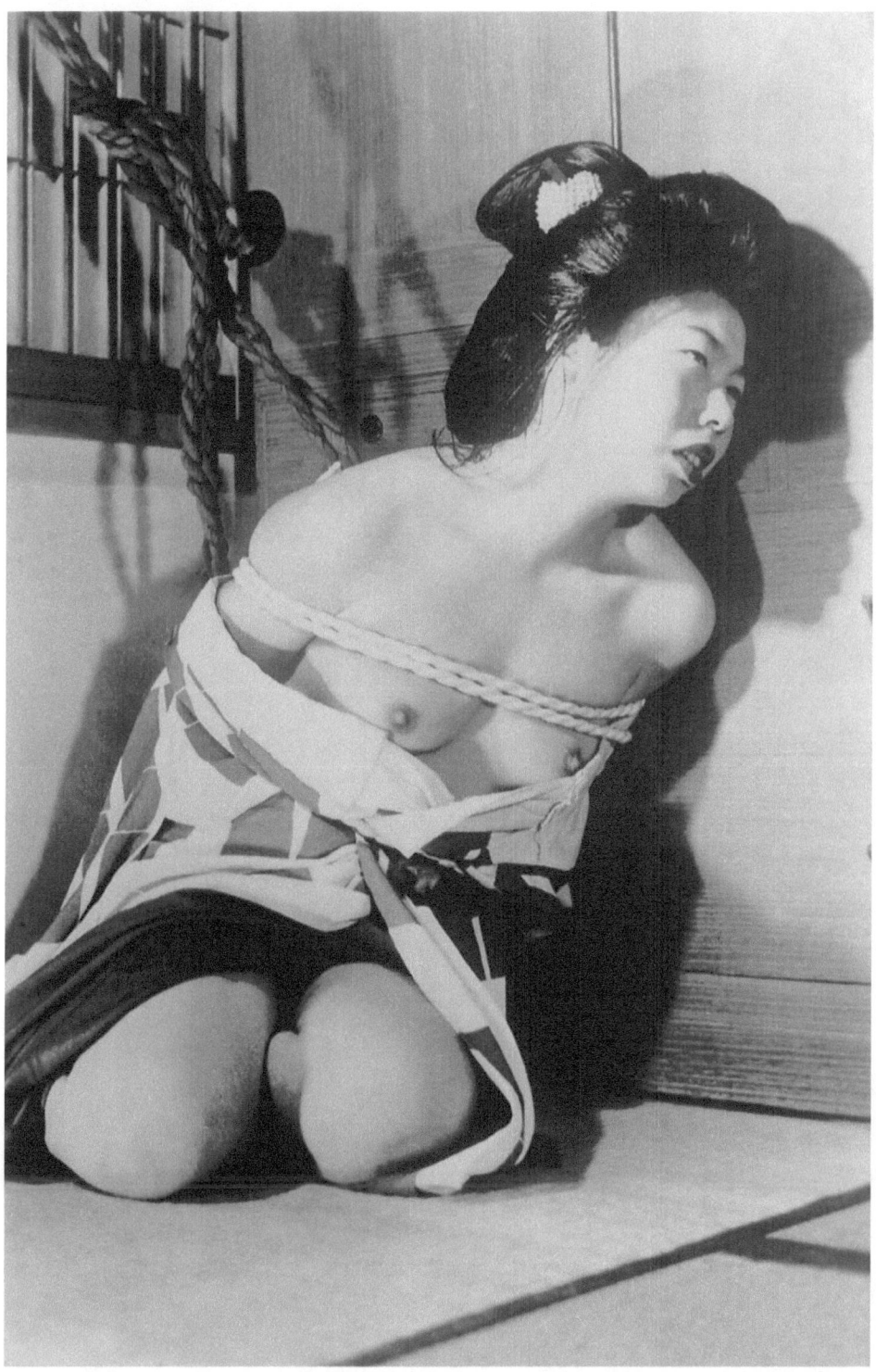

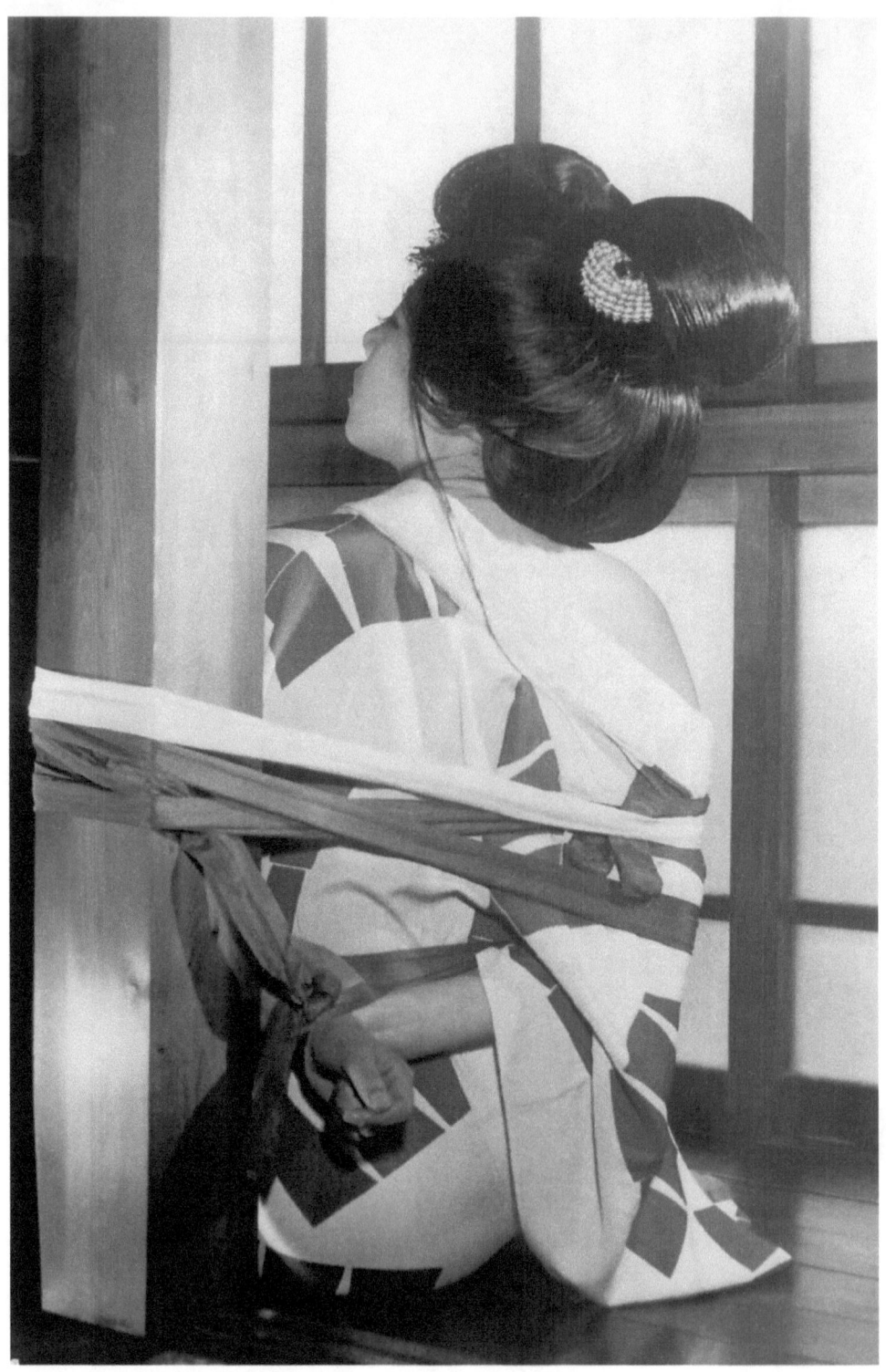

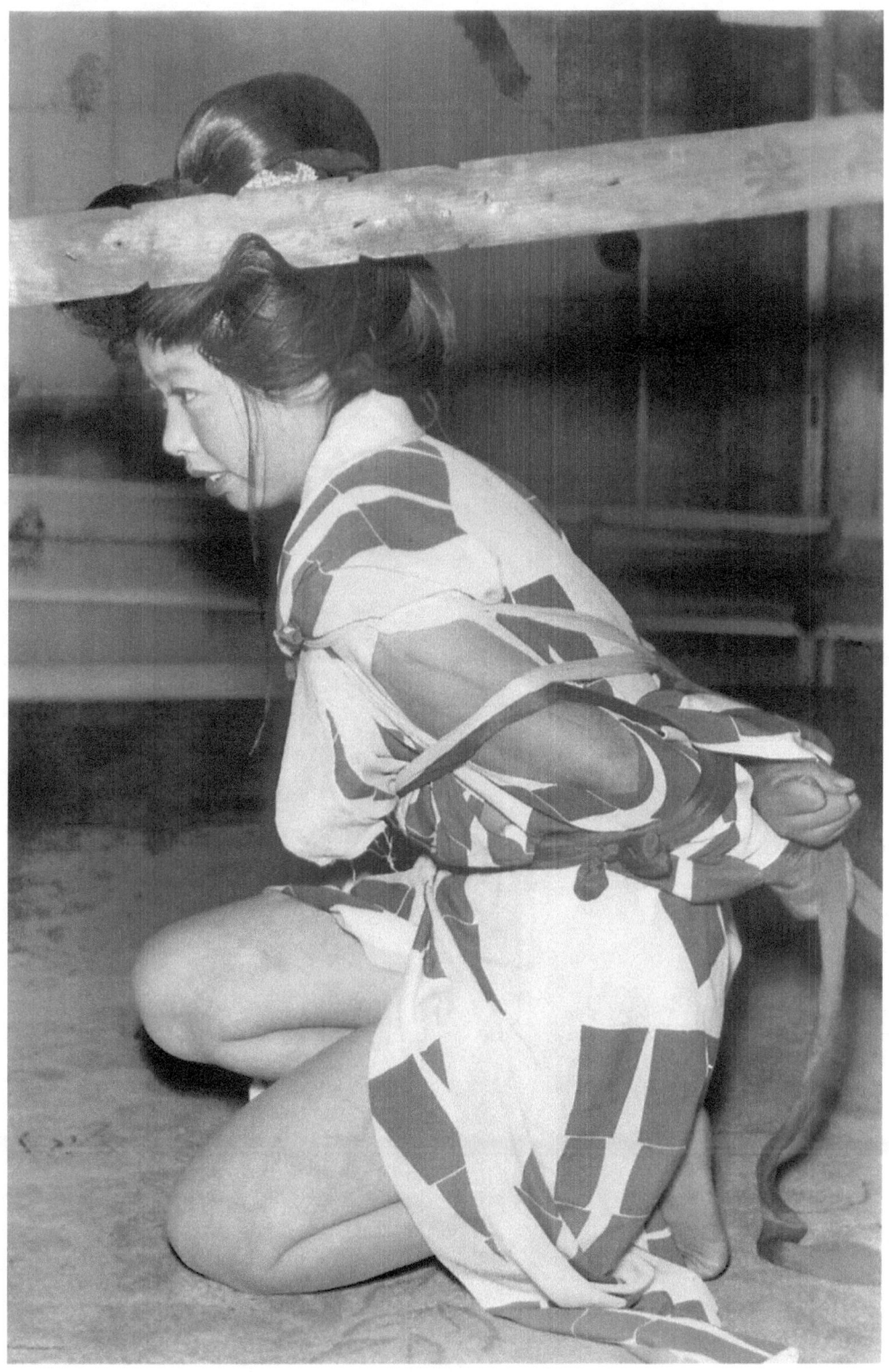

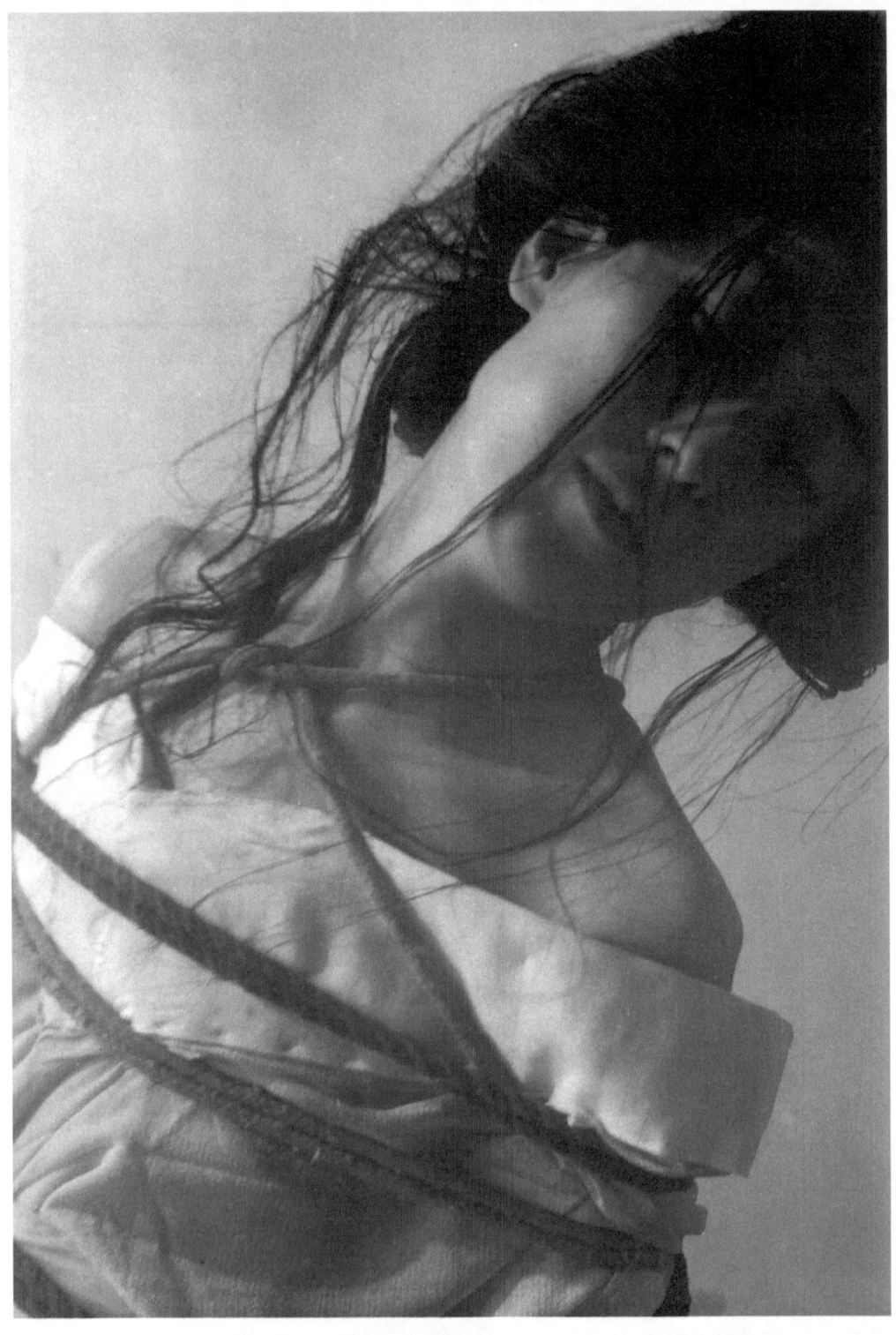

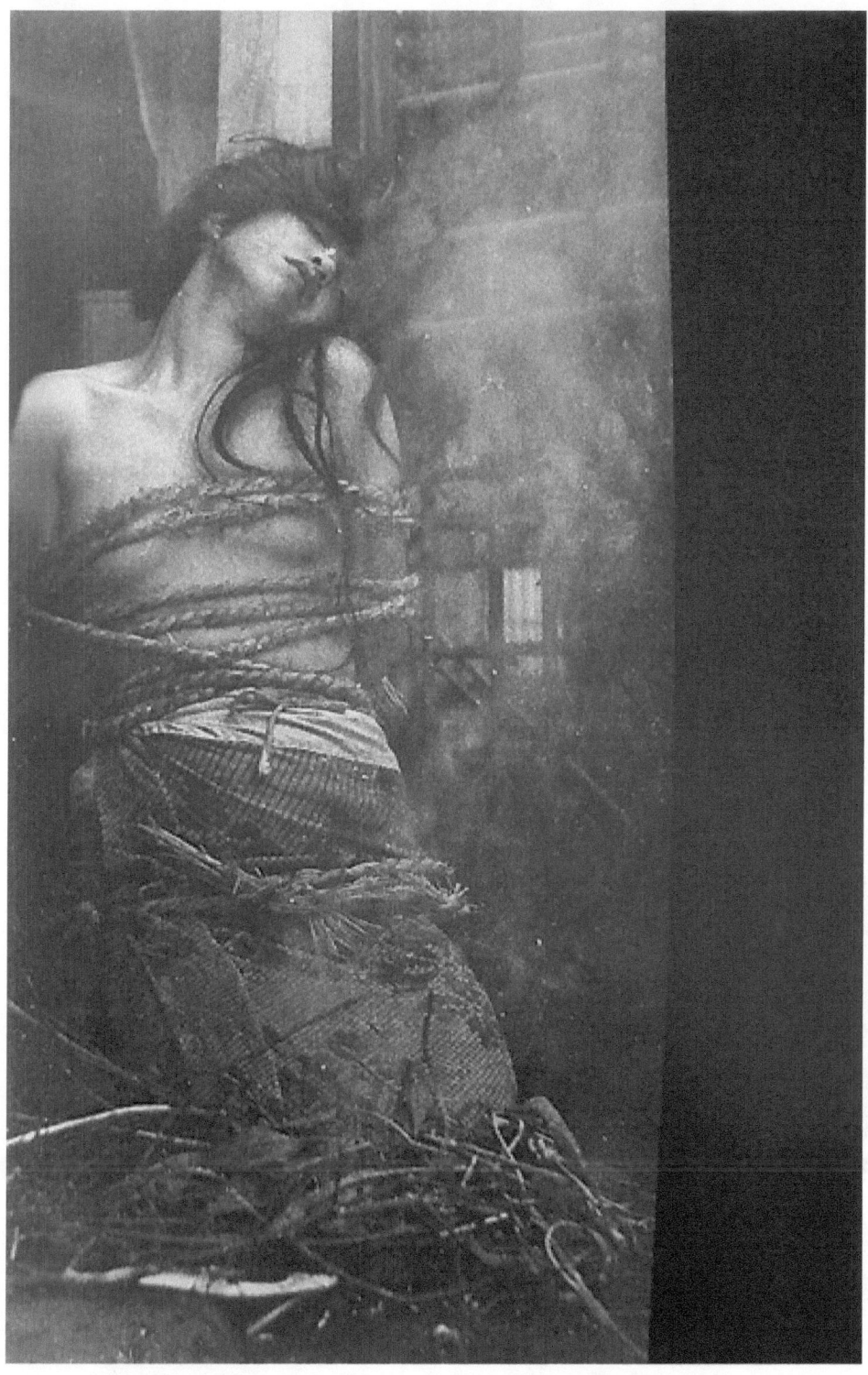

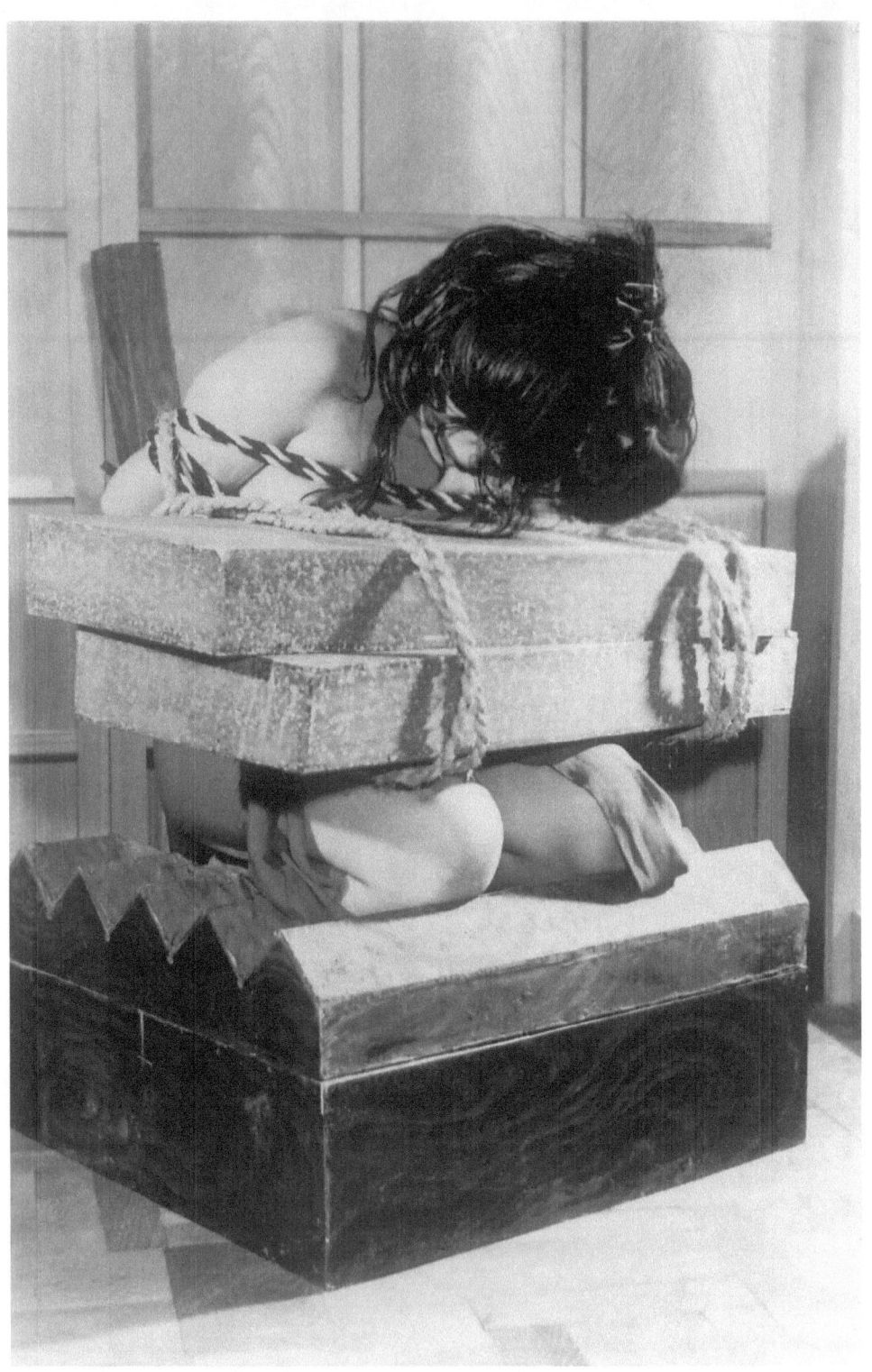

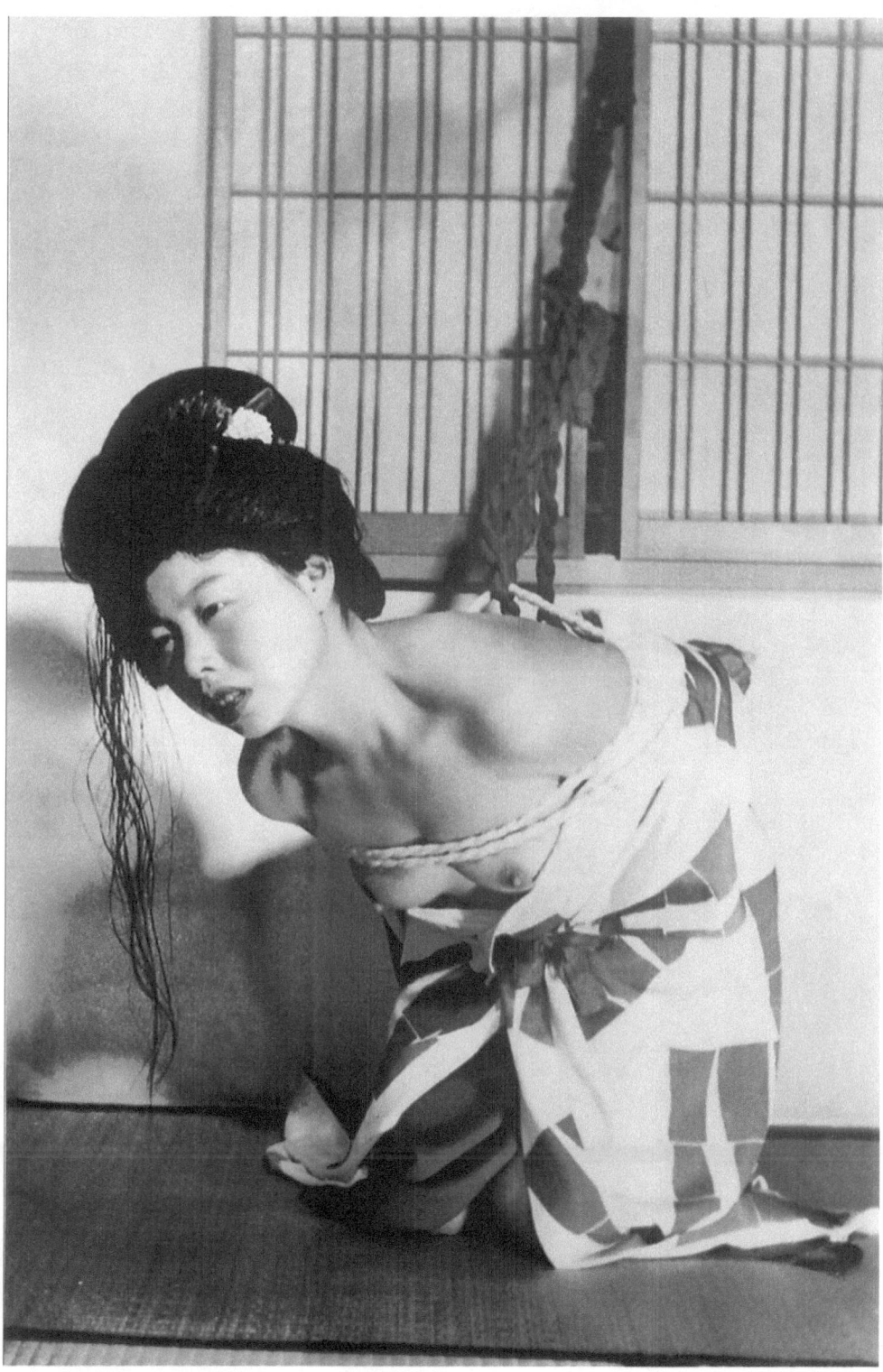

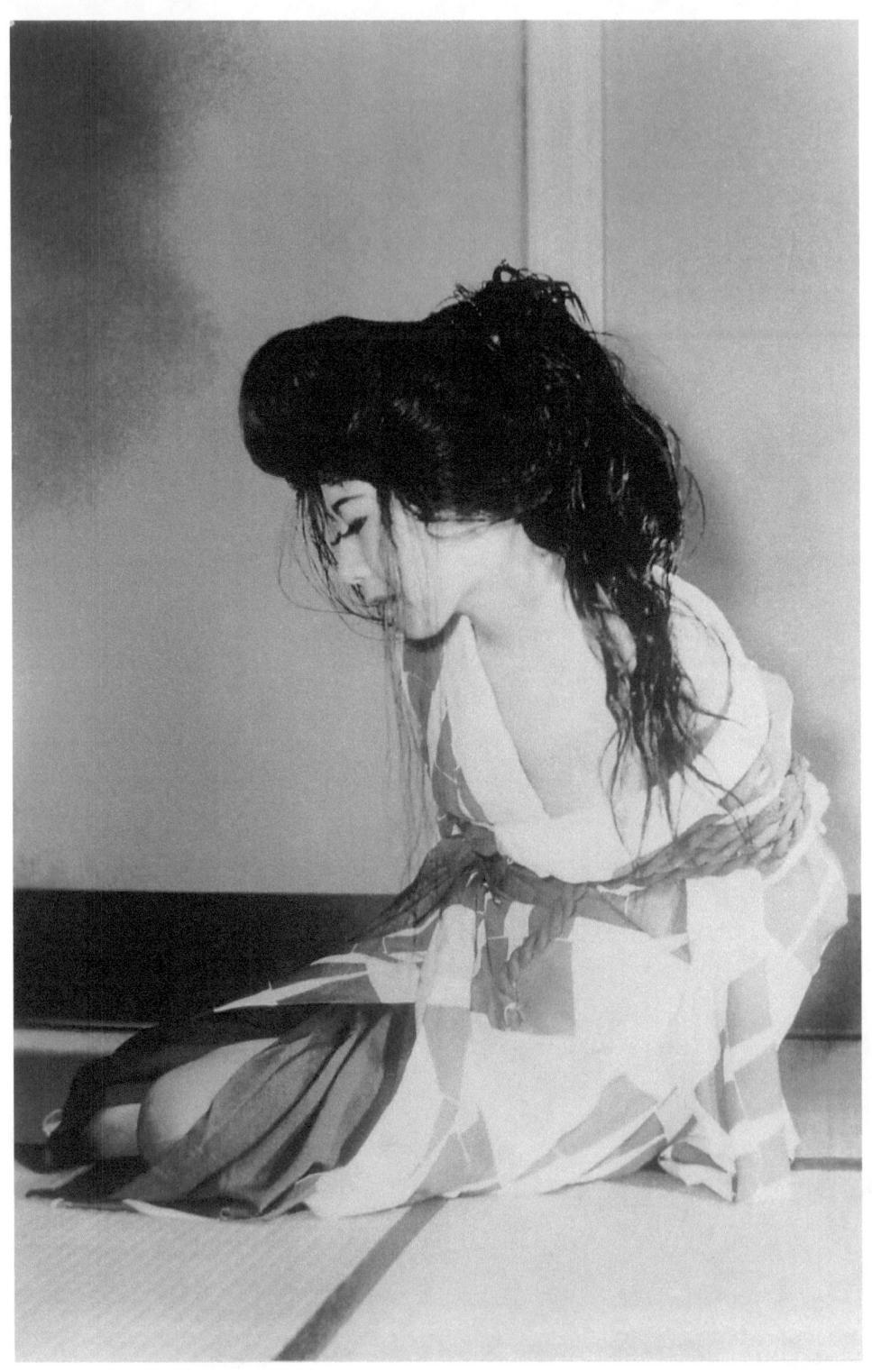

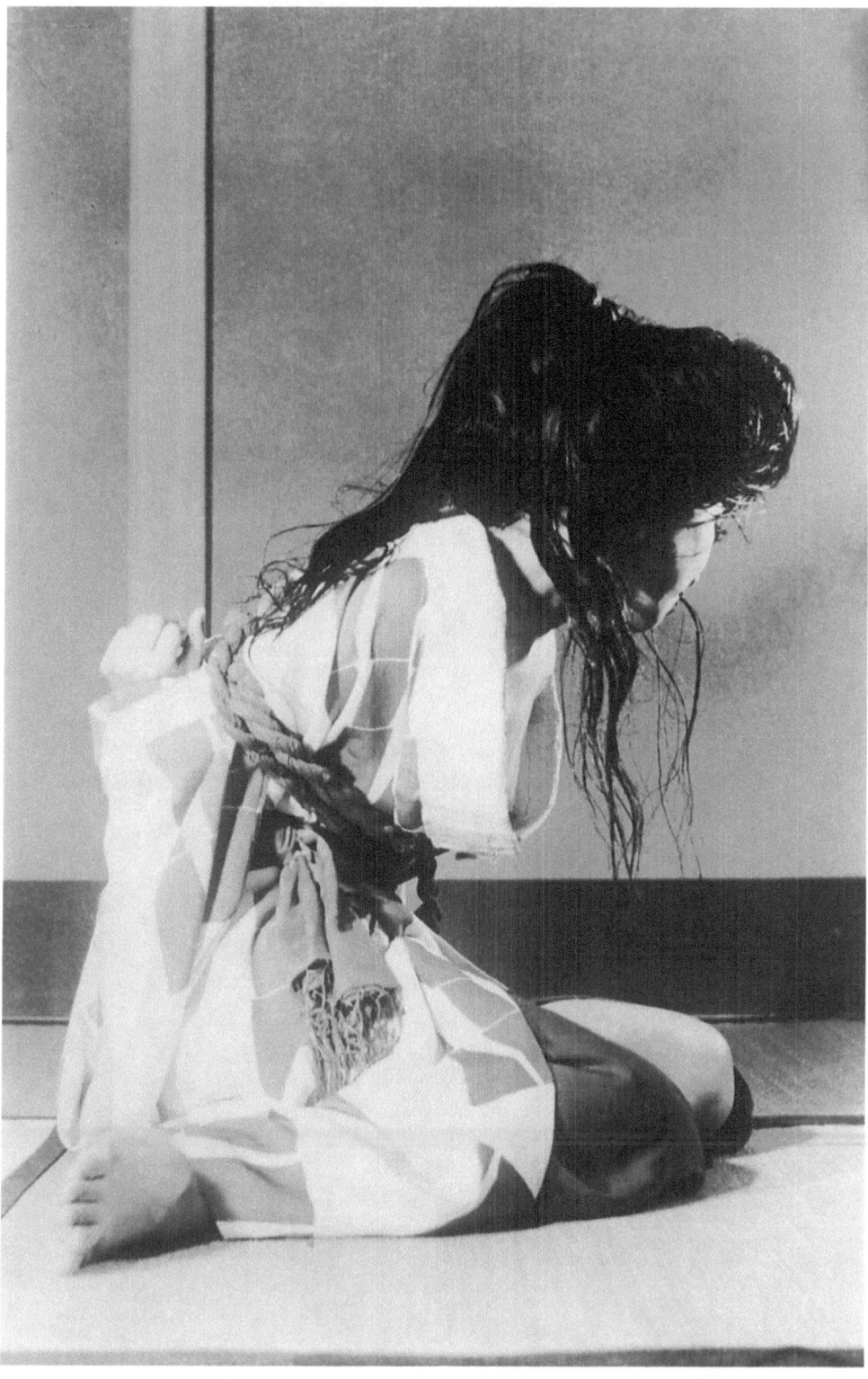

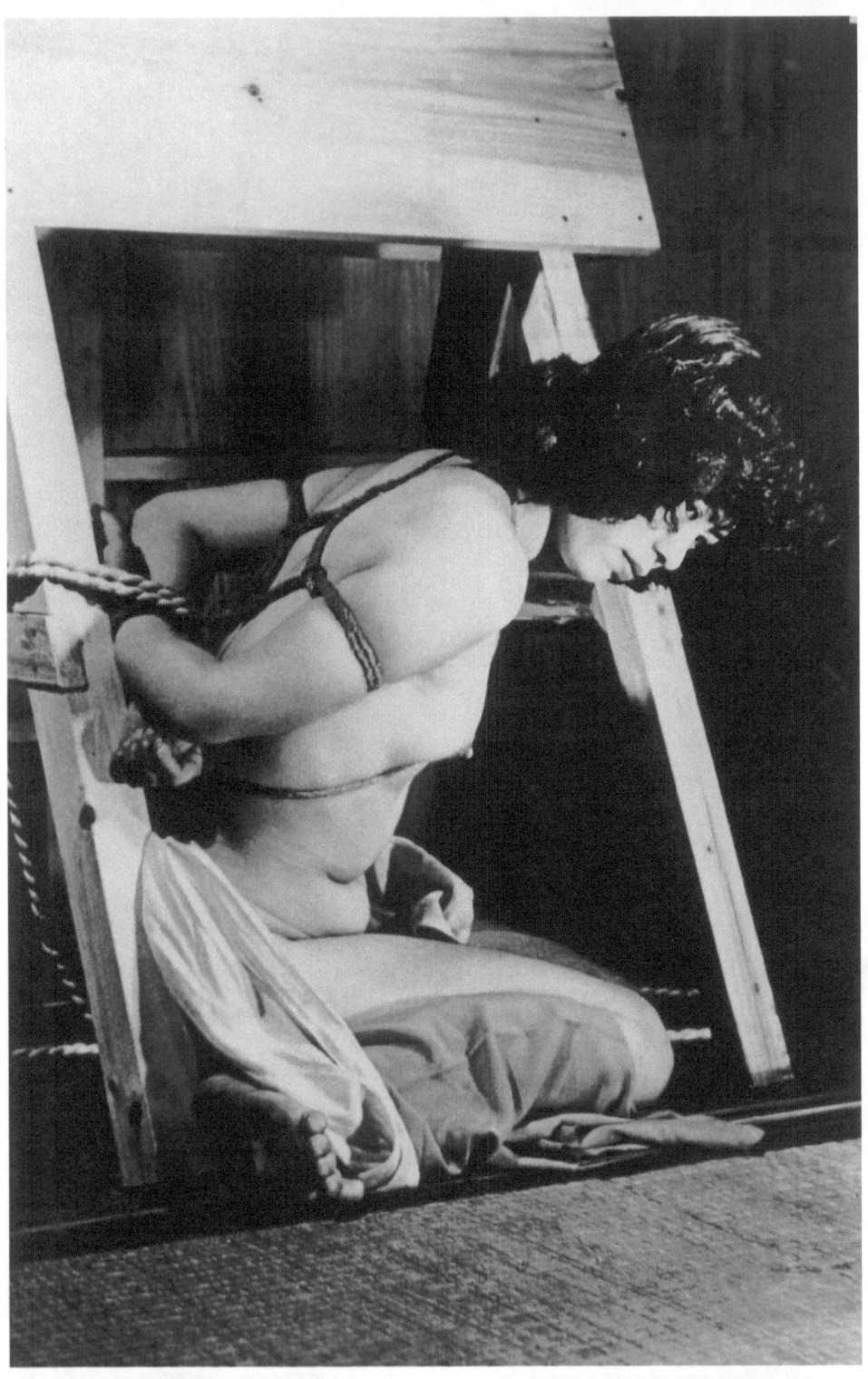

www.ingramcontent.com/pod-product-compliance
Lightning Source LLC
Chambersburg PA
CBHW030815180526
45163CB00003B/1293